U0098047

符號愛設計

設計人的視覺符號理論與書寫

王桂沰

符號學乍看難讀，細究卻迷人，給人籠統的印象便是：「很有學問」；似乎跟「設計」恰恰相反，看起來很是迷人，若要討論，卻彷彿只有表皮的深度，「沒什麼學問」。或者應該說，面對設計，好看是好看，為什麼這樣做？卻往往是個黑盒子，沒有專門的工具來開啟，奧妙何在？就是無法攤在眼前。這本書，應用「符號學」的語言來說「設計」，還給「設計」它自身擁有的學問。

本書的結構可以從三方面來看：整體十五個篇章的安排結構、單篇的書寫結構及全書的閱讀結構。

1. 整體十五個篇章的安排結構

本書整體的結構可以略分為四大主題類型，分別是：符號學基本概念，從第 1 章到第 4 章屬之，從「符號」與「符碼」的基本概念介紹起，再述及如何藉符號與符碼來進行「符號分析」，解析訊息；繼而針對訊息，介紹何為「結構」，至此可以稍微連結、認識符號學興起背後的結構主義與轉向的後結構。第 5 章至第 7 章屬第二大主題類型，符號與設計的基本連結，以「設計符號」做為緣起，進入「設計感」與「意蘊」的符號視野，以符號的觀點，結構性地書寫視覺設計的內在感性經驗。繼而，由內往外，第三大主題類型進入設計修辭的符號探索，包括「隱喻」、「象徵」、「雙關」、「擬態」等四類修辭，以符號來解析這四類最常為視覺設計人使用的修辭格；在定義的同時，提出各自符號操作的原理，來幫助讀者透析這些表現技巧。最後一個主題類型涵蓋第 12 章到 15 章，屬設計文化的符號操作，從外再往內，由「風格」的探索，向內觸及「意識形態」如何影響設計表現，再到如何以「敘事」做為設計策略，為文化開展設計的形式，最後以「符號化」來說明設計如何在符號的生命周期中扮

演創意再生的角色，為文化點燈。

2. 單篇的書寫結構

本書單章的書寫與呈現結構則包括一篇敘事短文、主題論述內文及數幅單篇插圖。其中，做為每章開場的敘事短文，有的故事完整，更多的則只取了情境中的一幕，書寫的目的，是做為主題概念論述時，協助說明的材料，避免整本書過於沈悶難讀（據說還是讀來不易，只能說：「甚感抱歉！」）；敘事短文多為改寫史例呈即時情境，目的係為增加內文說明效果的臨場感與戲劇性，並不在於傳記的考究，要請讀者忽略其史實的嚴謹性。主題論述內文的書寫，先做主題關鍵詞的符號定義，再依主題性質做結構性剖析，凡此，將不時回到敘事短文，以該內容協助說明觀點。至於單篇插圖，意在揀選該篇主題相關的重要概念，做一圖像性的陳述，稍解文字沈重的負擔，而圖像符號的選擇與組織則未必與短文的敘事絕對相關，意在貫穿各篇章不同的主題，並避免角色過雜，干擾閱讀的慣性與印象。

3. 全書的閱讀結構

至於全書的閱讀結構，由於各篇章係獨立撰寫，於關鍵性的概念上，也時而隨頁附註前後可參考的章次，因此讀者儘可挑選有興趣的篇章閱讀；對於文字閱讀不耐者，也儘可以選擇各單篇插圖逕自閱覽，除可撿拾該篇章主要的符號概念之外，連續閱畢所有插圖，最終也可望從圖像的前後關係中找到作者期望表達的符號與設計的關聯性，及設計在符號中扮演的角色。

本書內容文字完成已逾十年，其中沒有磨難，只有旁騖，或不經心。回味初心，

並沒有說一定要出版，因此少部分篇章內的觀點文字曾於作者執教系所辦理的研討會中分享過。倒是年歲既長，似乎自然就生出一種整理遺物的心情。十年過去，驀然回首，發現自己還有本書在燈火闌珊處，於是暑假期間重新撿拾起來，調整了一些應時、應景的內容，又重新在插畫上戲耍玩弄了一番後，尋思出版。出版之途稍有波折，堪稱順遂。

本書能付梓，誠摯地感謝期間遠、近、親、疏諸多溫暖的推手，當初幫忙校對稿件的研究生們早已畢業為人師表；近三個月，又蒙慕嫻、育甄的悉心校正與解決後製問題，讓我意識到自己繳作業時，也跟學生一樣會掛一漏萬；末了，從久遠劫來，似乎三不五時就會自然湧現的婉甄秘書長，讓本書有了最終歸宿，她的熱心，於我，是符號化的寫照。

王桂沰 2023-11 於朝陽晨曦中

"To read, to go on reading, is to remain awake while continuing to dream."

-----*Roland Barthes*

「閱讀，不斷閱讀，就是在繼續做夢的同時保持清醒。」---羅蘭·巴特(結構信仰者譯)

符號？
符號是哪咖？

**"Warhol's Old Factory: A Restaurant and Offices;
15 Minutes of Pasta? "**
（沃荷的舊工廠：餐廳加辦公樓；15 分鐘的通心粉？）

1998 年 3 月的第一天，午後，非裔小伙子艾迪甩著包從公園大道轉入 33 街，一頁當日紐約時報房地產的版面，就躺在轉角的回收桶的上層，顯眼的標題沒錯過艾迪的一瞥。

他就是知道，今天去的會是時候。

安迪．沃荷第一代和最後一代的「工廠」都圍繞在曼哈頓的上流社會區，只是越來越移往百老匯這個閃爍著星光的象徵地帶。即便十來年之後，沃荷的聲音似乎還在盤桓。就像今天，藉著紐約時報，不少顧客刻意繞道至東 33 街 22 號，這一棟樓外觀並不特別，但仔細看，醒目的在二樓露台之下，面對著大門入口的白色牆上，還印著兩行黑色的字母：

"I never wanted to be a painter, I wanted to be a tap-dancer."（我從來就不想當個畫家，我想的是當個踢躂舞者。）

一位老闆模樣、頗有腰圍的中年男子，面有得色地招呼著還在做最後清理的裝修工人。室內正在裝修，這裡曾經是末代的普普工廠，即將改頭換面，正如報上所說，變成一家高級的義式餐廳，不過據說，這兩行字還會繼續留下來。彷彿是這最後一代的「工廠」烙印證明。

「呦！午安，吉博特先生。」

I ♥ NY，
符號代表我的心

女神的名字是自由、還是夢露？APPLE 是紐約、是蘋果、還是
……？人類以符號來裝扮「概念」，傳遞訊息，逐漸累積出「文
化」。文化高舉的，正是符號的果實。紐約令人驚艷，因為它同時
裝束著不同的符號面貌，時尚、藝術、設計；符號變幻的身影，在
時間的軸線上彼此競豔，各個都真心，卻也都假意──符號隨你解
讀。

老闆只是略微朝著聲音的來處轉了一下頸子，似乎先於動作就做出了不必理會那聲音的決定。

艾迪也沒真的等裡頭的回應。

「女士先生們，女士先生們！我知道各位想看什麼，再過去幾個街口的 231 號，正是安迪．沃荷 1963 年開始經營的第一代『工廠』。請隨我來，我為你們導覽。」

相較於繁華的這裡，曼哈頓的東 47 街，靠近第七街的交口，也有數不盡的五彩看板片片相連，高下參差，讓時代廣場的霓虹夜燈也連到天邊。說是工廠，製造的卻是上流社會與九流十家雜處的時尚。藉著和時尚焦點搭訕成就的普普藝術，也一舉把時尚推向藝術的無國界殿堂。雖然這間位於五樓的銀色工廠已經嗅不到一點昔日的味道，跟著艾迪過來的人也只是三兩個，不過，經過大街 212 號，艾迪指指窗內，就可以望見餐廳內牆上瑪麗蓮夢露頂著一頭黃艷艷的卷髮和兩道玫瑰色的眼影，嘴角鑲著玫瑰色的痣，嫵媚地朝著眾人微笑。

「都來了，都來了，就是這裡啦！」

大街上空氣裡揮發著濃濃的香水味，艾迪從甩包裡抓出幾束領帶，開始尖起嗓子喊：

「高級藝術領帶，高級藝術領帶！一條一元。」

空氣中釋放出一陣刺鼻的香水味，塗裝的味道，紐約的味道。

符號是什麼？

人類是符號的動物，卡西勒這麼說[1]，因為符號的創造，讓人類有別於動物，能建立、累積出自己的文明來。符號可以說是人類用來傳播概念、彼此溝通的最基礎構件，而文化便是人類創造符號的活動所累積出來的成果。幾乎所有你／妳能透過感官接收到、且足以產生意義的形式，都可以稱為符號。因此一顰一笑、一個聲音、一種味道……，都是符號，因為它足以傳達一份相對的意義。從符號創造文化的論點，整個人類的社會體系，不論是消費行為[2]、權力關係[3]，無不是符號化的結果。安迪·沃荷的藝術表現也是符號的活動，不論是他創造的形式或他使用的策略。他為當代文化創造了一個旗幟鮮明的符號系統，表面上他創造出的符號形式，有特色：明顯有別於其它主流藝術；在策略上，這種形式所傳達的內容——符號意義，則是他將符號從通俗符碼裡抽取出來，直接變身為精緻符碼：通俗文化的物件一變而為藝術殿堂的新貴。這樣的變身手法，被發明、發現、認可，於是就符號化了，成為某一種新的藝術象徵，被歸類到當代思潮的庫存裡，可以當成象徵符號被消費、被挪用，從畫廊裡被搬到餐廳……。「15 分鐘的通心粉」不就是安迪·沃荷名言的挪用[4]？！

符號，無所不在。

1 索緒爾在語言學內探究言語的共通性，從而發展出符號學體系來，適用於語言學近親學門的分析研究；德國哲學家卡西勒（Ernst Cassir, 1874~1945）卻是將語言與神話、宗教等文化現象置於同一位階，探索其共通性，發展出他的文化符號論，符號不再只是語言的基本現象，而根本是人類的基本現象，所有人類的意識活動與表現活動，都是符號的活動，基本上，人就是符號的動物。

2 可以讀 Baudrillard（布希亞）的《物體系》。

3 可以讀 Foucault（傅柯）的《性意識史：第一卷導論》，台北：桂冠，1990。

4 他說：「在未來每個人都能成名 15 分鐘。」

符號具和符號義是符號的基本成分，如一張紙的兩面，無法分割，也不會各自存在。

學術放大鏡下：符號的組成

要談符號的基本成份，兩個鼻祖級的學者不能不被同時提及：索緒爾[5]和皮爾斯[6]。

索緒爾說

索緒爾的符號概念是一種兩價等值的關係，視符號如同一張紙的雙面，一面稱為符號具（Signifier，本書都縮寫為 Sr），是符號所呈現的具體形式；一面稱為符號義（Signified，本書都縮寫為 Sd）[7]，是符號在閱聽人理解後形成的心理概念。兩者必然同時存在，也就是說，不會有哪個符號只有符號具、沒有符號義，而這兩者便統稱為符號（如圖 1.1）。所謂的統稱，其實是涵蓋了由符號具來產生符號義的現象，這個現象會指涉到外在具體存在的某物或某事，意思是，這符號具與符號義「確有所指」，這個指涉稱為意陳作用（Signification）[8]。我們看到「瑪麗蓮夢露」，這五個字是符號具，看到的同時，心裡浮現那熟悉的樣子知道她是誰了，便是符號義；不過，心裡浮現那「熟悉樣子」的時候，它又是符號具了，原來你腦子裡借用這個影像（符號具）來記憶這個人（符號義），而這個影像讓你聯想到她這麼一個人，便靠意陳作用。安迪·沃荷為夢露印上玫瑰色的眼影，是在這個符號具上又添加了新的符號具，不管是文字符

5 Ferdinand de Saussure, 1857 -1913，瑞士語言學家，弟子整理其課堂講義出版《普通語言學教程》，提出符號是語言的基本單位，建立了基本理論，他並預言將有一門專事研究符號系統的學科會誕生，他稱為符號學（Semiology）。

6 Charles Sanders Peirce, 1839-1914，美國數學家、科學家與哲學家，終生不甚得志，但影響深遠，被稱為美國符號學（Semiotics，與索緒爾使用的術語不同）始祖。

7 另有許多不同的翻譯用詞，均屬同一概念：符號具＝符徵、能指、形符；符號義＝符旨、所指、意符。

8 還有其它不同的常見譯詞，如意指、指意，都是指從符號具體的形式到形成心裡面的意義的過程。

我們之間如果有關係，也只是一種想像

如果我是客體，妳是符號，我們之間是什麼關係？一種想像的連結（意陳作用）。其實，這裡的「妳」不是「我」的符號，而是那遠在異度、只讓後人留著空想的人。只是，你現在在畫面上看到的，都是符號具，呈現了我們想要對別人述說的符號義。藉由這些替代品（符號），我們就不再受困於個人感官與肢體在物質世界的局限性。

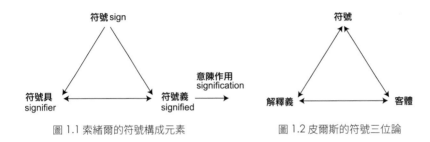

圖 1.1 索緒爾的符號構成元素　　　　　　圖 1.2 皮爾斯的符號三位論

號或影像符號（剛剛又加上了色彩符號），都透過意陳作用讓你感受到更富意味的瑪麗蓮夢露。

皮爾斯說

皮爾斯的符號概念與索緒爾有別（注意上方兩個圖示的箭頭表現），毋寧說他的符號理論脫胎於他的現象學範疇理論，是他所謂的第一、第二與第三性三種最基礎的關係的表現[9]，也因此，皮爾斯認為符號學實則是一種基礎科學，不若索緒爾認為符號學是社會心理學下的一支，將符號學謹守於語言學的研究。皮爾斯的符號三位論中，任何兩者均有第一或第二性的角色，靠著彼此之間的關係（第三性）而聯繫在一起，因此這三個端點中任一個都可與毗鄰的端點互為第一、第二性的角色。如果從他的理論來看符號在人類社會的角色，就更容易理解了：符號是外在的對象（客體）所指涉的意義（解釋義）（他認為索緒

9 皮爾斯用這三種區分來分析「知識的所有對象」，任何人類社會的概念都可以被簡化成這三個範疇：第一性（Firstness）、第二性（Secondness）、第三性（Thirdness）。我們想到任何事物時，便出現了第一性（暫時獨立存在，不涉入其它）；然後，一旦考慮到它並非憑空存在、它不是其它任何與它不同的事物時，這「其它」就成了第二性；至於這兩性的同時存在，必然有相互的關係，到底是何「關係」便是第三性。參看 Waal, Cornelis de (2003), 皮爾斯；說明詳見本書第 4 章。

爾並未將外在指涉的對象客體納入三角模型中做一體性的思考），而任一外在的對象要創造它表徵的意義時，便是透過符號（圖 1.2），即「人們的心智利用符號來理解事物，或者將知識傳達給他人」[10]。

所以符號這個概念是具體的，也是抽象的。具體的並不表示他就是意義的載體或皮爾斯所說的外在的對象，而是指他有具體的指涉物且與意義相連；說符號的概念是抽象的，也非指他只是心理產生的概念，而是指他是一種人類理解事物與進行傳播指涉的現象。所以，人類不只在語言系統中使用符號，人們使用符號已經是一種本能；不只是人類創造了符號，我們還可以說，符號說明了人類如何創造了自己。正如懷海特所言：「人類不得不為了表現他自己而尋找符號。事實上，表現就是符號。」[11]

探索符號的三個基本特性

對於設計人而言，符號有三個在操作上會不斷觸及、徵用的基本特性，分別是任意 (arbitrary) 性、等價 (value) 性與創造 (creation) 性。

任意性
符號具 ≠ 符號義

符號具與符號義之間並無必然的關係，索緒爾說這是符號的「任意性」。我們熟知語言文字有歧義性，「滾」這麼一個字，可以指物體的滾動、可以指沸騰、

10 Locke, John (1975), An Essay concerning Human Understanding, Oxford: Oxford University Press, 論人類的理解力。

11 參看懷海特（Whitehead, A.N.）著述 Symbolism: Its Meaning and Effect.

符號有三個基本特性與設計人的關係最密切：任意性、等價性與創造性；三者又互為作用。

也可以是呵斥人遠離之意。在自然體系的符號裡，這種符號的任意性就更明顯了：一個圓，可以指太陽、指月餅，也可以指鴨蛋。同樣地，安迪‧沃荷的「工廠」，可以不是加工製造業的工作場所，反而是一個時尚的代稱。

法國哲學家德希達的解構主義策略便是源於索緒爾對於符號任意性的主張：既然符號具與符號義之間的關係並非絕對，他認為，就可以刻意截斷或開放兩者之間的解讀關係，讓我們不去跟著習慣去做符號的解讀，新的符號義於焉誕生，這便是德希達的解構閱讀策略。無獨有偶，法國學者羅蘭‧巴特[12] 在 1977 年出版的《戀人的絮語》，正是這麼一本令人拍案稱奇的暢銷書：字字平易、句句晦澀。原因無他，只是我們不習慣將文字符號縱虎歸山，由著任意性，讓符號隨個人聯想恣意起舞。

語言文字，屬於一種「多義符號系統」，一語往往多義，但非全無止盡的；以它為橫軸中間點的話，在兩極上還有「單義符號系統」和「泛義符號系統」。

各種工程圖、地圖的符號組織規則，但求精確，不容有二義，是「單義符號系統」；繪畫圖案，尤其是抽象圖案，則屬於「泛義符號系統」，符號具與符號義之間的任意性最大，因此要運用的規則也就最寬鬆。

符號的任意性可以在橫向上符號具與符號義相互不確定的搜尋與採認中看到，也可

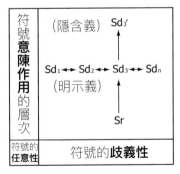

Sr 符號具　　Sdn 符號義

圖 1.3 符號任意性的縱向與橫向維度

12 Roland Barthes, 1915~1981，法國文學批評家、文學家、社會學家、哲學家和符號學家。其著述對於結構主義、符號學、存在主義與後結構主義思想影響深遠。

I never wanted to be a painter,
I wanted to be a tap-dancer.

**想象，
就在那可以任意
舞動的雙腳**

符號的誕生，源自「語言」與「言語」研究的分家，其後被分解出「符號具」與「符號義」兩個元素。無論獨白或對話，符號總能帶著人飄向無限想像的天空──關鍵在「任意性」，是它讓設計能藉著符號具與符號義這雙腳盡情舞動，千姿百態。

以在縱向上符號具如何將符號義的表面意義推向隱含意義裡發現（圖 1.3）。
巴特從索緒爾的符號意陳作用的概念中，將符號具到符號義的層次，向上推
演，認為符號具除了第一層次的表面意義（明示義 denotation）之外，還會延
伸出第二層的隱含意義（隱含義 connotation）。隱含義不管是隱喻或象徵，都
讓一個符號具的符號義從表面意義，延伸到第二層的意義來，這個第二層的意
義（也是符號義），它其實也找得到一個做為表面意義的相應符號具，構成一
組符號，只是被借用來做為前者的隱喻或象徵，所以說它的基礎仍是符號的任
意性。例如安迪·沃荷（第一層意義是這個人）可以象徵普普（第二層意義），
而普普如果做為一種藝術概念，「普普」或「POP」這組字實則是它表面意義
所相應的符號具。

等價性
符號價值≒功能角色

在語言符號學中，符號系統是一個等價的體系概念。在二元對立的結構中，我
們可以清楚地看到兩極的元素的相對性也是建立在同一水平的等值關係上：符
號具與符號義的關係既是一體的兩面，同樣表示在「價值」上它們的等值關係。
意即，所有的符號，都可以用其他「等值」的符號來取代；想像下棋時，若是
丟失了一枚旗子，你大可揀一個瓶蓋來充當，只要你賦予它的是同樣的功能性
角色。意即，符號的價值與功能同步。它的「值」可以從它所具備的功能來決
定，一旦扮演同樣的功能性角色，它們的交換價值便同。

你看，不論「普普」或「POP」，都可以相互取代，指向同一個概念（同一表
層），甚至，沃荷的瑪麗蓮夢露、麗莎明妮麗、毛澤東⋯⋯版畫作品，也都可

以藉由象徵的方式指向「普普」（不同層次），這便是符號的價值關係在作用。「高級藝術」領帶和「一條一元」顯然在一般人的認知裡是不等值的敘述，這就不能成立了嗎？倒也不會，這就是普普，一個符號的價值論述得以由社會自行定義的現象。本來，符號就具備任意性，價值與這個任意性緊緊地繫在一起，讓設計人有了更多操作的空間。一般的工廠廢棄了，鐵件秤斤論兩賣，沃荷的工廠沒了，卻還是可以繼續創造價值！這也就是設計之所以能夠創造價值的祕密。

創造性
符號愛設計

符號自始便是被人類創造出來的。繪製地圖，是人類有別於其他動物，能進行抽象思考的一項證明。我們將走過的路線，透過簡單而抽象的符號描繪出來，便是符號創造的行為。從中國的倉頡造字，到歷代不同書體的創造，符號從來不是自然天成，即使從自然取材，也歷經人類思考與手作的變現，是設計出來的。從手繪地圖到專業製圖 (cartography)，從結繩記事到書體藝術 (calligraphy)[13]，無不說明設計在符號演進中扮演的角色、亦步亦趨、與日俱增的親密關係。而從符號創造、積累出的人類文化史來看，也將形同一部符號設計的發展史。符號的設計，似乎自來就潛藏於人類的天性裡，在符號誕生時，就一併被置入體內了。

因著符號的任意性、等價性，讓人類有了操作想像的設計空間——只要打開符號具與符號義之間的關係，想像就跟著來了。"I never wanted to be a painter,

13　從兩個相同的英文字尾，就可以窺知它們在專業上的同一符號本性。

設計，需要依循慣例，才能產製受眾能理解的符號意義；設計，更需要打破慣例，才能脫穎而出。依循慣例，是與受眾共享相同的符碼；打破慣例，則是創意表現的途徑，往往是在符碼間跳躍，進行符號任意性的操作。

I wanted to be a tap-dancer." 跟高檔義式餐廳有什麼關連性呢？老闆保留下這句話，不只是當作裝飾，是在任意性的基礎上讓無空間關係的語意邏輯，自己找到符號象徵的出口：保留這句話→再現沃荷→這裡是有文化價值的象徵所在。每一個箭頭都是任意想像的空間中的一則聯想。這句話、它的黑體字，無關表面看到、讀到的一個藝術家的怨嘆，而是另一層——這段文字出自安迪‧沃荷這樣的典故，造就成為它就是這個人的象徵符號；這樣一個象徵的存在，也標示出這個空間的文化價值——做為曾經是普普藝術大師末代工廠的證明——符號的隱喻。

這餐廳的老闆，在做設計。

視覺設計學與符號學的聯姻

符號學源於結構主義，卻歷經後結構、解構而不衰，被視為一種總體方法論 [14]，被引進視覺傳達設計領域之後，對於這個學門的自我理解扮演了一定的角色，因為符號學結構性與分析性的本質，讓使用者可以從設計向來所著重的表面現象，深入到內裡，了解現象的內在成份與作用關係。因此，符號學在這裡可以說是扮演了一門設計研究的後設語言，奉獻在理解設計行為、設計作品，與兩者之間的交互作用之上，包括：

1. 符號有嚴謹的邏輯思路

設計需要邏輯檢視，符號提供思惟、策略與創作的邏輯

設計思考、策略形成、作品的形式演繹，無一不需要邏輯來串接，形成一個設

14　參閱李幼蒸的《理論符號學簡導論》。

15 分鐘留給你們，其餘的歸我……

符號的任意性與等價性，是沃荷把當代美術館中展覽的學院派藝術畫作換成廉價罐頭絹印的策略。之後，「廉價」絹印，又轉身成為蘇富比中「天價」的藝術品。這個「價值」可以說是一樣，也不一樣：策略用的「值」是一樣的，收進口袋的「值」卻遠遠不一樣。安迪沃荷留給每個人 15 分鐘成名的機會，但是，只有他能將這機會結結實實地轉換成金錢價值。畢竟，我們只是符號的接受者，而他卻是符號的創造者。

計人管控的過程，而每一環節內的作為，也需要邏輯來推展前進，才能釐清動機、目的與解決方案之間的條理關係。皮爾斯說「符號學就是邏輯學」，這是他從哲學角度出發，在哲學做為解決人生問題的這麼一個學門之下所做的思考成果，符號學就是他解決人生問題的邏輯思考體系，現在要來解決設計問題，自然不會力不從心，對於設計人而言，也是一個檢視整個設計作為內在條理的工具。

2. 符號處處幫你做分析

設計研究與作品傳達若要條理分明
符號提供基礎的分析工具與進階的分析方法

設計創作與設計研究是一體的兩面，這也是設計與藝術的主要差異之一。設計因著強烈的功能與目的性，讓它的創作必須本於研究的成果，若設計不經一番前置的研究，就無異於藝術家所做的自我探索、與主觀抒發，未必能與閱聽人產生經驗與認知的重疊，就不會有預期的傳播效果，這也是為何符號學要通過傳播學才成為設計學門的入幕之賓。符號學在傳播訊息的研究上扮演了結構分析的角色，不論是研究資料或設計作品本身，只要針對傳播的最基礎構件──符號入手，符號與符號不論在表層結構、深層結構或表現結構[15]，都透露了關係上的意義，這些形式與意義搭上邏輯的論述，讓設計研究與作品、目的與成果緊緊地整合成一體，雖說符號學並未直接挹注設計實務的創作，在這裡卻也可以看到它在背後的動能。

3. 符號能幫你改頭換面

符號學的結構論述，能協助設計學門建構理論體系

15 格雷馬斯的三層結構觀點，可參閱本書第 4 章。

設計學發端於實務創作，從實務操作技巧的說明，逐步進展到理論的引介與局部書寫，學門的論述至今仍多屬表現結構或表層結構上的分類概說。符號學之能吸引設計的目光，便是在表現結構、表層結構之外，還具備對於深層結構探索的理論性與工具性功能。完整的結構分析、邏輯論述，提供了設計這門後起之秀得以有系統地看待、整理、書寫這個學門裡的各種局部領域：包裝、廣告、識別設計……，也可以整體地串連所有的設計行為，協助設計學門做全面的學理探索與論述[16]。

15 分鐘的設計符號學？

視覺設計的研究領域吸收符號學做為說自己的「理」的工具，時間並不算長，四十年來熱度卻未曾稍減。雖然對於設計這門實務，在創作技術上，符號學並未提供直接的幫助，但是在協助說明設計行為與設計作品的結構化，以及兩者如何交互作用的原理上，功不可沒。這個功勞其實主要並不在設計學者手中，而是得歸諸整個符號學理論發展的諸多不同體系與具有代表性的研究者。

符號學自十九世紀末逐漸發展開來的分流，源於三個學門（圖 1.4）：在歐洲，索緒爾從語言學的研究開始，在美洲，則有皮爾斯在哲學裡看到了符號學的發端，他的符號分類學成為最受引述的方法之一；繼而巴黎學派的學者相繼在各自的領域裡發展符號學的理論，丹麥學者葉爾姆斯列夫從話語故事的表達，提出表達面與內容面分家的理論；人類學又是另一個發端，巨擘李維史陀所作的莫斯研究和巴特同樣從神話入手，探討文化人類學與符號的關係，其後有格雷馬斯的敘事符號學研究，一方面銜接了人類學，另一方面承繼了現象學裡

16 巴特曾說符號學本身就是一種後設語言，是一種可以用來論述各種不同學門（如生物學、天文學……）的語言，有系統地、結構性地重現這一門完整的學問。

如果將符號學視為一種
後設語言，它可以幫助
設計學建立理論體系，
也可以貢獻於設計評論
與作品論述。

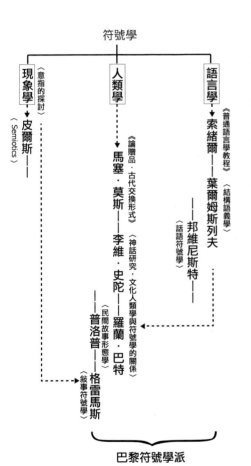

符號學

現象學

〈意指的探討〉

皮爾斯

〈Semiotics〉

人類學

《論贈品‧古代交換形式》

馬塞‧莫斯

《神話研究，文化人類學與符號學的關係》

李維‧史陀

《民間故事形態學》

羅蘭‧巴特

普洛普

〈敘事符號學〉

格雷馬斯

語言學

《普通語言學教程》

索緒爾

《結構語義學》

葉爾姆斯列夫

〈話語符號學〉

邦維尼斯特

巴黎符號學派

圖 1.4 符號學研究發展源流簡示

的符號研究[17]。在巴黎學派的研究之外，德國學者卡西勒選擇非語言學的路徑，開創文化符號學，並吸引美國蘇珊朗格對美學符號的研究；義大利的艾柯則在語言系統的符號學與非語言系統的文化符號學之間進行轉換的研究；澳洲學者約翰費斯克[18]以介紹性的角色將符號學大力引介入傳播理論，繼而大開了視覺傳達設計者進入符號學之門，設計符號的相關研究於焉蔚起，終於讓設計也有機會成為文化符號學之下部門符號學的一員。

歷史不遠，大戲還在演。紐約的街頭，一條一元的領帶，是回收過後以香水加值的產品；沃荷的工廠準備賣義大利麵。⋯⋯符號回收、再運用，文化加工、再循環。紐約，無人不作設計。

17 整理自安娜‧埃諾《符號學簡史》。
18 有興趣者可先閱讀他的《傳播符號學理論》。

符號的滋味，來自符碼

符號必隸屬於某一符號的系統──符碼。意義，便來自這個藏身背後的系統。在不同的符碼裡，同一個符號可以有相異的意義；是符碼在為符號決定意義。當人們在思考符號的意義時，其實心裡已經擇定某一符碼。

「舅醬子」的品牌故事是台灣的鄉土劇，還是八點檔的肥皂劇？只有符碼才知道。

符碼！
符碼說了算！

每年三月，山櫻花開得一片台灣紅。

讓不少以文化資源維生的地方工作者，有一種特別屬於自己的季節的甜蜜感。

小鍾似乎也是被這種視覺上的文化香氛給迷醉的，才義無反顧地回鄉。記得當年北上，還有一種迫不及待地要逃離的情緒在心底催促，他再也不想再見到她，應該是有點負氣。

他跟細妹一起長大，關係親近，也一直當她是自己人，在家裡幫進幫出再自然不過。只是後來認識了琪，他發現了一份不同的感情。但是，父親就是不喜歡琪，講他不能放揀（pàng-sak）細妹，他正在愛頭上，哪聽得進那什麼年代了的……。本來，壓根兒他沒想過要離開山城，卻在情急之下編了個理由，說沒辦法一輩子泡在醬缸裡，上台北去了。臨走那日，父親手邊的醬菜都還沒放下，就衝出來要他有種出去就不要……。

退伍之後，做起了設計工作，雖然公司在台北，卻也常要中南部四處提案。當時客委會在推客家文化，四處都可以看到紅艷艷的台灣花布，常常讓他恍惚四處都是家鄉。

也不記得有幾次了，每回一忙到一鄉一特色的商品包裝案，一夥人就會為是否使用台灣花布爭執不下。

有一次，有人照例提到：「這東西滿街都是，拿這去提案，萬一有個三長兩短……？」他當下喃喃接口：「就發了！」所有人的眼光都投向他，應該在想說這傢伙特白目。其實他當時才當通訊兵退伍沒多久，一般人忌諱的「三長兩短」在摩斯密碼裡，代表了「8」，他立即聯想到的是發財的數字，所以有這種機

械式的直覺反應，沒別的意思。

當然也會有人提議乾脆就用油桐花，他心裡也浮現的是「么洞八，……佛教的吉祥數字。」，不過很快就決定閉嘴。

這幾年就這樣，反反覆覆在這些客家圖庫裡打滾；紅艷艷的雙星牡丹花布還是四處可見，甚至，內地來的人，還問：「這不是我家鄉那邊的東北大花布嗎？」的確，家鄉可以是出生之地，也可以在心底，最後都只是個符號。

後來他跟琪也沒走下去，似乎「愛」這玩意兒，也挺容易過期的，沒辦法永久保鮮。

「回來了！」他終於還是回歸山城。父親老了，自己哩，設計這行飯哪裡都可以埋鍋造飯。

踏進前庭時，一位大姐正從已經改為工廠的伙房，推著一車醬菜出來。「小哥，回來了。」她空出手來，打著手語：「要不要試試新的腌菜頭？有加了山櫻。」是細妹，背後紅色布巾揹著一個小娃，「#%*#^^!」咿咿呀呀的。

「舅醬子！」父親的醃醬菜有了品牌，和他的故事。

伙房後頭，山櫻花開得一片台灣紅。

符碼是一組自成體系的符號系統，可嚴謹，也有寬鬆者，但始終是符號背後意義的來源。

符碼是什麼？

符號是意義的載體，或者，更學理性的說法，是意義與其載體的雙合概念。那麼，符碼便是一組更大的集合概念，它是在結構上具有相關性，自成一個體系的符號系統。因此，可以確知，它是人類的文化產物，也就是說，它是人為的，而且，充斥人類的社會文化環境。這些符號系統或彰顯、或隱諱，但都不難圈定出其範疇，例如，各類語言都屬符的系統：漢字系統是，其中的標點符號也是；或者，非文字的手語，同屬之，我們都稱它為「符碼」，只不過，這些都屬彰顯易辨的符碼；另外，一般人不易或者根本也不會去辨識其範疇的符碼，就更多了，但暗地裡卻一點也沒有自損其協助「釋義」的功能，比如說「客家符碼」。是的，因為符號的背後藏有符碼，所以才能傳達特定的意義。也就是說，我們所接觸到的任一符號，其實都是從它所屬的符號系統裡挑出來的，所以它的意義，當然也依附在這個系統裡。不過，因為符號的任意性，讓符號往往可以同時居身於許多不同的系統裡，所以，要確認某一個符號的意義，還得先確認它背後的符碼——解碼，才不至雞同鴨講。

「三長兩短」無疑是個符號具，它的符號義呢？是「糟了」還是「發了」？

說糟了，是因為華人的文化符碼使然，對於熟知成語典故的華人，這個解讀很自然；說發了，是從摩斯密碼（另一種符碼）來解讀（讀出8），然後又有俚語「8=發」（又滲了文化符碼）的諧音雙關，才有這個答案。

「雙星牡丹花布」呢？這個符號具它的符號義是「客家花布」，還是「東北大花布」？

東北瑪麗？

客家夢露？

北美花布？

一個符號 各自表述

符碼的類型與名稱無限，端看研究者怎麼去界定它的範疇，就如同藍衫或紅花布不是只能穿在客家人身上，而夢露也不會因為髮型、穿著的改變，不姓瑪麗蓮。

一個符號，意義為何？會因為選擇詮釋的符碼不同而異，這是符號任意性的本質，更是符碼作用後橫生的趣味。

說「客家花布」，是因為客家文化符碼使然，對於台灣本地生長的人們，這個解讀順理成章，因為客委會推廣有成，再經由台灣社會一股探索「台灣紅」這層象徵的推波助瀾，於焉被一起圈存於同一個文化的圖庫裡，小鍾當然也有。說「東北大花布」，則是對於「外來符碼」的存疑。我們存疑的，向來不是符號本身，而是「意義」的道地（authentic）與否，與事實真相往往無關。無論是摩斯密碼，或是細妹的手語，都是一種「道地的」、有著嚴格的組織規則的符號系統──語言科學中所謂的符碼或代碼。文化符碼呢？雖然未如手語來得嚴謹，它仍是一組被（某一特定）社會習慣化了的符號系統──屬於文化面的，跟前述科學性代碼不同的，是它未經刻意全面性地設計過，不過，同樣可以發生意義參照解讀的功能。人們能否順利溝通，端賴符碼經驗的重疊：小鍾可以預期是與細妹有手語語言交集的；至於娃兒「#%*#^^!」的發聲，大概只有自己了解究竟了。

因此，符碼對於符號義的解讀來說，不可謂影響不大。所以閱聽人從哪方面來解讀符號、或者以符號來溝通概念，都看他／她所選擇的符碼。這裡就衍生出個問題來：符碼可以分類嗎？又有哪些類別？

符碼，看似幾種，卻數不清

符碼的成立必有其使用規則，而這些規則是建立在特定對象或社會的共識之上。不過「符碼」這個詞，一直是一個帶點學術炫耀或反映精緻文化的術語，當然也就形成社會使用上的氾濫，然後，反而令此一術語更讓人似知又未解。有趣的是，本質上，這個「知」與「不解」也都是符碼使然。既然摩斯密碼和文化符碼同屬符碼，卻可以有那麼大的差異，究竟符碼可以從哪些方面來理解

它的定義呢？我們可以從四個功能面向來做初步的分類說明：

1. 語言代碼 -- 語言功能的系統

所有的語言表義系統都是一種符碼，不論是哪一種民族語系、文字書寫系統，或者非語言的表義系統，如手語、旗語或如摩斯密碼……等。他們的使用有精確的規則可循，讓熟知同一語系的人們可以彼此溝通，不過，並不保證這樣的溝通必然無誤。小鍾和同事們明明都使用漢語，對於「三長兩短」卻會有不同的解讀，表示符號的意陳作用（釋義）所參照的符碼，不光是語言本身這一個系統而已，它的釋義還受其它符碼的影響，可能是另一個語系的介入（摩斯密碼或軍中術語），也可能是文化典故的聯想。

2. 經驗符碼 -- 參照釋義的系統

符碼也可以定義為一種釋義系統，這是從它讓我們得以了知某個符號是何意義的角度來看。那麼，雖然使用一個特定的語系來表達，所使用的符號還可能因涉及的是文化的典故、內涵，所以我們可以說它參照了文化符碼；也可能使用的是科學術語或記號，所以可以說它參照了科學符碼； 或者，使用的符號是俚俗用語，那又可以說是參照了通俗符碼，好比 8 之於「發了！」。這些符碼都與語言代碼一起寫在我們的閱讀經驗裡，伺機而動。

3. 工具符碼 -- 研究界說的系統

就學術研究而言，這是關乎分類的系統，針對探討的主題性質進行分類性的定

設計人選擇符碼，來組織符碼，以便傳遞符碼。這裡的三個符碼分別代表三個不同廣度的定義，哪三個？

義，以便圈定釋義的範疇，並給予符碼相應的稱謂。 從這點來看，符碼其實也就沒那麼深奧，也無放諸四海皆準的學名。說穿了，它是使用者定義的結果：也就是說，你想探討哪個議題時，可以為那議題圈選出一個背後協助其產製意義的相關系統，然後賦予一個可以統攝其義的符碼名稱，便是，連這名稱都可以客製化。例如，如果你想要探討客家的紋飾，要從哪方面來談、來組織你的內容呢？最常見的，莫過於是從客家族群的生活文化背景看看吧，於是，你可以說你準備從「客家文化符碼」下手，它是你可以取材的資源庫，正是你用來詮釋、表達的符號的意義泉源，也是讓你的思考與論述得以聚焦的第一層文本。或者，你也可以從客家的象徵系統來談，沾著油桐花這幾年在客家山區的風光，這些都是「客家象徵符碼」。此外，如果你想到的是，何不另闢蹊徑，找一個絕無僅有的討論角度來表達個人獨特的觀點，就說從各種植物花卉的香料特性入手吧，專門就它的料理調味與養身調理的特性來探討客家人使用的緣由，那你可以拿這個取材範疇，給它個名稱：「客家草本味性符碼」，也成。

如果說皮爾斯對符號學的最大貢獻之一，是符號分類學的開發，那麼，艾柯便是致力於符碼分類最受矚目的學者[1]。他針對電影研究， 就列舉了知覺符碼、識別符碼、聲調符碼、肖像符碼、肖像化符碼、趣味和感覺符碼、修辭性符碼、風格符碼、無意識符碼等十種[2]；又，巴特從符碼的角度來分析小說薩拉辛，在《S/Z》[3]一書中，也創造出五種符碼分類做為工具： 闡釋符碼、文化符碼、情節符碼、意素符碼、 象徵符碼。 其中有的是常見的符碼概念與名稱（如文

1 他認為語言結構不應成為非語言結構的研究模型，因此要研究非語言現象，應從符碼的分類入手，來探索符號的連結方式。
2 烏伯特‧艾柯的分類概念可參考〈電影符碼的分節方式〉，摘自李幼蒸選編《結構主義和符號學》，台北：桂冠圖書，1998，P.79-83。
3 羅蘭巴特著，2000，屠友祥譯，S/Z，上海：人民出版社。

**設計，總出現在
掙脫符碼化的束
縛之後**

訊息的設計製作，涉及符號的選擇與組織——從各種系譜軸裡挑選
出符號來，組織成毗鄰軸。慣例與創意的作品都是如此，不同的是，
設計創意會打破符號組織的慣例：設計人看到的條紋底褲不只是底
褲——他的符碼連結上了紐約地鐵的通風口，然後，一種不受符碼
化既定限制的思維，開始讓想象的思緒紛飛。

化符碼、象徵符碼），更多是為了文本的探索所做的個人的、功能性的分類，這五種符碼的應用，是為了解讀文本，以便產生、組織符號的意義，為文本進行系統性的定義。這些符碼如何界定？得聽他們的。

4. 訊息符碼 -- 套裝訊息的系統

符碼的定義可以嚴謹，也可以通俗；可以客製，也可以俗成。如果從廣義的通俗面來看，我們彼此溝通的訊息，都可以稱之為符碼，因為訊息本身的結構是符號選擇與組織的結果，儘管這個結果是站在既有符碼的理解之上，但這個文本也自成一個完整的理解範疇。在這裡，符碼成了訊息的代稱。但是既然講溝通，便需訴諸雙向的理解，於是，符碼又成了雙方溝通的基礎，這就進入到訊息所依附的共同認知，符碼在這裡就不再只是代稱，而是圈定了理解範疇的符號系統，這也進入了狹義的符碼範疇。於是，在一套訊息裡，其實包羅了許多不同層次的符碼概念，如果再加上整個社會產製、保留與使用的各式符碼，我

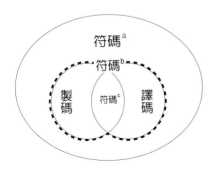

圖 2.1 不同傳播層面的符碼意義範疇

符碼[a]——做為解讀符號的背景，製碼者靠它，譯碼者也靠它，這裡的符碼，可以說是解讀所有符號的語境。

符碼[b]——廣義的符碼，只要是傳播訊息，都可稱之為符碼。至於製碼者與譯碼者如何解讀符碼中的符號，就屬如前文所述範疇圈定的問題，那是狹義面的符碼。

符碼[c]——製碼者與譯碼者在符碼經驗重疊處所做出的相同解讀，這才是成功的溝通符碼。

們也就不難理解，除了以人為中心的思考體系之外，何以巴特從時尚服裝上，也可以發展出流行服飾的符號體系，而布希亞也可以從消費物的角度，發展出符號的物體系來。

符碼，能幫設計什麼忙？

說了半天，設計人為什麼要去理會符碼？這問題就像是問：「一鄉一特色商品，為什麼要考慮拿什麼來做包裝？」

1. 符碼：「雞鴨也可以和鳴」

知己知彼，
圈定設計問題研究與策略取材的資源

我們生活當中，所有慣例與約定俗成的事，都是符碼化的結果，也因此，我們才能相互溝通；我們時而遇見雞同鴨講的景況，只因符碼化的結果是圈定了一套符號系統的使用與認知範疇，不在此一認識範疇中的閱聽人，自然難以解碼。紅花布之於客家部落，並不為過，只是，台灣不乏客家聚落，要開發一鄉一特色商品，從某一鄉鎮特色著眼，質疑台灣紅花布的氾濫，也正是符碼聚焦、深化的思考。雙星牡丹的鄉土味好比山櫻花美豔與親切，台灣頭到台灣尾四處嗅得到，被說是台灣紅，那麼，就不是侷限一鄉一鎮的特色象徵了。那要往何處找？當地的產業符碼、客家文化符碼，或者還可以向小鍾、甚至細妹求教，加入跨文化的象徵符碼，進行跳躍式的聯想，活絡設計的表現，不至讓符碼成為設計保守的待罪羔羊。醬菜也可以賦予新的面貌，成為新的品牌「舅醬子」。符碼的概念，幫設計人圈出了對話者的經驗範疇，也圈出了設計研究與

符號的任意性，在系譜軸的選擇與毗鄰軸的組織上，最顯而易見，尤其是被設計人動過手腳後。

策略主張的範疇，了解裡頭的符號成份與使用規則，便可以做為設計取材的表現資源。

2. 符碼，藏有訊息的配方

設計，
無非符號的選擇與組織
也是系譜軸與毗鄰軸的符碼操作

所有訊息的製作，都涉及符號的選擇與組織（圖2.2）——從各種可能的符號系統中挑選出符號來，然後將這些挑選出的符號組織在一起。索緒爾稱前者的行為是從若干不同的「系譜軸」裡挑選出符號來，組織成「毗鄰軸」[4]。設計人有了主題與對象的相關符碼研究的參照，還要再透過符號的選擇與組織來製作可以與閱聽對象產生經驗重疊的符碼，進行有效的溝通。符碼也屬於符號所選擇的系譜軸[5]，三長兩短取材自文化符碼，也取材自摩斯密碼；而油桐花來自客家

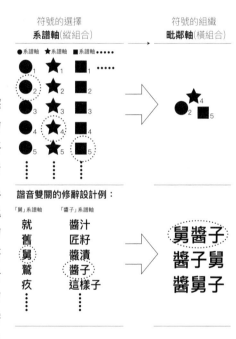

圖 2.2 訊息製成的配方：符號的選擇與組織

4 費斯克在《傳播符號學》中對它們的定義用語是：系譜軸是被選用符號所從出的一組符號，毗鄰軸是多個被選用的符號所組成的訊息。

5 但符碼不等於系譜軸。系譜軸屬一種相對關係的稱謂；相對於橫組合性質的毗鄰軸，系譜軸係縱聚合性關係。

符碼即訊息　　符碼，背後暗藏著一隻意識形態的大手，影響閱聽人的認知或認同。
設計人選擇從何種符碼中採用符號、製作何種符碼，對於閱聽人而
言，都會傳達言外之意。我們往往以為閱讀可以讓自己更接近真理，
卻忽略了作者不是上帝。不管是夢露，或者普普，沃荷總是如影隨
形；或者說，你讓沃荷、夢露和香蕉同時入鏡，就注定了一個普普
的現場（語境）。

相關的象徵符碼，它是設計人從藍衫、丁叛、伙房……等客家文化象徵中選擇出來的。

接著，符號如何呈現在包裝上，更是設計製作的問題，它也是所謂的符號的組織。符號的組織同樣跟符碼有關，許多設計表現手法是設計師習自專業而來，或許稱為修辭符碼，他／她可以依循雙關、隱喻、擬態……等不同的技巧來為自己選擇的符號做組織表現，或者，設計師也可能從風格符碼中尋找與主題或策略相契合的組織手法來做符號的編排，如普普的手法。同樣地，如果你不希望只走現成的路子（符碼多屬已存在的系統），你也可以加入無關卻可以逕自聯想的符碼來與修辭符碼連結，創造言外之意與奇想。「舅醬子」的品牌名稱就是以諧音雙關的修辭手法，在後現代復古的風格符碼思索下，進行文字符號的選擇、組織的結果。

3. 符碼！創意言說其來有自

設計人看得愈多，就學得愈多，就能講得愈多
這「看」、「學」、「講」都是符碼

符號靠符碼的參照性來獲得較確定的意義，尤其對於言外之意 (connotation) 而言，更是如此。例如，標點符號此一系統，每一符號都有其被賦予的記號性[6]意義，這些足以產生停頓、完結或驚嘆等等的意義，屬外延意義 (他的表層意義 denotation)，但是，當設計人將標點符號抽出文案，做圖案化或誇張式的表現時，往往會呈現戲劇性的效果，促成內涵意義（connotation）的產製。就如

6 皮爾斯的符號分類方式有三大類，其中第二類是以「符號與其指涉對象之間的關係」所作的分類，有三：肖像類（icon）、指標類（index）、記號類（symbol），這裡的記號性意義便屬最後一項。

同「山櫻花」，從一般植物花卉躍升為「台灣紅」，裡頭是文化符碼的參照。

符碼除具備系譜軸的功能特性，自身也是符號組織的成果，即毗鄰軸，所以才有風格符碼之類，關乎組織形式的符號系統。這些都屬人為的產物，這樣一種概念如同文化之所以形成資產，是符號經過歷時性的發展，從普遍性的使用到失去實用性，再到符號化成為價值象徵的結果。這些具備象徵價值的符號系統，既屬歷史產物，針對符號組織手法而言，難免毫無新意，但這不意味從符碼面來思考做出的設計必然就會守舊。符號因為任意性的關係，讓設計人在操作它的選擇與組織時有偌多彈性自主的空間，這包括從單一符碼及從多樣的符碼中選材，因此從多樣符碼的選材，到各種選材的組合方式（符號組織），都永遠存在著新的可能性。新的可能性其實就存在於既有符碼的對立思維上，所以說，設計人看得愈多、學得愈多，就可以傳播得愈多。這不只是說設計人習得的符碼愈多，就愈能把這些知識訊息轉手給閱聽人，而是，習得的手法愈多，在理解既有的創作形式與手法後，可以避開常用手法而採取新的途徑來組織符號、創造聯想。小鍾的同事質疑使用台灣紅花布的適切性，部份是基於此理的。

4. 符碼：設計實驗的工具

符碼是解構性閱讀的策略工具
也可以是後現代設計手法的庫藏

前文提及的 S/Z，這本巴特的實驗性寫作 (1970)，使用了一個他稱為文本解構的策略。他提出一套符碼的組合做為解構文本的工具，藉此，他寫作的基礎不再是與讀者共享一套可以彼此相互理解的符碼經驗，而是試著自己先不守規則，或者，實踐他「作者已死」的宣言 (1968)，自創新的閱讀方式。他將該書

對於設計創作者而言，開放符碼的操作，可以是一種突破自我框架的實驗過程。

探討的小說《薩拉辛》文本拆成 561 個小片段和 93 小節，再併用五種符碼來解讀被肢解的每一單元。其中「闡釋符碼」[7]，指的是一個自我提問、尋求解答的通盤過程，可用來統整其餘四個符碼的概念；「情節符碼」，是針對人物角色的動作、行為與事件的發展進行解讀；「意素符碼」，是用來辨識角色與場景氛圍的資訊；「象徵符碼」，是尋求以對照的方式來關照文中呈現的意義，如冷與熱、愛與恨等；「文化符碼」[8]，則是指前述第二到第四項符碼，其意義的解讀是基於何種知識體系，等於說，從這個文化符碼，讀者基本上就可以任意揀選用來詮釋這些小片段符號的是何種知識，大自「人類學」、小至「台灣客家民俗誌」、或「佛教文物學」等……，都可自由擷取，且不一而足。因此，從符號到小片段，一份文本，盡可以讀出無窮無盡的文義，巴特跟德希達都認為這是無窮無盡的樂趣。

對於設計而言，放任讀者自由解讀、恣意生義的目標，或許有違設計傳達上的專業素養。但是，對於設計創作者而言，開放符碼的操作，卻也非禁忌，反而可能是一種突破自我創作經驗框架的實驗性過程。只要將前述巴特定義的「文化符碼」，控制在一定數量的符碼範疇裡，它也可以成為打開想像空間的鑰匙。「拼貼」，這個藝術與設計的常見技法，主要原理不就如此？它是作者遊走在不同的符碼中，進行符號的選擇，再於版面中進行組織；對於讀者而言，同樣是在不同的符碼組合中做跳躍性思考與拼裝解碼。「油桐花」和「108」

7 這裡可以舉一個「闡釋符碼」的例子。回顧本文開端小鍾故事的末尾，當你心中浮起一個疑問「細妹的孩子是誰的？」，或更多的懷疑「『舅』醬子」為什麼是用『舅』這個字？」「兩者有關嗎？」，於是針對這一串疑問，就應該回到故事片段中，利用其它四種符碼的解讀組合，來解開謎團，找到自己的理解，形成一個圓滿的闡釋迴路。

8 S/Z 的「文化符碼」，與本文此前經常提及的文化符碼概念有別。在 S/Z 中，巴特係針對自己的工具性需求，做了更具體的客製化定義。

正是小鍾經驗反射的口語拼貼。設計者從不同的語境中選擇符號，挾帶的，便是與該語境共存的符碼，將這些不同符號拼組在一起，等於連帶地嫁接了多種符碼，只要主題不因此被掩蓋，可以遊走在大膽創新與抽象難明之間。又，即使作品的成果語意曖昧，倒是在形式面向上，有更高的機會突破窠臼，試出新的美學來。

5. 符碼，即訊息

設計
原來也跟那隻操控訊息的大手同夥

麥克魯漢提出的「媒體即訊息」[9]警示我們，大眾面對媒體只會一頭栽進當中的訊息內容裡，反而忽略了刊載這訊息的媒體背後那隻操控你、影響你的手。符碼，其實背後也暗藏著一隻意識形態[10]的大手，影響閱聽人的認知或認同。設計人選擇從何種符碼中抽用符號、製作何種符碼，對於閱聽人而言，都會傳達言外之意。比方說，某些人堅持講母語，某些人則堅持講國語，這種針對語言符號系統的抉擇，便多少會透露不同的意識形態。設計人選擇採用英文文案做編排而不採用中文，也正透露某種價值偏好。就像「舅醬子」做為一個以文化創意為經營策略的產品品牌，散發的古早味，是刻意為了吸引認同此一價值觀的消費族群；同步反映的，可以解讀為小鍾義無反顧地回歸山城去延續客家倫理的信念，透過品牌故事在背後的烘托，讓價值信念與產品認同緊緊地結合在一起。

隱含義、隱喻、象徵，都是符碼化的結果——針對符號表層找尋特定的參考意

9　可參閱 Marshall McLuhan 著 The Medium is the Massage。
10　進一步閱讀見第 13 章。

義。設計的功能之一，便是讓閱聽人藉著符碼化[11]的符號安排，消弭對意識形態的抗拒感，一方面讓你融入既有的共識情節中，沈醉於表面誘人的訊息，一方面又暗地裡形塑一種新的理想價值。不知道是什麼時候開始的，細妹在舅醬子裡加了山櫻花來提味，這種擷自台灣原生的符號，即刻強化了本土象徵的符號特性，讓客家舊醬子更具台灣味。就如同小鐘的父親作為客家人，但是言語間不經意地會迸出「放揀」這樣的台灣味；另一方面，也因為選擇了這個新的符號（山櫻花，取自各種調味香料的系譜軸），改變了傳統醃醬料的成分（符號毗鄰軸），讓舊醬子有了新味道。

流行與時尚到底是社會價值觀的時勢反映，還是設計人操作的結果？抑或，它們是同夥？符碼最知道。

因為符碼，山櫻花的紅，讓台灣紅的紅，更台灣。

11 存在非符碼化的訊息嗎？ 非符碼化 (non-coded) 的訊息，是只停留在符號的肖像解讀，例如你看一張照片，這「攝影照片」的概念，與內容無涉，也不至有歧義，便屬之。

**愈受約束的符
號愈會動**

艾舍的頭像屬於肖像性符號；他設計的小人，將肖像人物的姿態簡
化得趨近於記號性符號；為的是做為奧運競賽項目的圖語——指標
性符號。艾舍以自己獨創的網格系統，把這些小人的造型約束在垂
直、水平與 45°角上，形成了自己的符號系統，也讓原本任意性較
高的記號性符號，跟著提升了驅動性——更容易望圖生義。

符號之用
打開符號的工具箱

艾舍 (Otl Aicher) 閒步走著走著，就來到了 Isny 鄉間小道的岔路上，這裡往右拐去，可以通到林木工廠。一堵濃綠的高林在不遠的草地的盡頭猝然立起遮在眼前，沿著緩坡一直往右邊蔓延過去，從這個角度望去，幾乎就要奔上阿爾卑斯山，進去一點應該就可以找到狐狸的蹤跡。

「午安！」他朝一對遠處走來、有點張望的男女打了一聲招呼，他們回報一份禮貌性的微笑。看起來應該是外來的遊客，中年女士手中還執著一份黑白相間的印刷簡介，艾舍一眼就認出來那是這個小鎮特有的宣傳導覽摺頁。他 1981 年才剛為 Isny 繪製了 120 張小鎮獨有風貌的插畫，成了這個小鎮特有的識別符號，就印在這摺頁上。

兩位遊客還沒走遠，其中的男士幾度遲疑，還是回身朝艾舍走來幾步，一手指向攤開的宣傳摺頁，用有些生澀的德語問道：「請問……」

他指向的圖面，是一片由平整的線條傾斜構成的針葉林；旁邊，毗連著另一個全然留白的方塊，唯獨一隻斜紋構成的狐狸，同樣以簡單的姿態捲曲在畫面的一角。

「這一片……是往這裡過去嗎？」

那是一份好幾摺的印刷品，上面有一方一方白底黑色幾何線條或塊狀的插畫圖案，沿著方塊形圖案可以折疊收攏成一小張。男士有點靦腆地追問：「應該不會……有什麼危險吧？！」

「直直去就是，你們不會迷路的。喔，不用擔心有什麼危險的。」艾舍的 Rotis 工作室就離這兒不遠，他經常到這裡來走走，對這一片林野有特別的情

感。

那女士也走過來了，加入議論的行列：「我們今天早上到過這個教堂，好美的地方。」忙著翻找男士手上的摺頁，手指落在一棟有著洋蔥形塔頂的圖案上，簡單的線條封閉出教堂的側面，一個個排列整齊的圓點，構成上下兩層鋪面的斜瓦，斜頂上突起的塔樓，再以四條曲線收攏在洋蔥頂上，簡單的幾何圖形就勾勒出歌德建築晚期的式樣。

這些摺頁上的圖案都使用了同一種簡單的幾何風格，無論是松林、山脊、或是建築群，都簡化成幾道平行的線條，還有一些簡單的人形，顯然是這位被美國人稱為「幾何人形」之父的德國設計師，延續了不久前為慕尼黑奧運[1]設計的運動圖語人形。這種人形以簡單的三種關節角度，可以做出像伐木、滑雪、登山各式動作[2]。

「想不到這麼一個小小的鄉鎮，有這麼多有趣的景點。」女士的表情同樣流露讚許：「還可以去看看從山上滑下來的小機器人！」

「親愛的，那些只是示意滑雪的遊客……」男士表情有些尷尬地轉向艾舍「別介意，她……」

「沒事，機器人的爸不會介意。」艾舍輕鬆地回答。

「……？」

1 德國繼 1936 年柏林奧運之後，於 1972 年舉辦慕尼黑奧運，Otl Aicher（1922-1991）的團隊負責主持設計，他設計的運動圖語幾乎成為往後類似設計的原型。
2 艾舍於 1981 年為德國小鎮 Isny 製作了一套以 120 張當地景緻為題材畫的宣傳設計，黑白的圖案表現，與一般景區慣用的影像海報呈強烈的對比。

艾舍想起，類似的曖昧似乎先前在接受雜誌記者訪問時，才被提問過：這麼美好的藍天白雲和綠野，為什麼選擇了黑白幾何圖案來表現？

「如果想喚醒對周遭環境的注意，我們得給雙眼一幅全然不同的景象。」

符號分析

英國社會學家 Rachael Lawes 長久以來應用符號學做為廣告分析的工具，為英國不少廣告代理商進行專題或市場研究，整理出一套符號工具包[3]，做為研究文本的分析工具。其實，即便是任何傳播訊息，都可以透過這些工具項交互檢視，配合由上而下與由下而上的分析流向，交錯對照，便得以綜述發現所得。不過，Lawes 所列舉的工具項與分析方式並未予以結構化的梳理，所以略顯鬆散，不易為初學者理解這些工具項存在的相互的關係，與這些項目在分析結構中各自扮演的角色。

我們若將 Lawes 的符號工具包重新整理為一個工具箱，不難發現，符號工具箱其實是一個多層的組合（圖 3.1），在整個「語境」結構裡，有稱為「符碼」的匣子，而「符碼」的匣子裡，又有一層「符號」的匣子。符號匣子裡各式的符號其實都賴它所屬的符碼來取得意義，尤其是隱含義的部份；而符號與符號、符號與符碼、符碼與符碼之間，則統合在一個語境關係裡。

3　她列出的符號工具項包括：視覺符號、語言符號、音聲符號、傳播符碼、訊息結構、傳播情境、視覺重心、
　　風格類型、二元對立對照組等。可參閱她的企業網站：www.lawes-consulting.com。

**符號在語境中才
能看到真正的自
己**

結構主義的觀點是，一個語言符號的意義，必須在它所處的上下文
中，才能被確認；視覺符號，同樣要靠它所置身的語境，來判斷語
意。語境的層次繁多，包括符號在作品內的文本結構、作品解讀的
視覺層次，與它所處的傳播情境等，更大的一層社會文化的語境，
則是檢視語意定義是否客觀的憑藉。

符號工具箱

這個符號工具箱的使用，代表的是一個設計研究者與創作者如何從構成作品（傳播訊息）的最基礎成份（符號），來細部剖析這件品，同時分別從微觀面與宏觀面入手，反覆由作品本身以及作品所在的各種情境，與文化及社會背景來詮釋整體的意義。微觀上，將文本拆解成許多符號元素，去比對符號的系統來取得意義，這包括符號自身，及符號與符號組合的各種結果（如風格……）；在宏觀上，詮釋者要將作品及其中的符號、符碼，置於大大小小的不同語境中，來做符號與符碼的意義比對，這些語境大自社會文化的框架，小至作品應用、出現的場合，乃至訊息的文本結構。

在符號工具箱中，這幾只匣子裡又可以分隔出一些分類細項，是設計師在檢視與使用該匣子時最常用的工具。透過這些工具的拆解與組合性思考，反覆比對，一層層的意義才會清晰起來。分述如下：

圖 3.1 符號工具箱

1. 符號——

1.1 視覺符號：

指所有經由視覺感官取得的符號，從元素分類上來看，包括圖案、影像、任何視覺記號，甚至文字；從視覺符號的性質分類上來看，則可以細拆為形素、彩

素與質素符號。例如一份宣傳導覽摺頁中，線條、線條構成的狐狸或針葉林木、黑白色彩、幾何的形式等都是視覺符號，至於摺頁裡出現的文字，它的形式面向也屬視覺符號的一環（圖3.2）。

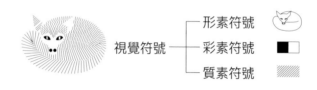

圖 3.2 視覺符號的三要素

1.2 音聲符號：

包括任何音響符號與文字的音素成份。文字的語音面向即使未透過廣播發生器傳輸出來，仍有可能因為設計者刻意地操作而發揮音聲符號的功能，例如諧音便是視覺形式的音聲符號；同樣地，一些語助詞的文字運用（如「啊！」……），透過視覺接收往往也喚起閱聽人產生強烈的聽覺共感；當然，一聲「午安！」，或聲光媒體裡的音效搭配，更屬明示的音聲符號，而細項如口音、語氣、語調等符號，也都能透露不同的隱含義。

2. 符碼——

2.1 傳播符碼：

這是在作品中能為所有符號賦予意義的一般性符碼，形成主要的訊息語意，此類符碼包含甚廣，此處係取一綜合性的概念來定名。作品中所有的明示義均取

決於符號原有的系統，如使用德語系統（德文……）、自然肖像系統（山林動物等）等，透過這些一般性系統，我們得以理解符號所指涉的對象及表徵的意義；作品符號的隱含義，則更賴諸如文化符碼、精緻符碼等特定的符號系統來解碼。「一個小小的鄉鎮，有這麼多有趣的景點。」也是艾舍對 Isny 的理解、景點的選擇與組織，及圖案轉化的製碼結果；而洋蔥形塔頂的出現，與歌德建築晚期的式樣的關係，便是從文化符碼及建築符碼解讀而來。

2.2 修辭符碼：

傳播者或設計師在製碼時，使用了何種修辭的技巧，無論是譬喻、誇大或擬態，這些修辭格透露作者用何種手法來讓符號義越過表層的意陳作用，創造、放大第二層意義，這樣的手法往往也是創造設計感的重要源頭。將目光投注在這些手法上，除了有助於釋出隱含的意義，也能看到設計者解決問題的獨到方式。艾舍善於以簡單的幾何形來做自然事物的類比，但是在類比的操作上，又以簡單抽象化的方式拉開符號與其所指涉的物件之間肖像關係的距離，幾個簡單的線條就描繪出 Isny 的景觀生態與人文風貌，呈現巧妙的轉喻，這便是他的視覺修辭技巧。

2.3 風格符碼：

作品的風格呈現何種美學源流與這些源流的代表性知識，都會加諸於作品之上，形成附加意義，或者重點意義。艾舍被稱為「幾何人形」之父，他的慕尼黑奧運圖語設計享譽國際，特有的創作技法與形式，源自個人面對設計問題的獨到解決手法，形諸風格。Isny 獨樹一幟的海報式識別設計，很容易就讓人辨識出是他的風格，這源自慕尼黑奧運圖語的廣大識認性，也因此，他

**符號工具，
整合過，
自有妙用**

研究，是解決問題不可缺的一環，它能協助我們讓設計創意精準地
落實在設計目標上。符號分析，是設計文本研究的起手式，將關於
符號如何產製意義的所有面向都整合在一起，讓你檢視問題，曝出
訊息，代出解決方案。要看清問題、剖析設計，甚至分享創作，都
離不開符號工具。

在故事裡才會夾帶著「機器人的爸」這樣的自況。

2.4 價值符碼：

意識形態或更溫和稱之的價值觀，都屬價值符碼，是作用於社會層次的符號系統。作品當中透露的價值判斷，多半可在某些社會的群體中找到支持，不論或隱或顯，研究者加以解碼，便能找到設計者或傳播者的傳播意圖。無論是 Isny 本地政府的政策使然，或者滲入了艾舍的個人偏好，對保留 Isny 這片土地、生態純淨的本色，與移民文化的悉心存護，都可以看到這份導覽摺頁的意圖，這就是價值意識的解碼。而「如果想喚醒對周遭環境的注意，我們得給雙眼一幅全然不同的景象。」則是對這份價值觀點的承諾。

3. 語境──

3.1 文本結構：

指作品本身的內部訊息結構與外部媒體結構。作品是點線面的圖案組合，還是搭配著文字？作品所刊載的媒體周邊的圖案或文字與它有什麼關係？又，這個媒體本身的性質，也都會影響作品及它裡頭符號的意義。如同艾舍的幾何人形，出現在奧運圖語裡是運動員，同樣的長相，在 Isny 的海報系統裡則會被譯解為伐木工人或遊客，甚至被旅人調侃為機器人；而幾何人形與幾何線條、及版面的幾何性構成方式，乃至方塊形海報與海報在導覽摺頁裡並置的結構關係，都可以在文本結構此一環節中檢視，而閱聽人也會一步步認識到，這便是艾舍知名的系統性設計（system design）。

3.2 傳播情境：

作品被曝出的環境，或者係由誰創作、發表，又，是針對誰在開講的相關聯想。當我們考慮到作品的作者時，明顯地會對某些作者的作品另眼看待，這是一種常態，自然增添（或修正）了符號的衍生意義。如果我們在化妝室前看到幾何人形，它似乎只是一個單義的象徵符號（記號），告訴你，這是化妝室；若是你走進艾舍的設計回顧展，在入口迎接你的，多半也是一個大尺寸的幾何人形，跟你常見的化妝室圖示幾無二致，但卻能勾起你偌多的設計知識的聯想，它也是個象徵符號，不過卻不再僅止屬於一個單義的符號系統，而是高度符碼化的符號，與艾舍的奧運、Isny、乃至系統設計方法都能產生連結。

3.3 視覺層次：

視覺的動線，通常會由視覺重心與閱讀層次來決定，這也代表著一種意義解讀的輕重與先後次序，用以整合文本結構的所有訊息。在 Isny 的導覽摺頁裡，哪一幅圖像在折疊起來以後正好出現在封面上，那似乎便是最受矚目或最具代表性的景觀了；艾舍選擇黑白單色與幾何的圖案表現手法，讓彩素與質素符號在訊息解碼裡扮演最輕的角色，降低對視覺層次的干擾，讓形素的符號呈現更鮮明的主導性關係，於是閱聽人能不自覺地將注目力放在重點圖示上，也能在同一氛圍的圖案系統裡，做整體的想像與記憶。顯然，這樣看起來就輕鬆多了。

符號工具箱使用指南

符號分析既可使用於單一的文件上，做設計作品的解析，也可以就某一命題，進行多樣性文件（或系列文件）的蒐集，然後進行文本的分析綜合（圖3.2）。因此，符號工具箱可以運用在設計作品或系列作品的解讀，也可以在傳統「文本分析法」中扮演解析結構的角色。

步驟1 單一文件的結構性分析
由下而上的符號拆解分析

符號工具箱可使用於單一文件，如一張海報，進行完整的分析，釋出所有可能的意義。分析者可以自海報上拆解出所有可見的符號，這是在文本符號具的組織範疇內進行操作，基本上屬於下層微觀解剖的操作；繼而逐步往上，就符號可能的所屬符碼，進行參考意義的釋出，再逐步深入詮釋，可以先從一般性的傳播意義入手，再就特定面向如修辭

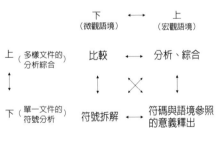

圖 3.2 符號工具箱的運用結構與方法

手法或風格等來看作品表現所代表的涵義；而語境諸面向工具，也在上層決定所解讀的符號的輕重與先後，並進而將意義置於文本符號具的組織範疇之外，參考傳播場域中的其它相關因素（如哪一個媒體？誰辦的活動？對誰在講話？……），進行意義的調整或增刪。

**符號分析要身入
其境，又要能居
高臨下**

文本符號的拆解只是符號分析的下層基礎，研究者還需要縱向上進
一步針對所拆解的符號與其意義，尋找文化或社會性的資料文件，
了解該些符號的社會意義或社會文化上的不同解讀。經比較、分析
與綜合，進行結論，做為佐證，修正原先於下層對設計作品的詮釋，
才會有說服力。

不過，這樣的分析結果可能會被批評為流於主觀。這時候，分析者還需要進一步做縱向上的符號分析，以上述的分析為下層基礎，針對所拆解的符號與其意義，尋找文化或社會性的資料文件（向上一層以該搜尋主題為範疇的文本蒐集），從蒐集到的文本進行符號的分析詮釋，了解該些符號的社會意義或社會文化上的不同解讀，經比較、分析與綜合，進行結論，做為佐證，以修正原先於下層對設計作品的詮釋。

步驟 2　多樣性文件的分析綜合
由上而下的文化研究

符號工具箱對於設計作品的分析，也可以擴及系列性的作品，從多件作品來分析特定的設計命題，或者，也可以就某一命題為核心（例如分析：什麼叫做「最夯勝地」），進行多樣性資料文件的蒐集，再進行符號分析，並綜合之，找出相關性，繼而提出結論。在進行多樣性文件的分析綜合時，最好也先有一個下層的基礎分析結果，做為預設、待檢定的研究定義，再根據這個（或這些）意義或意義組合，針對不同文件進行審視，審視的分析則又回到如同單一文件的結構性分析，如此往復，來驗證提問。舉例來說，如果你要研究現在台灣旅遊景點的宣傳摺頁，看看它們當中是否存在著本土意識的訴求策略（這是待檢定的命題），你就可以在收集到特定範疇的各種宣傳摺頁之後，提出幾個問題做為資料檢視、符號分析的結構項：a. 有哪些符號具備什麼本土象徵？b. 有哪些手法是在地性的？c. 作品主述者是誰，其語用[4]特質為何？d. 本景點所在地的文化凸顯與否？這些提問，其實就是從符號工具箱的第二和第三層（符碼和語境）而來。透過這些提問來檢視不同的摺頁，進行符號編碼，便可以根據編

4　語意、語法、語用是語言學的三大研究分支。語用涉及在不同的溝通情境中，如何掌控語言使用的社會規則。

碼資料來做為答案的佐證。講到這裡，你會不會反問自己，為什麼從這些摺頁中找出的符號就是本土的象徵？某些手法就屬在地性的？也就是說，前述做為分析結構項的問題，其實還需要一道手續來讓它合理化。於是符號分析應該會先針對命題中的主要概念進行上層宏觀語境的資料蒐集分析與比對、綜合，從各層面的資料[5]裡檢視「本土意識」的視覺及語言的定義，找出這個社會當下慣用的相關符號為何，才能在文本編碼的分析中，說服讀者此一研究的可信度。

這裡，我們提出的是以符號學為基礎的文本分析，因此，我們可以給「文本」一個符號學的定義：一種符號意陳的系統，由各種符號和符碼以特定的形式組織而成，用來傳遞意義。它可以指一個字、一句話、一篇文章或者任何符號作品，當然也包括影像或圖案。文本既可以是溝通的產物，也可以是一個溝通的過程。做為產物，它是由作者將信息編碼結果。做為過程，它涉及閱聽人解碼這些符號，以理解意圖傳達的信息。

步驟 3 功能改裝（非強制）
如何改裝為「設計評論」的工具箱

如果你的旨趣不在設計研究，喜歡的是對他人作品的品頭論足，或是剖析自己的作品予他人分享，符號工具箱倒也可以拿來做設計作品的評論（critique）。不過，若是要進

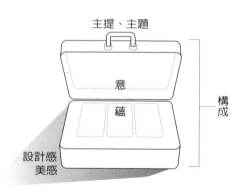

圖 3.3 設計評論的工具箱

5 這裡就不再僅限於宣傳摺頁的蒐集了，而可以擴及所有類型的媒體，甚至相關言說、表演等。

符號分析的對象是文本。
文本是一種符號意陳作
用的系統，它可以是溝
通的產物，也可以是一
個過程。

行設計作品的評論，除了工具，還得從設計文本的不同分析維度來看待這個箱子，以便決定意義的釋出是針對設計文本的哪一面向。如果我們借上述的工具箱的結構來做思考，至少可以大分為三個面向（圖 3.3），而這三個面向又統攝在主題之下，等於設計者針對主題所作的三個方面的努力：

構成

針對作品使用的元素及其構成的方式來進行分析，雖然屬於純然設計形式面的評析，然而不管是主題或作品的意蘊均依附於其上，可以說是所有評論的基礎憑藉，往深處走可以代入修辭符碼及風格符碼的解讀。

意蘊

是設計作品假託於形式中所透露出的蘊涵，也是形式與內容統一之後的產物。意蘊的評論當會進入主題、作品及設計者意識形態的價值批判，也讓作品與作者的構成手法及傳播內涵取得了意義解讀上的聯繫[6]。

設計感或美感

設計感[7]和美感均屬設計作品主題傳達的餘韻，兩者均屬一種評價性質。所以它並非絕對存在於形式自身，反而多屬此一作品與評論者腦中其它作品或某一群體印象比較的結果。這個比較，有時也逃脫不開與修辭、風格符碼的交織判讀。這也進一步讓作品、作者與它們所處的語境連上關係，可以說是基於語境認知的評價解讀。

6 進一步的相關論述可參閱第 7 章。
7 進一步的相關論述可參閱第 6 章。

針對這三個面向，評論者在主題的意識之下，就著符號工具箱，可以從單一面向入手，止於該面，如單純進行構成的分析；也可以擴及它面，或涵蓋諸面，如沿著主題的構成分析，深入至意蘊面向，或三者盡括。

符號學的分析，它的基礎在於承認人類社會是一個以符號活動的社會。人類藉著符號來溝通，因此，任何符號，都有還原其本來意義的可能性。但由於符號具備任意性的原則，讓符號的意義系統會隨著時空有所轉變，因此，要還原符號背後的意義，就必須訴諸特定時空下社會文化的符碼認知。同樣地，分析者也必須辨識符號使用者的時空特質，因此，也就無法單獨只是在媒介的文本本身來完成意義的解析，並進行內容的描述，而須交錯反覆地證諸微觀與宏觀語境中的符號結構，並進行客觀的書寫描述，才能有它的參考價值。

「如果想要喚醒對周遭環境的注意，我們得給雙眼一幅全然不同的環境景象。」

你看，面對眼前的自然景觀，艾舍卻偏要選擇不尋常的符號來描繪構成，若要做作品或符號的解讀，就無法不通過結構性的符號分析。要追究畫面黑白圖案的構成（視覺符號）是否透露著某種隱喻（風格符碼或價值符碼）時，得將作者（傳播語境）置於當時社會、當代設計史的理解中來做解讀，也須對社會設計的時代觀點做出情境上的考察，才能賦予其策略上的意義，才能還原艾舍的意圖。這裡也表達了，符號分析的目的並非全然在於再現符號背後的所指——Isny 的景觀，而是通過結構性的分析，來看待文本自身（作品）所傳達的符號價值[8]，這也是它所要求的文本客觀性所在。

8 第 1 章頁 11、12 所稱的值（value）。

4

符號與結構
符號們的關係

時值明朝末年，約合西曆 1640 年，一名小太監接了崇禎皇帝的旨意，換了一身粗布衣裳出了京城，只道要沿路打聽民間的消息，探探此起彼落的農民起義，到底讓這個日益衰微的帝國還存留多少民心。

就這麼走著走著，剛好見到路旁一個測字攤，小太監索性就過去，說了一個「友」字讓他測。

「你要問何事？」 測字先生道。

「國事。」

「此『友』不佳，反賊早已出頭了。」測字先生這麼一說，太監吃了一驚，改口道：

「不、不，我要測的不是這個友字，而是有無的『有』。」

「這字就更不祥了，『有』是大字掉了一半，明字去了一邊，大明已去一半，此乃亡國之兆也。」 測字先生說。

太監聽他還是一派不祥之言，馬上又改口道：「非也，非也，我要測的是申酉的『酉』字。」

測字先生不慌不忙地說：「此字更為不佳，天子為至尊，至尊已經斬首截腳了呀！」

太監只能悻悻然而去。[1]

1 改編自清代梁紹王《兩般秋雨庵隨筆》。

**創意的腦袋不點
不亮**

結構，是分類符號之間因果關係的表現；設計，是符號在問題與解答的關係結構中的流動。透過結構的分析，邏輯會將設計者帶到解題的慣例上，如果這時，試著站在結構基礎上突破慣例，創意往往就會迸發開來。

文字做為一種記號，原本只是語言代用的工具符號，但是隨著文化發展愈趨多元與成熟，文字不再甘於單一的角色。或許是基於人類藝術創造的自然衝動和天性吧，逐漸地，文字在忠實地扮演自己的角色之外，也發展出自己的藝術舞台，從側身書寫記錄的工具，躋身文學藝術；然後，又發展到隻身可以出借自己的筆畫形式，成為視覺書寫藝術；在內容面與表達面都各有了自己的藝術成就後，自然也避不開設計之手。

符號分身，結構現身

文字從語言符號晉升視覺藝術符號，屬於一種符號任意性使然的功能擴張[2]。既然談到功能，就離不開此一符號的使用目的。符號隻身卻無法遂行目的，因為目的前提，必然是符號與符號能發生關係，於是結構就現身了：只要有兩個不同的符號，彼此必然發生關係，而結構便是其中任一符號為與另一符號發生關係所依循的路徑，也是它們所交織出的狀態。就如索緒爾為了說明符號如何產製意義，將它區分為符號具與符號義二元，形成一個對立等價的結構；其後，丹麥學者葉爾姆斯列夫又將符號具視為符號的表達面、符號義為內容面，並進一步再將兩個面又都各區分出「形式」與「內質」兩個分層。意即，雖然是符號具表達面，但是仍有內涵性的面向；同樣地，符號義內容面並不全然就是抽象概念的

表 4.1 形式與內容的二元二次結構

符號組成	形式	內質
表達面	表達的形式	表達的內質
內容面	內容的形式	內容的內質

2 巴特提出符號—功能的伴隨觀點，艾柯認為符號缺乏功能即不存在。

問題，也有它的形式面向。[3] 於是，形成一個二元次方的結構（表 4.1）。

這樣來看測字就不難理解，它其實是文字符號內容面與表達面的解構與重構、附會。

文字，在符號內容面上，有它的本義，而這個本義附著於其表達面的線條結構的形式組合上。因著中國文字的六書造字法的不同，往往又出現文字裡有部件可以拆解、辨識的成份，這些部份的內容面，有的跟外頭這個字有意義上的關係，有的則純然是表達面的形式組合關係。無論如何，不管是哪一種相關性，或者全然無關，漢字具備的部件組合特性都展現了一種符號具上的特質：若無視於文字與其部件之間的大小關係，它似乎是字裡有字，話中有話——這就無怪乎對文字敏感度高的人士會忍不住想要上下其手了。拋開那玄祕的一面不論，透過文字的拆解，找到可以獨立成義的部件，這些部件原本聚在一起做為一個單字，代表的是，他們共享彼此，有者可以輕易分割（如日、月之於明）；有者，又彼此共享某一部份（如反之於友）；更有甚者，這位測字先生還看到了一般人看不到的文字「完形」[4]（圖 4.3）。「有」會解讀為大明各去一半，便是將這一個單字筆畫結構體，先解構為上下兩個部件，再從這兩個獨立部件發展出可能預先被割捨的完形，這是重構，測字人把被割捨的筆畫在視覺的想像中都填補回來了；繼而，將兩個被割捨的意義統一起來解讀，便成為「有」這個字的新意義。這個新意義全然與既有文字的本義無關，也就因為這樣的無關，才能展現解讀者不俗的專業與先見之明[5]——

3 進一步討論與舉例可見本書第 7 章，意蘊。
4 完形心理學的封閉性指出，我們對於熟悉的圖像一旦它的線條或造型有所欠缺，但趨近於已完成的形式時，我們多半能加以識認，並等同視之。
5 至於測得準不準，不是本議題探討的範疇。

設計，是符號在結構流動的印記。

看到別人看不到的一面。對設計人而言，這大概也算設計的巧思了吧！

「解構與重構、附會」這一連串的操作，背後的設計基礎是什麼呢？就是結構。如果要更進一步追究，是設計的符號在結構中流動的印記。

認識結構

符號學的發展與上個世紀六十年代盛行的結構主義（語言學）有根本的關係，即便是索緒爾等人的理論先於此一時代，仍被歸為結構主義的先驅。因此，在符號學中談結構自然必要，這就好像在小孩的身上來談母親的影響一樣，她賜給了小孩生命，即使這個生命終將獨立發展出自己的面貌。

結構主義認為我們要認識一個概念，無法光從它自身找到答案，必須從它與週遭事物之間的關係這整個結構來理解，而人的社會都存在著一定的結構做為社會互動的基本框架與行止的依歸（亦即功能）。於是，符號學便在這樣的立論基礎上發展出結構的認識系統。那麼，結構怎麼來認識呢？

表 4.2 結構性思考的成形工作

思考內容＼序列	①	②	③
工作要項	內容的分類	關係的確立	聚合的型態
基本內涵	差異的共通性	元素的關連性	思維的流動性
操作內容	對立區分→尋找共通性→簡化	各分類項之間關係的建構	描繪相對關係位置、順序與組合型態

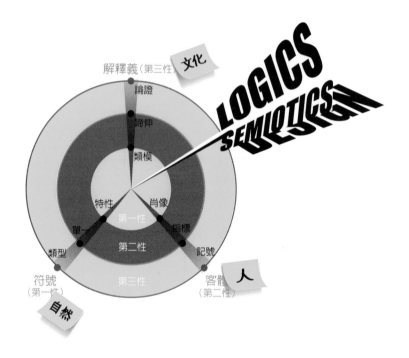

原來，邏輯的世界是這樣被設計出來的

如果符號是皮爾斯口中的第一性，它指涉的客體便是排除它之外的第二性，解釋義是這兩者之間的關係，是第三性。符號做為一種表徵，可區分出三類符號，可說是我們對自然性質的分類；符號與客體之間的關係，所形成的三類符號（肖像、指標、記號），則是最常被引用的符號分類方式；自然與人之間的關係，便是文化，所以它可以衍伸出三種有關符號與意義關係的符號分類。既單純化又面面俱到，他的一個概念，可以讓我們詮釋全世界，仰賴的是邏輯，說明的，也是邏輯。原來世界是這樣設計出來的。

結構，可以說是一個模型當中分類元素之間的關係表現。因此，結構性思考牽涉到三項重要的工作內涵：① 內容的分類；②關係的確立；③聚合的型態。也就是尋找「差異的共通性」、「元素的關連性」與「思維的流動性」。（表4.2）

① 內容的分類：透過差異性的分割，從對立面的劃分入手，再進入共通性的尋找，進而留下最為簡化、根本，又能盡含所有例證、解釋最多現象者。

②關係的確立：即各分類項之間關係的建構。依差異性進行編碼[6]分類，確立各分類的定義，然後再針對這些不同類項，尋找、定義彼此的關係。

③聚合的型態：描繪出它們的相互關連性，形成一個整體，用來解釋這個整體所對應的範疇裡的所有現象。這個所謂的整體，會是何種型態？如表 4.1 的二元二次矩陣？還是如圖 4.1 的三角循環結構？

結構是邏輯的模型

我們如果拿皮爾斯所建構的現象學的三個分類範疇為例來看，最清楚不過。

皮爾斯認為我們若要理解、說明這個世界的各種事物或現象，都可以透過三個最基本的概念完成，他瀟灑地稱之為第一性 (the One)、第二性 (the Two) 及第三性 (the Three)[7]。當人們目視或鎖定了某一物，便屬第一性，這是被目視者從整個可視環境中刻意挑選、獨立出來的；因此與之相對、少了它的其他任何物，甚至其他整體，便屬第二性；而第三性，則是指第一與第二性之間的關係。

第二性之於第一性，是一種二元對立的切分關係，然後，他聰明地將這「關係」

6 一旦分類，代表的是歸為一類者必有自成一系的符碼屬性。
7 這種命名法，似乎正是他這極簡分類的最佳代稱。

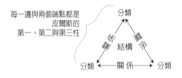

每一邊與兩個端點都是
皮爾斯的
第一、第二與第三性

圖 4.1 結構的內在要件與
皮爾斯的現象學分類

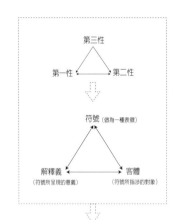

符號	客體	解釋義
符號做為表徵的分類	符號與對象關係的分類	符號與意義關係的分類

	符號 符號做為表徵的分類	客體 符號與對象關係的分類	解釋義 符號與意義關係的分類
第一性	特性符號 qualisign	肖像 icon	類模 rheme
第二性	單一符號 sinsign	指標 index	諦伸 dicent
第三性	類型符號 legisign	記號 symbol	論證 argument

圖 4.2 皮爾斯符號分類學的結構邏輯

也掌握住，成為第三性，於是不管二元對立如何不斷地應用、延伸，總不脫這三種性質[8]。這便是他所認為的社會所有現象的最基礎結構，不論是語言或文化現象，都是此一結構的反映。如果你從這三位一體的概念，進入到他的符號基本概念，再到後來建構的符號分類學概念（圖 4.2），就可以看到他將符號的分類方式與這個現象學範疇的分類方式結合、延伸地近乎完美[9]，這便是皮爾斯的「邏輯學」。從三角形的符號內在三合一的概念來看，其實這三角形的每個邊與兩個端點都是皮爾斯的第一、第二、與第三性（圖 4.1）。到了他的符號分類表（圖 4.2 下），他分別從現象學的三個基礎範疇（縱向）與符號的三種內在關係項（橫向）：符號與它所呈現的不同表徵、符號與它所指涉的對象、符號與它可解釋的意義這三者，來進行分類思考（這縱橫六種分類指標分

8 他將這種範疇關係，由原先康德所作的十二種分類簡化為三種，被認為成就非凡。參閱 Cornelis de Waal (2003), 皮爾斯。

9 意指邏輯上的。

結構幫助你建立邏輯與邏輯應用的模型；它涉及差異的共通性、元素的關連性與思維的流動性。

屬「差異的共通性」），於是就有了九種符號類別[10]，組織在縱向與橫向的「關係」軸上。這些類別即便呈現了繁複多元的差異性關係，但卻盡是他的基礎研究的理論延伸、核心結構的擴張，見微知著，順理成章。

結構說穿了，便是幫助你建立邏輯與邏輯應用的模型。

設計的符號，如何在結構中流動

想像一下生物學裡的分子模型，一顆顆的圓球被柱狀體連接在一起，形成一個立體的模型。結構是一個顧慮周全、自成一體的模型。這個模型的建立，既是從分類開始，那麼，分類可以有小分類、中分類、大分類……，於是，針對結構進行檢視，你也可以發現大結構之中，單一分類項，也能繼續細究，發現它裡頭又自成一個結構，大結構中有小結構，層層相屬，好比我們讀一篇文章，大體上觀之，大結構上可以看到起承轉合，再細讀，任何一個文字段落也會自成一個完整的起落結構；如果我們看的是一張海報，版面上標題、插圖、內文等元素與位置編排，是大結構；插圖裡的視覺符號有哪些、彼此如何安排，又是一個結構。這些都是具體可見的部份，在抽象的面向上（如主題、敘述意義等），同樣也存在著這種結構性。不光是這樣，語境（第三章所談）其實就是結構置身的環境。任何層次的語境，都可以尋到結構性的內容關係，只不過語境的概念偏向一個空間外向的性質，結構則進入此一空間中，看待個別符號及

10 除肖像、指標、記號三種符號外，分別指：特性符號（qualisign）——一種特質的存在，或一般性原則，需依附於載體，如「紅色」；單一符號（sinsign）一包含特性符號成為一完整得以被詮釋的符號，如「紅筆」；類型符號（legisign）：一種慣例化、規則化的符號，可由使用者來界定是否合於某一類規，如「黑色幽默」；類模符號（rhemesign）一指涉可能物件的符號，如某一 icon 能有所指涉；諦伸符號（dicentsign）：指某一事實的存在，需包含類模符號，例如一完整的句子；論證符號（argumentsign）：一種文化符號，屬一個知識體，可以連結類模與諦伸符號，例如一整段文字的連結。皮爾斯運用這九種類別，組合出十種符號類型。

**故事，
要一層層撥開**

說起故事，有三層結構：表層、深層與表現結構。如果「表層」上
這是兩個娃娃的情事；他們的擬態，便屬「表現」結構的層次；大
件可以一一套入小件，兩組娃娃件也可以彼此互換，如果這是一種
規律，便屬「深層」結構，故事因而展開。

它與語境關係的符號彼此之間的組織性關係——結構是你去研究一個符號與它的語境的相互關係的結果。

因著這樣的結構特性，讓設計人在創作上，必備著清晰的理路。測字人看到的，同樣是文字的結構，這個結構，大自漢字的造字結構[11]，小至單字的形體結構[12]，再到綜合兩者、前述提及的文字拆解組合的完形結構（圖4.3）。測字人在漢字造字法則結構的理解基礎上，在這些單字的上下結構上做想像，以會意字的構成方式為邏輯，提出擬想的造字原則，釋出新的符號義來。

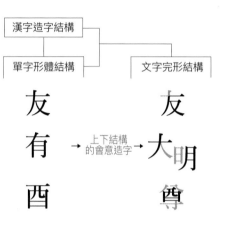

圖4.3 測字人說文解字的結構分析

這種會意造字，也是索緒爾系譜軸符號抽換的概念，「有」可以是「左用」構成，也可以是由「大明」構成，端看譯碼者如何針對提問來調整這個毗鄰軸應有的系譜軸符號。這些正是測字人的絕活的奧祕所在——共通的操作結構，所以才能讓每每毫不相干的單字，卻可能解出相似的答案來。

系譜軸與毗鄰軸的關係，是語言行為的基本結構，其實也適用於視覺符號的製作。基於這個結構，設計人透過選擇與組織符號來進行創作。創作的結果除了反映這個基本結構之外，也必然呈現某種形式上的結構，我們才能進行「特定的理解」，好比測字人的解說，如此才能讓小太監凜然。這種特定的

11 漢字造字結構為六書：象形、指事、會意、形聲、轉注、假借。
12 漢字單字形體結構常見的有五種：上下結構、左右結構、獨體結構、包圍結構、半包結構。

理解，如果放在話語的研究上，法國符號學家格雷馬斯將它分為三類，也就是敘事話語的三個層次，分屬三種結構：

① 深層結構——是基本的意義結構，構成所有敘事的共通基礎，通常在於表達出主題或象徵的敘事意義。一個深層結構不單指涉、適用某一特定的故事或話語，它應能應用於所有這類話語的表達，就好像他開發的符號矩陣[13]，可以進行任何敘事主題分析。深層結構在本質上先於創作，當然也先於表層與表現結構，創作人在心裡先有了此一結構，才能著手、進入敘述的鋪陳及故事的妝點。

②表層結構——是敘述的過程，也可以說是深層結構概念的情節化，或者格雷馬斯說的「擬人化」。在這個結構便與故事本身或類型結合，可能因不同的故事而有差異，也可以讓閱讀者在意識中將作品歸類為某一類型，並加以比較。

③表現結構——是有關形態、色彩等表面風格性因素的構成概念。它與意象有關，幾乎可以跳脫作品的主題意義，單純地聯繫到作者的創作手法。

格雷馬斯的這三層敘事結構演示了思考上的多維性，綜合了形式與內容、內在與外在，構成一個可以做多面性流動的思考結構：一個立體的創作空間。

結構性思考的特性

綜觀上述的各種結構，無論是索緒爾的符號的二元組合、葉爾姆斯列夫的符號二元二次結構、皮爾斯的範疇分類，抑或格雷馬斯的敘事三層次，我們可以看到，所謂的結構存在著如下的思維特性：

13 如他開發的符號矩陣，可參閱本書第 14 章。

1. 二元既對立又統一

先是一為二，後是二而一

從符號一下子在具體面與抽象面被畫分開來，我們應該就可以推論，這兩者在社會現象中扮演了同等重要的角色，且兩者本就是二而一的，於是結構也應做如是思維，將兩者一併納入思考。索緒爾的符號具、符號義的切分與一體兩面之說，如是，葉爾姆斯列夫進一步擴展的形式內容二元二次結構，乃至格雷馬斯的符號矩陣，在相對的關係之後再增添一種相反關係，最終也都要統合在一個方陣中，在在說明，結構具有一分為二、一分再分、實則一體的特性。

2. 結構創新的源頭指向流動性

靜態結構之間，有不容忽視的動態結構

索緒爾的符號二元概念，是從言語和語言[14]的兩個對立項的分類所發展出來，若語言、言語都屬靜態結構，那格雷馬斯便是看到這兩個結構之間缺乏動態的連結過程，才有了他的符號矩陣的構想；巴特也是在索緒爾的符號具、符號義二分的靜態結構中，發掘語意外溢的可能性，而提出符號意陳作用的三層次之說。這些概念可以類比皮爾斯以第三性來說明第一、第二性的關係。動態結構指涉的是在不同的結構之間建立操作層次的關係，於是就形成一個更大的結構，足以說明系統與系統之間的流動關係。

3. 結構的時空特性呈現思考的細膩度

動態結構的空間層次越豐富，能描述的差異性越細緻

14 索緒爾將言語視為語言應用的結果，語言是一個社會共享的現象，而言語是實際的、具體的語言表現，是個體在特定情境下使用語言的行為。

**如果你還在問題
裡繞**

從結構的角度來看，往往可以找到解決問題的最近路線。設計人與
其焦慮地在問題裡繞，不如退出來，從宏觀面來看，做結構性思考，
讓設計的解決策略來指導創作策略。

空間層次的分割有助於各種深度的開發，例如，我們從皮爾斯的肖像、指標、記號這三種符號所得到的分類理解，絕對不比還加上從符號載體自身及符號解釋義來看分類（圖 4.2），來得更思慮周延，更得以觀察到符號的生成與作用機制。設計人多半只關注肖像、指標、記號這三種符號客體的分類，其實是受限於另兩種分類項的抽象性，從而限制了閱讀、思考上的流動性。然而，抽象與具象的思考同時並存，是結構的必然，也是深度的所在，缺乏任一，都會形成思考的凝滯。

4. 結構的內在與應用都是邏輯

　　思維規律建立在結構上，以現況為基礎，以推論為方式

邏輯講的是「思維規律」，以現況為基礎，以推論為方式這個思維規律便是建立在結構性上。所以測字人站在結構上來說他的理，才能站得住腳。就小太監來看，他講的可是「天機」（真理），但是從測字術來看，這個真理毋寧說是「合理」：合乎邏輯的推理。

設計的邏輯

邏輯是人類語用規則的基礎，藉由邏輯概念，我們得以理性地進行溝通，這種溝通包括個人的語言如何有條理地陳述，乃至雙方有條理地相互應對，進而這樣的符號表達也得以被第三方理解。因此，邏輯可說是符號與符號之間關係有條理的安排。這裡所謂的「條理」，也可以說是因果關係。皮爾斯說：「符號學就是邏輯學」，意指符號學其實便是在呈現人類邏輯思考與運用的機理，而設計與藝術之間主要的差異之一，便是邏輯的應用與貫徹，以便將創作者與閱聽人之間的符號溝通建立在一個共通的理解原則之上。

若無邏輯存在，設計這門學問便無從被教授。設計如果是一門解決問題的學門，便必然是一門仰賴邏輯的學門；透過邏輯性的思考，我們得以解析複雜的問題，從而推論出解決的方案。設計邏輯是元素及其關係的掌握、鋪陳，以建構傳達上的合理性。關係愈明顯，合理性愈高。不過，合理性卻又非設計的絕對準則，畢竟設計是創意產業，全然只在乎理性，卻也可能讓作品流於拘謹、缺乏爆發力，就好像測字人只是依照漢字的筆畫部件來將既有的上下或左右結構拆出顯而易見的漢字組合（傳統的造字涵義），那就毫無出人意表的預言性了，因為那只是眾人習知的合理的會意造字法。好在結構並非就等於表現，符號仍然可以在結構內做大幅的流動，例如以不同的符號來彼此替換，就足可表現新意 [15]，而邏輯仍在，兀自護助了作品的傳達能力。

就因為設計者對結構的預期掌握（設計者心裡想著別人看不到的藍圖，腦中也會不時浮現作品未來的樣貌），才能循一定的思路來提出設計策略，執行創作。這個預期的結構，便是設計的結構。

結構之後，是後結構。後結構之後 …… 呢？
設計和邏輯共同的焦慮

結構主義之後，我們看到後結構主義的興起，那是對結構的質疑與顛覆，因此有了「戀人絮語」，有了「普普」，還有更多精彩的新現象。是後結構主義在推動這一改變，還是這一改變給了思想家觀察寫照的機會，往往難以分辨，但可想而知的，這過程必然紛擾不斷。如果你身在大明晚年，對於未來你是懷抱著新希望，還是如小太監一樣百般不願？在設計史上，後結構興起的年代，並

15 當然不只這一種創意手法，更大膽的創意，往往出現在傳統結構的顛覆（表現或表層結構），但顛覆的是結構的形式，不是邏輯，顛覆之後還是結構。

未讓結構主義時代的設計師失業，結構也沒有成為歷史的殘骸。只能說後結構的思想，打開了設計師的創作觀、豐富了設計的表現選項，讓結構之用更形活潑，意即，結構流動性的需求愈形活躍。邏輯的面貌或許今昔有別，但依舊是設計的良伴。

測字人因為看到「有」的大結構中，大與月的元素關係，又深入到「大」的元素中看到筆畫結構的漏失，於是有他精闢的解讀；雖然小太監屢屢改口，測字人仍然一語中的，如斯回應，代表的是他個人所發展的結構性解讀，具備了結構的共通性──他所運用的設計結構，一種符號虛用實答的策略結構。在這種策略中，彷彿可以看到設計人努力地在突破結構主義，步入解構閱讀的影子。所以後結構的看點，並非是它是什麼年代發生的，而是即使古早年代，是否哪些思維早已隱含了後結構的策略。

漢字看似「字裡有字，話中有話」，這句話透顯了一個修辭概念：雙關。以「有」來意會「大明已去一半」，或以「酉」來指陳「至尊已經斬首截腳」本來應該都是與本字的符號義無關的，既然無關又如何稱雙關呢？前一疑問的發生，可以說大抵是從小太監測字之前的角度來看的；一旦測字先生解了字，小太監慌忙換個同音異字，代表的是「有」這字，在他的心裡已經產生了新的符號義，與這符號具及它的表面符號義並陳，而小太監不斷拋出同音異字，得到的，卻都是同一象徵，這就讓友、有、酉就夠足了相關性，是謂雙關。這種遊走在雙關與無關之間的符號遊戲，如果從我們這些看官來看，不就是一個後結構主義所謂解構閱讀的策略？！

不論是雙關或解構，不論傳統或顛覆，或是其它千百種設計手法，不管多麼花俏多端，如果回到結構來看，都通了。

報紙不是報紙，
才是報紙？

報紙如果做為一種設計素材，它不只是紙張，還會帶入做為一種新聞媒材的所有意涵與特性：報紙此一新聞媒材，及它的正反印刷、柔軟材質等等是它的明示義；它進一步透露的即時脈動，或做為一種新知工具等等，則是它的隱含義。如果拿報紙來做設計，這些符號的意陳作用，能操作出遠高於紙張本身的價值。

設計符號
不可或缺的缺席符號

開學的第一天，約瑟夫·亞伯斯[1] 老師右手環抱著一卷舊報紙跨進教室來，然後分別發給了每位學生。

當學生好奇地翻看自己手中的報紙時，他在前頭開口了：

「女士先生們，我們很拮据，無論是時間或者材料，我們都浪費不得，所以只能從最糟糕的東西裡面去創造出最好的。」梳理得一絲不苟的西裝頭下，是一張稜角分明的臉龐，釘著一對嚴肅的眼神。

「每件藝術品都是起頭於一種特殊的材料。我們第一步該做的，是去徹底了解它。要辦到，就得去實驗，而不是一心一意要去做出什麼東西來。」它頓了一頓，繼續下去：「形式的複雜性完全仰賴我們如何來對待材料，記住——通常你做得越少會表達得越多。」

1928 年，德紹包浩斯的學生們，很專注。

「我要你們拿手邊的報紙，做出有別於現在的樣子的東西來。提醒各位，請尊重它的材料，要以有意義的方式來使用它。如果你能不用刀片、剪刀或糨糊，最好不過。祝你們好運！」說完，轉身便離了教室。

一個小時之後，亞伯斯回來了，要學生們將作品都陳列在地上。一時間望去，有面具、小船、飛機、動物，甚至有一些設計得很精巧的紙偶。

一位站在紙城堡後頭的小伙子，一雙熱切的眼神期待著走近的亞伯斯。亞伯斯只是搖搖頭：「如果拿別的材料來做，可能好些。」並沒有停下腳步。

1　Josef Albers (1888-1976)，包浩斯教師，教授一年級必修的預備課程。

設計符號
72

亞伯斯只對一件作品有興趣，一張對折之後站在地上的報紙，有點像一對翅膀。

「多柔軟的材料，多硬挺的作品啊！光用它最狹窄的邊際就能支撐起全身。」他欣賞地點頭，繞著它轉了一圈：「如果一張報紙躺在桌上，我們只能看到它的一個面，現在，它一旦站起來，兩個面都可以被看到了。」[2]

在設計系所上課，老師們最常碰到的學生問題之一，便是設計與藝術認知的混淆。如何在學理與創作上界定兩者之間的差異，讓他們回到學門的本質，往往不是費盡唇舌能了。雖然在專業學門裡，設計與藝術有著本質上截然不同的定義，不過，偶爾，我們也會在一些文學作品裡看到明顯經過精心設計的劇情，格外巧妙，不禁要說它真有「設計感」；時下的好萊塢電影就更屢見不鮮了。可明明被界定為文學藝術、電影藝術，算不得設計作品，為什麼又有設計的感受？

符號的虛與實

從索緒爾符號意陳作用的雙面元素來看：符號具（Signifier，簡寫為 Sr）與符號義（Signified，簡寫為 Sd）如果化約為一個線性的公式：符號具→符號義（Sr → Sd）[3]，便碰到一個問題：所有的意義必然都要與一組可以聽覺化、視覺化、嗅覺化或觸覺化的符號客體相對應，這才構成一組符號嗎？亦即，

2 改寫自 Magdalena Droste, 1990, Bauhaus: 1919-1933, Benedikt taschen, p141-142。
3 Sr → Sd 表示，符號具透過意陳作用，產生符號義。以此可延伸出（Sr → Sd）→ Sd 表示隱含義的發生，Sr →（Sr → Sd）則代表意識形態的作用，諸如此類。

Sr → Sd 是必然的基礎嗎？也等於問道，所有的符號意義都是由符號客體產製出來的嗎？

這直接挑戰了索緒爾所稱的「符號具與符號義如同一張紙的兩面」[4]。

於是，我們站在「設計」面來看看。

設計人用來表現富於設計感的趣味性手法有不少，擬態是為其一，而擬態概念之有趣，在於它在自設的條件限制下奉行自我設限的規律，來做出虛擬人類社會生活的意象或物理現象。日本童話作家濱田廣介認為要寫好電線桿擬人化的兒童故事，就得遵循電線桿的基本「精神」：它不能彎腰。即使見到行經身邊的小學生無意間遺落鑰匙，它頂多也只能低個眼，無奈地看它就落在腳邊，因為人們熟知的電線桿永遠都是直挺挺地站著。[5]

一般人可能會問：明明都是虛構的情事，哪有什麼條件需要去遵守的？殊不知，沒了這些暗規，電線桿的性格所催生的行為，乃至後續發生的事故，便鮮明不起來。

試想，如果電線桿挪用了人類所有的行為，只剩下一個外型符號足以辨識它是電線桿，那電線桿不也可以等同於任何物件？又譬如我們形容一個人，說他像電線桿一樣，想必是他身材高瘦之外，還老是杵著不動，否則的話，我們大可形容他是鶴立於雞群。從這裡，我們要問道，到底電線桿的「性格」是如何倏忽便這麼出現了？它似乎不在視覺的符號圖譜裡，它這麼一個「不動作」（不彎腰）表明了不去以符號示意，那麼，又如何（為何？）產生符號義

4 參見 Saussure《普通語言學教程》pp. 160。
5 語見《廣介童話讀本》收錄之〈電線桿與小孩〉一文。

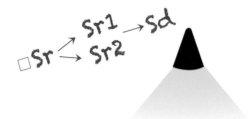

**在符號的虛與實
之間尋找
設計性**

是一支鉛筆，還是一座孤獨的殿堂？在圖地反轉的虛實之間，閱讀符號的眼睛會有點忙碌。這裡有兩個虛的符號，其實是由替代性的符號具來表達（Sr2 和 Sr1），進而完成雙關語義（Sd）。設計上虛的符號的目的，並非是讓讀者去注意此一符號，而是讓讀者看到基於它所生出的替代性符號的衍生義涵。這感受得到的巧妙安排，便是設計性的生成來源。

呢？可議的是，Sr1 → Sd1 若一個符號具透過意陳作用產生一個符號義，何以 □Sr1 → Sd2 也能成立？（一個缺席的符號具，卻能透過意陳作用產生一個符號義）

可以推論的是，□Sr 也是一種可以產生意義的符號，我們姑且稱之為一組「虛的符號」（□S）[6]。

這樣一種虛的符號，它的作用似乎是令隨之代行其道的符號產生更戲劇性的後座力，讓它的意陳作用能喚起不同既有的感受，擬態便是這種虛的符號的作用形式。

童話故事中，電線桿不能彎腰的規定、不去彎腰的做法，與一支鋼管定然是筆直的、不會自行彎折不同，因為它有「本質」與「性質」上在讀者期待上的差異。因為它有「生命」了，也有「腰」，一種已經擬人化的性質，卻又參雜著電線桿的本然性質：做為一種近似、卻異於「人」、又含著電線桿的特質的生命體。這種二而一的性質，刻意讓讀者落入某種程度的混淆，當你以電線桿來看待它時，卻又有擬人的表情，可以低頭；但是當你當它是人時，卻又滲出電線桿的精神特性，不能折腰。

$$\square Sr \text{ 不彎腰} \nearrow \begin{array}{c} Sd1\ 電線桿 \searrow \\ Sd2\ 人 \nearrow \end{array} \rightarrow \begin{array}{c} Sr1\ 直立 \searrow \\ Sr2\ 低頭 \nearrow \end{array} \rightarrow Sd\ 電線桿叔叔$$

同樣地，亞伯斯所欣賞的學生作品：一張對折立起的報紙，它比小船、動物、城堡……來得令人激賞，不是因為他「像」這些隨後創造出的物件，而是它「不

6　"□"是虛缺的常用符號。

像」原來的報紙，軟軟的、攤在地上就只能看到一面，這就是本質。因為直接面對這報紙它本來的性質，才能創造出最能凸顯它的材料的作品。

虛向的符號系統
從擬態、雙關到平面設計的符號假設

除了擬態，「雙關」是另一種設計表現的趣味手法。我們拿 78 頁的圖來看看。這是一個結合象徵與雙關的圖像表現手法，在閱聽人眼前出現的主要肖像符號是：像檸檬片的英文字母 D（象徵 Design）、像是個泡湯的下午茶。我們拿前一段雙關來分析：檸檬片（□Sr）出現了嗎？一方面沒有，因為出現的是 D（Sr）；一方面又不能否認：這 D「像」檸檬片，表示它出現了檸檬片的某些形式上的特質。這形式上的特質算是一個符號嗎？這又可以從兩方面來進一步剖析，如果算，那麼必然這個肖像的「像」，也屬於一個符號，讓看到的 D，又被拆解出單純的外型；而此一外型其實還可能被視為其他符號義，也就是說，此一外型符號自成一個系譜軸，凡使用此一軸系的符號都可以互換意義，它的明確的符號義是如此這般的外型，而它可以是檸檬片、也可以是把手……任何肖形的物件。確定它指涉的意義的，是其它並置在一起的成份符號嗎（例如下方的細節是水影或是什麼）？還是，有另一層決策在主導人們的識認？亦即，這個肖像符號 (Sr) 的歧義，是被刻意創造出來的，並被圈選鎖定在雙項意義上：檸檬片 (Sd1) 和

$$Sr \begin{cases} Sd1 \\ Sd2 \end{cases}$$

Design (Sd2)。而這個歧義，又非約定俗成所釀就，而是人為（設計師）刻意造就的。這個刻意所做值得我們格外注意，它裡頭似乎有個前提，就是，這個雙義必須緊扣在一起，並非二選一，而是二而一。表示設計者意欲令兩項意義均能為閱聽人所感，而 Sr 便以模糊之態出現。但是既然模糊，卻又要雙義並陳。

與擬態不同的是，雙關並不表示 Sr 需「放棄」足以絕對確認其單義的特質，揉合入另一單義的形式特質；反而是，Sr 需牢牢鎖住兩項單義的原貌，讓他們都能呈現原本的形式特質。問題是，就雙義而言，卻又是要放棄對單義的堅持，尋求可以並存的形式（Sr）：

$$Sr \quad \begin{array}{c} \nearrow Sr1 \rightarrow Sd1 \searrow \\ \searrow Sr2 \rightarrow Sd2 \nearrow \end{array} Sd$$

這其中，
□Sr1 → Sr2 (→ Sd) 亦即，檸檬片源於非D
□Sr2→ Sr1 (→ Sd) 亦即，D源於非檸檬片

□Sr1 和□Sr2 這兩個虛的符號其實不曾出現，而是由替代性符號形式來表達（Sr2 和 Sr1），進而完成雙關語義（Sd）。

擬態與雙關的符號設計內涵如果是這樣，其它非特定修辭的設計手法呢？

我們再回頭來看亞伯斯的開學第一堂課。

$$\text{□Sr} \quad \begin{array}{c} 報紙的特性讓 \\ 它不能做什麼 \end{array} \quad \begin{array}{c} \nearrow Sr1 \text{ 自己立起來} \searrow \\ \searrow Sr2 \text{ 一次看雙面} \nearrow \end{array} \quad 凸顯材料意義的形式 Sd$$

這件作品之所以叫好，便在虛的符號上做思考，先對報紙這一材料在原料與形式的使用上做出原則性的定義，然後針對這樣的原則進行對抗與挑戰。在「不讓它軟趴趴」與「不讓它一次只能看到單面」的前提下，尋找做法，讓形式（Sr）能凸顯本材料的意義（Sd）。

這類設計感的操作，近似於另一個例子：筆者曾經有一位學生想拿小狗做主角來製作成一個畢業設計的專題，構想裡身為主角的是一隻狗兒，因為浪跡天

$$Sr \nearrow^{Sr1 \to Sd1} \searrow_{Sr2 \to Sd2} \nearrow Sd$$

浸在不言中　檸檬片出現了嗎？沒有，因為出現的是 D (Sr)；但又不能否認這 D 「像」檸檬片。這個符號雙關的基礎建立在肖像的歧義 (Sd) 上，是 被刻意創造出來，並緊扣在一起；並非二選一，而是二而一。表示 設計者意欲兩項意義均能為閱聽人所感，Sr 便以曖昧之態出現，他 的背後，便是設計者的符號虛向操作。

涯，以明信片、信箋的形式累積製做出一本繪本，死後才被送到牠主人的手中
……。設計在她的這本拼貼形式多樣、又類似自述的繪本（或稱圖文書）中，
扮演什麼角色，又如何展現功能呢？

首先，狗兒會寫信、畫畫嗎？現實世界中似乎不會，不過，在卡通、童話或寓
言的藝術世界中倒是不足為奇。但如果放任讀者將牠視為童話角色，那麼本
書就會被定位在虛構夢幻的世界，於是，設計性就會削弱，取而代之的是無拘
無束的想像與杜撰，那是一個純然與現實世界切割開來的不同空間，讀者可以
頭腦清楚地開闔介於兩個世界之間的那扇門，於是作品是作品，現實是現實，
兩者涇渭分明。如果，作者希望這是一本設計性較高的繪本呢？那麼，可能要
考慮給這角色一些限制。這狗兒固然有心思、能表達，但它原本要自己寫的一
封封的明信片，若是改由故事裡巧遇的人們，有心或無意間寫成、畫就，這如
何寫成、畫就便屬設計要專注的地方，也將是整個作品完成後展現設計感的所
在。細探這設計感的來由，卻又不同於擬態，它的重點不在「狗兒做了什麼」，
而是「看起來像是狗兒做了什麼」：

$$\nearrow \quad Sr1 \quad 狗兒做了什麼 \quad \searrow$$
$$□Sr \text{ 狗兒不能做什麼} \rightarrow \quad Sr2 \quad 人幫狗兒做了什麼 \quad \rightarrow \quad Sd \text{ 看起來像狗兒做了什麼}$$
$$\searrow \quad Sr3 \quad 發生何事形成圖案 \quad \nearrow$$

在這裡，虛的符號的原則是：狗不能做的事，必須由人和／或與情境的互動來
合理地完成。於是，因為先設定了「狗」的合理性質的限制範疇，但又希望讓
讀者有狀似狗兒的所做所為、也代表它的心聲，於是這些巧合，成了虛的符號
制約下的替代性的符號。

但與擬態不同的是（如果是擬態，強調的會是此狗非狗），這個例子的設計表現，只為凸顯「狗兒的本性」這樣一個概念嗎？ 若是如此，誠然有小題大作的嫌疑。

回顧電線桿擬態的例子，虛的符號的操作，是凸顯「電線桿的本質」嗎？非也，應當說是：虛的符號在藉著「電線桿的本質」來讓角色歸位，讓讀者明顯地區分角色的差異特性，並藉由這些特性來凸出劇情（或畫面的張力）。於是回到眼前的例子，定義「狗兒的本質」，也是同樣的道理，是為了區分狗兒在人類世界中，與人之間的差異，一方面不致令人混淆狗與人的角色（如果狗與人具同，那麼會像只是一隻披著狗皮的人）；一方面因狗的限制，而產生了那許多為了幫助狗兒完成想法（不管是有意還是無意間）陰錯陽差的安排。

可以說，設計上虛的符號的目的（也是功能），並非是讓讀者去注意此一符號（電線桿、狗兒的本質），而是讓讀者看到基於它所生出的替代性符號的衍生義涵（看起來幾乎像狗做了這些事），這感受得到的巧妙安排，便是設計的感受。

「虛」從何來？

或許論者會質疑，這樣一個設計前導的操作，在符號系統中，為什麼稱它為「虛」的符號？雖然這個符號本然的具體形式（符號具）並未出現，但議論的正是它僅僅未以本來面目現身，實則隱身在後，卻又能透過意陳作用傳達符號義，既然隱而未現，便可暫名為虛，也能體現自來虛實相生之理。

設計是一種符號虛實的操作，藉由以設計的限制為前提，以虛的形式，制定符號操作的內規，再附著於實的符號形式之上。

虛實相生後，是設計性

設計是一門解決問題的技術。面對設計問題，設計者可以提出的解決方案可謂千百種，所謂條條大路通羅馬，途徑不一而足。因此，要針對設計途徑來做出選擇的限制，倒未若針對不可行的途徑來做出定義，這也是為什麼我們常將設計問題也稱為設計限制。針對不可行之處設限，便是虛的符號的本質。而虛的符號之為系統，則是它的未顯現，需要一個符號群組來替代其形式，以便執行意陳作用，亦即，虛的符號多半並非僅是單一符號的表現，而必須由多個符號以其制定的內規來相互聯繫，才能成事。

這裡又產生了一個需要加以定義的概念：「設計符號」。如果虛的符號系統是限制符號選擇範疇的設計規則，那麼設計符號便是虛的符號操作中，主要用來呈現設計性的關鍵符號，此一關鍵符號是虛的符號系統中，催生反作用力的槓桿符號，例如，再以報紙的立體構成作品為例：

其中 Sr1, Sr2 是 □ Sr → Sd 的槓桿支撐所在，藉由這些符號，在場的學生看到的，或許不比其它飛機、人偶或城堡的精巧手藝形式，卻被亞伯斯一眼挑出，認定為它是最能凸顯材料意義的形式（Sd）。原因何在？這兩者（Sr1, 2 與 Sd）的關係如何連結出來的？學生們多半看不出來，因為它不存在於表面的形式中，而是在隱藏在它的背後──那個真正產生作用力的虛符號：Sd → □ Sr。

而設計符號呢？也就成了用來辨識虛的符號的所在。

設計，如果是一種有目的性地刻意操作的結果，設計感便是對這層操作成果的評價性感受。從符號學的理論角度來觀察，設計感並非符號本身的直接意指，

符號有反作用力，
才能產生激盪

符號的反作用力，可以激盪出設計性來。不過，符號的虛化需要一個符號群組來替代其形式，以便執行意陳作用。亦即，設計上，虛的符號多半並非僅是單一符號的表現，而必須由多個符號以內規來相互聯繫，才能成事。

而是作品附帶的衍生符號感受。這層意陳作用的發生，標示著設計符號在當中
發生了作用，而此一作用，正是虛的符號系統的核心單元，在單一的層次中又
見複式的結構，它一層一層地表現出設計人從內規制定的前提下，去逐步為設
計的限制找到解決的符號方案的手法。不論是擬態、雙關，或是一般性的設計
手法，虛的符號系統所創造出的設計感，不獨發生在設計作品中，也見諸其它
藝術表現中刻意設計的文本。所以，設計行為可以發生在生活的任何層面中，
而設計要能成功，與其說是做什麼，倒不如是先問問自己：不做什麼？就像是
亞伯斯提醒學生的。

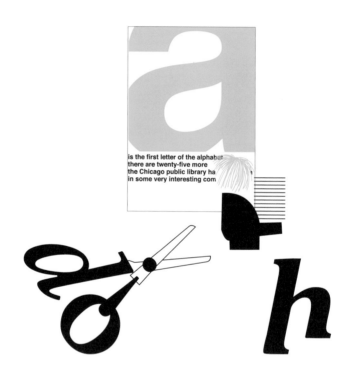

is the first letter of the alphabet
there are twenty-five more
the Chicago public library ha
in some very interesting com

yes~
just do it

將字母大膽地切割與出血處理，可以讓符號角色從一個拼音書寫的
字母，變成一個顯像功能的圖示。於是圖示符號上的每一個成份都
跟著發揮了符號具的作用，同樣地，也都反映出它的符號義，大大
提升了原有字母的功能。

奇妙呵，當你把原有的字母砍了幾刀、剝奪了一些外貌，反而讓意
義更豐富了起來！設計感於焉傳達。

設計感

就看符號敢不敢

Rieben[1] 的剪刀，在一張複印著大大的、屬於 Helvetia 字體的 "a" 字母上一刀劃過，上緣，然後右側又是一剪。他頓了半晌，丟在一邊，再翻出一張還未剪裁的影印稿，這次連左側也動刀剪去一點，不過上緣讓它多保留了一些，a 字母的字碗（Bowl）剩下一彎優美的內弧，呼應著下方如水滴般的字腔（Counter），自頂而下，佔據在畫面的中央。端詳一番，Rieben 決定將自己逼上絕路，毫不留情地把字母下方也一刀裁掉，劃過的地方成了新的基線（Baseline）。這樣一來，原本碩大的字母一下子擠出了版面空間之外。現在手上的圖面看起來，反倒更清楚的是一些單色圍出來的弧形空間。[2] 他想到當初進這家公司，也有這麼點試了再說的味道。

那時，剛離開校門的 Rieben 坐在會客沙發上，好奇地張望佈置現代的辦公室。一整面強烈的橙紅色彩，就收在轉角，櫃台背後 CCA[3] 的標誌彷彿散發一層淡淡的光暈。這就是大名鼎鼎的 Container Corporation of America 了，當時心裡想，每個設計科系的畢業生都把這裡當成朝聖的地點，可望卻不可及。他就這麼大辣辣地從密西根安雅柏直奔到這個位於美國中部重鎮的芝加哥，就是沒有機會被錄用，見識一下也好，他想，雖然他已經等了超過半天的時間，也不知道自己怎麼還不死心。

「Rieben 先生，Massey 先生現在有時間可以見你了。」當櫃台通知他可以進設計經理的辦公室之後，他走過長廊，一眼就認出牆上一張裝裱體面的海

1　John R. Rieben，美國第二代知名設計師，曾任 CCA 設計經理、Unimark International 主要設計夥伴與經營者。

2　本海報作品可參看 Alan and Isabella Livingston 編輯 1992, Graphic Design+Designers, London: Thames and Hudson, p131。

3　美國貨櫃（或稱集裝箱）公司，二次大戰至七十年代的知名企業，因為重視設計與極力推廣設計的價值而蒙其利，並聲譽卓著，影響美國平面設計發展甚巨。

報，Herbert Bayer[4] 的作品，去年在學校課堂上的幻燈片才看到過，強烈的色彩分割出畫面裡內華達州沙漠的插畫景象，"NEVADA—annual purchases: $170 million— mostly packaged."，簡單的一句文案點出畫面和 CCA 這個貨櫃公司的關係。

Rieben 頂多只敢奢望 CCA 能留下自己的履歷，哪一天有面試機會時，還能想到我。

想不到，第二天自己就被通知去試用了。原來，昨晚臨時走了個設計師，工作又瘋狂地被催趕著……

Rieben 把一段文案滿滿地橫排在剪裁過的大字母 a 底下[5]

"is the first letter of the alphabet
there are twenty-five more
the Chicago public library has all of them
in some very interesting combinations"[6]

設計人做稿，總會想些出奇制勝的招數，倒不一定是為了參賽獲獎，為的是擷取閱聽人的目光。畢竟世間的媒體觸目皆是，不下點猛藥，不會讓作品自己跳脫出來，或者讓它在閱聽人的腦子裡留下來。我們常品頭論足地說道一件宣傳品有設計、或者沒設計，明明都是編排出來的結果，可能還使用了相同的文字

4 出身包浩斯的設計師，曾於包浩斯教授廣告設計，時任 CCA 的設計顧問。
5 這是公司為推廣公益形象，1966 年設計部門製作的一系列海報之一。
6 故事 John Rieben 口述，作者編寫。

與圖像內容，怎麼就會有這樣的差別呢？這大概就是所謂「設計感」的評價在發酵了。

定義設計感

這麼說，只要是設計人依著設計原理所做的安排，便是有設計感了嗎？似乎有人這麼定義，是，也不是。說是，那是從字面上來定義設計感，將設計定義為一種專業技術，只要合乎這門技術所標舉的製作原則，便會生成設計的感受、合乎設計感的評價。但是，我們都已經知道，所有的符號，除了表面的意義，還有延伸後的意義，而延伸的意義往往是文化進展的產物，同樣地，他也隸屬於特定文化的符碼，非我族類，未必能解。因此，在當今設計發展成一門成熟的專業學門時，「設計感」的定義，似乎就不能只停留在字面的定義——一種表面的意義；畢竟，設計形式不管再怎麼專業，一旦普及成為制式（或類似主流），就愈趨近常態，「設計」的成份就被複製、臨仿所取代；若置於專業設計領域裡來檢視，光依賴本作品是否符合設計原則這樣一種指標，就遠不敷評價之用。它似乎該有針對設計人而生的延伸性定義。

設計感是一個弔詭的用語，是設計人留給自己的難題，也是冠冕。設計感是設計業所獨有的嗎？也未必然，我們在前一章已經談過，不少文學、電影等藝術作品都透露出很具設計性的感受，像芥川龍之介的經典短篇〈竹藪中〉，將武士、其妻、強盜與樵夫四人羅生門似的告白關係，安排得近乎神巧，雖無視覺影音，也讓人回味不已，充滿了設計的奇趣。所以要談設計感，除了在設計專業裡頭去尋找內涵之外，也得在其他創作類型裡發現共通性，才不會辜負這種感受帶來的價值。

**划破系譜軸 +
毗鄰軸的慣例**

系譜軸是符號被挑選出之前，同類符號匯聚的系統，如條狀物系譜軸，系統裡可以包含槳、沾水筆，或鉛筆……；毗鄰軸則是被挑選出的符號所組織成的結果，譬如以筆代槳划過以文字取代的水面……。慣例被新奇取代，一如水花被小花取代。

很顯然地，設計感並不是美感，但跟美感一樣，都屬於一種評價。這種評價，是針對設計手法 →（產生）設計效果而言的。設計手法並無定制，舉凡擬態、雙關、隱喻 …… 各種修辭格的使用，或者設計者個人的獨到手法，都可能發揮出一定的設計效果來，如設計趣味、設計張力、視覺想像 …… 等。

在符號意義的層次中（圖 6.1），設計感既不屬真實的客體本身（真實系統），也不是符號具的表層符號義（直接意指），而是在兩者之上，是因著這兩層意陳作用所展現的第三層次符號義（含蓄意指）。意即，若不經過明示義與隱含義的認識，評價是無從產生的（圖 6.2）。

3. 含蓄意指	Sr：修辭		Sd：符號義/設計感
2. 直接意指	Sr	Sd	
1. 真實系統		SrSd	

圖 6.1 符號意陳作用的三個層次

註：Sr 符號具，Sd 符號義
第三層（最上層）Sr 為修辭格，意即透過前兩層符號隱含義的操作與解讀，讓閱聽人對此延伸產生出對第三層設計手法的設計感受（第三層的 Sd）。

設計是一種刻意的操作，若從平面設計來看，多半透過各種修辭手法來進行符號的安排，以令閱聽人形成設計性的感受。因此，設計者如何巧妙地將符號具與符號義之間的聯想，以新鮮有趣的方式打開，便是設計感的映現。所以它必然是不循常軌的，否則，閱聽人多半只會以尋常的觀點來解讀，多半瀏覽便過，也不容易駐足玩味。就因為是不循常軌，所以會以設計趣味性來形容它。雖然

① $(Sr \rightarrow Sd) \rightarrow Sd$

② $Sr \rightarrow (Sr \rightarrow Sd)$

圖 6.2 符號意陳作用的公式化

註：①是明示義延伸出隱含義的符號公式化表現，意謂著隱含義是在認識的明示義基礎上的進一步聯想。
②是設計修辭的符號公式化表現。

趣味性並非設計感的創造目標，卻常是附帶的觀感，所以也成為容易辨識的外在特性之一。Rieben 將字母做大膽的切割與出血處理，讓它跳脫出做為一個書寫字母的符號角色——符號具經過意陳作用所產生的符號義都會緊隨著一個功能性的義涵；在這裡，它從一個拼音書寫的字母，變成一個顯像功能的圖示。於是圖示符號上的每一個成份都跟著發揮了符號具的作用，同樣地，也都反映出它的符號義，大大提升了原有字母的功能。奇妙呵，當你把原有的字母砍了幾刀、剝奪了一些外貌，反而讓意義更豐富了起來！設計感於焉傳達。所以設計感的第一個符號特性，便是非慣例的符號組織。但是，光是新奇，並不足以全然說明設計感，否則設計感就會單薄地等同於「創新」。

設計感的符號特性

我們說一件作品有設計感，必然跟以下符號精心安排的特性有關：

1. 出人意表

非慣例的符號組織

對於設計者而言，符號的組織體現的是形式的操作、創造。設計透過各種視覺修辭手法進行符號的組織來讓作品成形，這是設計人用來識別專業最鮮明的界面。Herbert Bayer 為 CCA 設計的形象海報，在問題策略上並不直接介紹 CCA 這家公司或他的特殊利益點，而是選擇美國內華達州這樣一個地區做為切入點，話題圍繞在這個有著廣大沙漠的州別，再設下相關性的符號來提供與 CCA 做相似性的聯想。亦即，Herbert Bayer 選用來組織主題表現的符號是非同尋常的，這兩個看似無太大關係的符號「CCA 與內華達」，因為貨櫃產生的

性，是非慣例的符號組
織；關鍵是聯想的符號
是否恰到好處——張力
是否撐持夠大、又適可
而止。

設計感的第一個符號特

關連性：一個有需求、一個能滿足[7]（符號延伸出來的意義解讀，也正是設計創造出來的想像），這種非慣例性的組合，關鍵自然是聯想的符號是否恰到好處——張力是否撐持得夠大，卻又能於聯想斷線之前適可而止。這樣的張力（就是前面提到的設計的效果之一類），就如同 Rieben 的芝加哥圖書館海報所採取的創作策略，字母 a 最後產生的視覺張力，在於他幾經嘗試後的裁切，既保留字母 a 的辨識性，還要能遠離字母的呈現慣例。

這樣的設計感彷彿是一種基因，在這個公司的設計血液裡遺傳，從 Herbert Bayer 到 Rieben 的作品，都展露無遺。其實，後者芝加哥圖書館海報不僅如此，還可以說是更進一步，使用了兩層如是的手法來表現：CCA、芝加哥圖書館、a 字母，這三個符號的組織與層層聯想，之間沒有明顯可見的陳述、描繪關係，但是聯想卻一層一層銜接，在問題策略上與創作策略上，兩者都產生著異常的張力，讓人不禁有設計感的評價。

2. 理性兼感性

語言符號與情感符號的融合表現

設計感可以定義為是一種融合語言符號與情感符號的操作手法的反映。單獨彰顯語言符號或情感符號的特質，並不會產生設計感，有的只是傳播說服力或藝術審美之類的感受。這意味著一件設計作品除了理性的說服力（左腦作用）、有邏輯地執行策略之外，也要訴諸感性的手法（右腦作用），喚起情感的反應，藉由兩者加深傳播的效益。因此，感性的訴求是針對理性的目的而設，理性的操作也藉由感情的柔化來拉近與閱聽人的距離。如果只是理性的語言符

[7]　以年採購量，含蓄地點出他對貨櫃裝箱的倚賴，這才連結到這家全美最大的貨櫃裝箱公司。

偏離設計目的設計感，還會有感嗎？

只要操作系譜軸的符號抽換，形成非慣例的毗鄰軸，就會有設計感嗎？設計感並非一味地堆陳奇趣。奇趣過度，反而會陷入一種狡飾，模糊了設計感本欲巧喻的主題。唯有符號設計手法與合於設計目的的效果相互呼應，才見得到所謂的設計感。

號，Rieben 就不必那麼大費周章地處理字母 a 了；如果只是情感符號，Herbert Bayer 也不用拐彎抹角地把內華達牽扯進來，之後，還要使用一句文案來將描繪內華達景致的插圖跟海報右下角的 CCA 標誌連結在一起，固定他們所聯想的符號意義。因此，一件有設計感的作品，多半要透露著合理性，否則只會流於審美的創新；也要能善用情感符號創造感情的發酵，否則徒然只是說教。

3. 環環相扣
符號設計手法與設計目的的呼應效果

做為設計手法的符號操作方式甚多，已經由學者們整理出特定結構、賦予專有名詞者，如視覺修辭、蒙太奇、派樂地……等，這些手法的運用並不保證效果，只能說它是創造諸如趣味性、張力、感染力等感受的常用手法。就說蒙太奇吧，蘇俄的電影大師艾森斯坦言及：「詩歌就是電影蒙太奇。」意指詩歌本身開發的語詞與語意結構，恰似電影蒙太奇表現效果，讓傳統流暢的閱讀，因為語詞之間的斷裂不連續，頓挫口語的慣性，令生遐想，於是視覺的想像便豐富起來。但是，單是想像豐富，未必就是傳播者需要的傳播效果，因此，要稱為設計效果者，必然指的是能契合設計目的的效果，能呼應設計策略、解決設計問題，兩相呼應才有價值可言。同樣地，設計感也非一味地堆陳奇趣，奇趣過度，反而會陷入一種狡飾（tricky），模糊了設計感本欲巧喻的主題。因此，唯有符號設計手法與合於設計目的的效果相互呼應，才見得到所謂的設計感。

4. 虛實相應

符號虛實的操作表現

我們在上一章提到，設計是一種符號虛實的操作，藉由以設計的限制為前提，以虛的形式，制定符號操作的內規，再附著於實的符號形式之上。這個內規的執行是否見效，可以說是設計感評價的指標，而做為內規的虛的符號系統結構，則是設計感的操作模型。Rieben 的 "a" 字母海報，以一個不全的字母造型來開啓文案，並且呼應 "all of them" 及 "interesting combinations"。這個「不全」（not showing "all of them"）的手段，是他創造 "interesting combinations" 的手段。意即，以非常態的字母造型與編排，來打開合於文案之理的趣味性。你看他身邊堆疊著的裁剪過的影印紙，就知道在他心裡，早就有一個符號虛實的構想，他不要一個正常的 "a"。這個內規（□Sr），讓它又剪又裁，只為了能表現出他的主題目標、效果（Sd）：

□Sr →（Sr → Sd）→ Sd

註：中間的 Sr → Sd 是用來替代虛的符號的「設計符號」及其明示義，最後的 Sd 則為反映了主題效果的設計感。

Rieben 動刀的思維，尚屬版面製作上的符號思維，如果我們把眼光往上移，在它的整個海報性質的設計策略上，還有一個不以 CCA 為主題訴求的上層策略，也不脫這種符號虛實的操作——不逕以公司的利益為訴求（如同 Herbert Byer 的另一張海報），而是選擇公益議題來塑造形象。於是，從這裡可以看到，設計創作，其實是一種層層相屬的複合性符號虛實辯證結構，在多重的符號虛實的操作下，設計的考量愈能巧妙呼應，設計感也愈見彰顯。

設計做為一種符號虛實
的操作，其內規執行是
否見效，是設計感評價
的指標，而做為內規的
虛的符號系統結構，則
是設計感的操作模型。

5. 巧妙自然
以為天成

再回到 Rieben 的剪刀。雖然這個 "a" 是他動刀的結果，但是當它落版在海報上時，閱聽人看到的，卻是一個碩大無朋，遠遠爆出版面邊緣的字母[8]。原來 Rieben 的裁剪，此刻變成了海報紙張大小自然的局限 —— 它只是印得特別的大，超出了版面，卻剛好創造出圖與地之間的趣味關係。設計既是一種符號刻意操作的結果，設計感便是這種操作性的巧妙呈現：它的巧妙在於這種近乎自然的呈現，細究卻非閱聽人經驗中可見或常見的形式，反映出的是設計者的巧思與獨到的手法。一如柯比意所言：「好設計，是看得見的智慧。」

一件好的設計，如果能呈現適度、合宜的設計趣味性，通常能為作品加分；但是，往往設計者也會因為受制於設計條件，無法充分享受自己構思營造的設計感。這樣的遺憾，經常伴隨著設計這一行業。然而，設計感卻依舊是一個設計人從創作中獲得自娛的重要根據，它與個人訂定的自我成就感往往有相當的關連性。品味自己一件一件作品所透露出的設計感，可以累積對設計的認同，這往往也是讓自己投入更多熱情的動力所在。怪不得不管是 Herbert Bayer 或是貝聿銘，都不甘於居身只需動口的顧問之職，因為做為設計師，真正的追求，還是在作品本身，以及，那個如何操作符號、創造設計感這樣的樂趣。

8　此一形式，現在看起來或許常見，在當時絕對是罕見。

**我們或許路徑
相似，味道卻
不同**

設計人可選擇的素材俯拾皆是，但不是一味移花接木，而是在理解
符號的內涵後，賦予新的生命意義，讓原本的素材，更有味道——
意蘊。

意蘊，是作品假託符號形式所透露出的設計哲理與意識形態，揉合
展現的幽遠意味。Paul Rand 的 eye-bee-M 也可以有華語亂入版、
好萊塢變形金剛版 ……，手法相近，卻味道不同。

意蘊
符號的味道

Emily 問可否推薦一位本地的藝術家，好讓她儘快做上藝術科的作業。他一點不遲疑地回答：''Paul Rand[1]''。

Emily 在注視螢幕的同時，身上粉紅與灰色相間的橫紋 T 恤也盡收眼底，她一度懷疑，他的回答是不是跟這身紋路有關。

自然，他不會知道、看到她想的、穿的。眨眼功夫就傳來一串長長的介紹文。

果然，裡頭提到了 eye-bee-M 這個經典，雖然只是文字敘述，Emily 彷彿眼前就映入了一隻眼睛、一隻蜜蜂、一個藍色橫紋的 M，這是 Paul Rand 於 1981 年為 J. Waston 的 IBM 設計的海報。

她轉檯進入搜尋引擎，鍵入 Paul Rand+ 條紋，馬上跳出一堆有著橫紋的作品：Apparel Arts 雜誌內頁 (1936)、Direct 雜誌封面 (1940)、Jazzways 封面 (1946)、The Captive Mind 封面 (1955)、Sparkle and Spin 封面 (1957)、James Pepper Kentucky bourbon 系列廣告……。順著連結進入 ARTstor，打開了 Paul Rand 的世界，一幀接著一幀作品，有趣誒～都散發著一股純真的味道，有剪紙般的、也有簡單幾何的，彷彿是童書的世界，卻都是為商業發聲。老先生連帶地看起來也是一副老頑童的模樣，Emily 對這位康奈迪克的鄉親更有一股親切感了。這種親切感，讓她直覺 Rand 可能跟她就是同好，是一個大黃蜂迷。Emily 從小就被一切跟黃蜂有關的東西所吸引，所以才對 Rand 有些印象。她突然覺得這或許可以是一個有趣的研究角度。

Emily 轉頭又回去找他：「Paul Rand 和大黃蜂的故事說來聽聽！」

1 上個世紀美國本土培養出的第一代設計師，1914-1996，從職場轉任耶魯大學設計學程，被喻為美國平面設計之父。

「很遺憾，Rand 一生未曾見過大黃蜂。他於 1996 年過世，大黃蜂是 2007 年才跟著柯博文來到紐約，拯救地球。」

「?」Emily 一時間沒意會，「……」，半晌才回過神來。

「……你也是跟著他們一道來的吧……」

「不是。」他一本正經地回應：「我是 Open Ai 公司開發出的生成式 AI，是妳的助理，目前還無法連結到柯博文的星系網路，只是他們來到地球之後的所作所為，我都清楚。2017 年，大黃蜂還獨挑大梁，演出過一部自己冠名的電影。在電影中他幫一個原本平凡無奇的女孩 Charlie Watson，發現自我的潛能，從此改變一生；這部電影也是對 Steven Spielberg 的《E.T. 外星人》的致敬。」

咦～，Watson，Emily 想，怎麼比較像是對 Paul Rand 的致敬，這電影。

Emily 搜出大黃蜂的電影海報，把海報中 bee 的頭像 P 成了 Paul Rand。想說就做為報告的封面。但是，怎麼看就是沒有那張 eye-bee-M 有味道。

話說回來，大黃蜂演的是 1987 年就被先遣來地球蹲點的事，搞不好，真認識 Paul Rand......Emily 徹底陷入 bee 的亂入世界中了。

「如果妳有需要，我是可以幫你編出 Paul Rand 在 1981 年如何預知六年後會碰到大黃蜂的故事的。妳知道，故事的動力是想像，不是真相。」AI 說。

意蘊是：作品假託符號
形式所透露出的設計哲
理與意識形態，揉合展
現的幽遠意味。

意蘊的生動

意蘊，如果文謅謅地定義，是語意婉曲，真意蘊藏在言語、文辭之外的意思[2]；如果從設計面來看，意蘊則可說是：作品假託符號形式所透露出的設計哲理與意識形態，揉合展現的幽遠意味。在文學作品中，意蘊雖藏在言語、文辭之內也溢於外，但是在設計作品上，卻不得不談賴以蘊藏的界面——形式，光談義理而不論表達形式，無法完整地呈現設計的意蘊。畢竟人人都可談義理，但是如何談得有味道，就看設計人驅策形式的工夫了。在前述的設計定義裡，點出了三個促成作品意蘊的要項：形式與內容、意識形態、設計哲理。因此，意蘊的意，可以說是屬於隱含之義，並且指向了意識形態，但又不僅止於此。

意蘊的概念隱同於中國古代畫論含蓄的內外一體統一之論，並非僅是表示設計作品裡符號所延伸出的隱含義，而是將這些形成隱含義的符號成份視為跳板，更進一步延伸出來的義涵，可以說是將內在符碼以隱含的符號形式呈現，它夾陳在符號的整體佈局中，隱而未必現，只待知音（設計訴求對象）的心領神會。這裡的符碼，代表了傳達隱含之義的符號被界定在一個論述說理的體系之內。與單純的意識形態相較，意識形態的設計表現可隱可現，它只能算是諸多價值論述裡的一型，意識形態鮮明的作品卻未必都具意蘊。而作品具備意蘊，才能生動。不過，設計的「生動」，也不是中國《古畫品錄》中的「氣韻生動」。氣韻生動是精神風貌的顯現[3]，而設計的生動，卻在傳達概念的符號結構裡尋求所有意陳作用的同步與統一，它不是孑然超脫的，因此才說它必須假託符號

2　出自教育部國語辭典簡編本。
3　邵琦等編著，2009，中國古代設計思潮史略，上海書店，p.77。

是我？
非我？
熟我？

怎麼看待莊周夢蝶？可以從符號意陳作用的雙重內在來看：表達面的形式、表達面的內質、內容面的形式、內容面的內質。於是，夢蝶不只是故事語言，還有它虛實空間的思辨、隱喻說理的形式、意涵，乃至物我相忘的齊物論，終而無我無蝴蝶，只是符號在造假。

的形式。因為有意陳作用，才會讓閱聽人在符號具與符號義之間來回繚繞，當符號義延伸出去、繞遠了，卻又有經驗在做界限，帶回社會、文化或生命的哲理，這是「生動」之一；東晉顧愷之倡言「以形寫神」，認為形式完備的目的，端在傳達神，這「神」，正是對他所處的魏晉那一時代追求的超脫自由的人生境界的表現[4]。這種以形寫神，道出了意蘊之所在。就設計而言，這份哲理會在符號的組合上巧遇傳播主和目標對象的需求，讓哲理豐富本欲傳達的基本訊息，這是「生動」之二。有趣的是，設計作品闡發的哲理，往往滲透著設計者個人的設計觀，讓作品呈現一種夾陳著、或統一了業者（或品牌）與設計者雙方的理念意識，做到了一種不同調的同步，此是「生動」之三。

意蘊符號的藏身結構
形式與內容——意陳作用的雙重內在與三個層次

丹麥學者葉爾姆斯列夫有關形式與內容雙重內在的觀點[5]，雖說是源於語言的區分，放在視覺符號裡來談，一樣適用。這個複式組合結構中，各單元的概念為（表7.1）：1. 表達面的形式，指的是視覺語言的外在形式，也就是其形式上的表面結構，也指符號選擇與組織的形式；2. 表達面的內質，指的是表達面釋放的表層意義，意即，符號具的表面意義。藉由這個層次，巴特發展出所謂的「明示義」

表 7.1 形式與內容雙重內在的說明

符號組成	形式	內質
表達面	符號選擇與組織的規則與形式	符號的含義與傳達的訊息
內容面	各種符號義之間關係結構的形式	意義傳遞出的情緒、意識形態或概念

4 同前注，p.75。
5 第4張頁55已提及。

概念。3. 內容面的形式，是指內容語義的結構方式，也就是視覺符號的意義組織方式。在這個層面上，我們探討的是意義如何被結構化和表述出來。4. 內容面的內質，指的是內容面所包含的指稱意義和信息，是意義傳遞出的情緒、意念主旨或意識形態等。藉由這個層次，巴特因而發展出所謂的「隱含義」。整體觀之，任何敘事的表達與其內容，在結構上是彼此滲透的，也基於這樣形式與內容的交陳，才能讓意陳作用有多重的發揮。

如果要拿一則故事來做個意蘊的分析，不妨看看〈莊周夢蝶〉：「昔者莊周夢為胡蝶，栩栩然為胡蝶也。自喻適至與，不知周也。俄而覺，則蘧蘧然周也。不知周之夢為胡蝶與？胡蝶之夢為周與？」《齊物論》中這一段言語，在表達面的形式上，是藉著精簡的文言來說故事（見表7.2）；如果我們針對這個故事表達面的內質來理解的話，它是講一個有關莊周夢見蝴蝶，卻又難以分辨現實與夢境、不知何者才是真我的故事；那麼，我們從符號具表面進入到符號義的層面，看到內容面上，它是以蝴蝶、莊周這兩個角色在現實與夢境的雙重對立中，主客之間的混淆來敘事，是以寓言的方式來隱喻說理，這是它內容的形式；所引申之理，則屬內容面的內質，便是一種物我相忘、天地合一的哲學觀。

表 7.2 莊周夢蝶的符號意陳作用雙重內在分析

符號組成	形式	內質
表達面	以文言述說故事	蝴蝶、莊周，一個現實與夢難分得故事
內容面	寓言敘事隱喻說理	齊物之論

表 7.3 eye-bee-M 海報的符號意陳作用雙重內在分析

符號組成	形式	內質
表達面	圖文並陳的圖示(icon)形式	企業名稱與圖案象徵
內容面	以諧音雙關、進行圖文象徵的闡釋	激勵靈感(inspiration)

這則故事所說之理，顯然經過了一道道的符號深掘，才能逐漸透顯出來。我們如果在表達面的內質上只是將目光置於文字的修飾，或許看到了它用來做為敘事的語彙名相之美，編造的意境之趣，卻可能就失掉了它背後想要訴說之理，當然，也削減了這作品的意蘊。

如果說視覺作品呢？

eye-bee-M 海報顯然是個非常視覺性的作品：繽紛的色彩配置在簡單的幾何形式上，雖然只是安安靜靜的三個元素——兩個肖像符號（眼睛與蜜蜂）與一個象徵記號（M）[6]並置在一起，但卻會讓眼睛很忙碌。它透露的意涵絕非僅止於此。三個符號不論視覺形式你以何種類型來看待，都有所象徵，先是字母，i-b-M，後是企業 IBM，再來呢？又回歸形式 eye-bee-M：以圖文並存的 icon 圖示，做為表達面的形式；這樣的表達是為了在閱讀與發音上連結到企業的名稱，傳達的是企業的聯想，而非產品的銷售，這是表達面的內質；在內容面向上，Paul Rand 以諧音雙關的趣味性形式，讓圖像與字母產生象徵的聯想，銜接企業名稱與視覺想像；內容面的內質，則是綜合了 IBM 這個電腦品牌的概念與設計者 Paul Rand 的慣用的童趣性手法理念，以最簡單的形式激發出無限靈感的意念，這個內涵，也是一個表達面與內容面在形式與內質交互作用的結果，並不直接道來，卻是隱藏在簡單的形式中（表 7.3）。當然，經過分析，這個形式絕不簡單，顯然，你感受到了比你看到的還多得多，這便是意蘊的功能。

不過，形式與內容的雙重結構並不能完整交代意蘊的所在，它頂多只是告訴你作品內外在的關係，至於這些關係項如何在閱聽人的閱讀次第中發生作用，則須進一步看看意陳作用的三個層次：真實系統、直接意指與含蓄意指（圖

6　可參看 https://www.paulrand.design/work/IBM.html。

**符號懷疑，
我背叛了自己**

眼看他跑了，腦子會出現他跑了的符號，可能是經驗影像的再現，也可能是內在語言的提示。這是意陳作用將它指涉的真實系統，轉化為符號；但不會就此停歇，它翻越真實系統，進入直接意指系統之後，還會越入含蓄意指，懷疑：他背叛自己了嗎？這其中的轉折，藏有味道。

3. 含蓄意指 (隱含義)	Sr：修辭		Sd：意識形態
2. 直接意指 (明示義)	Sr	Sd	
1. 真實系統 (客體世界)		SrSd	

圖 7.1 巴特意陳作用的三個層次

7.1）[7]。這樣一來，就讓意陳作用的雙重結構與三個層次分別成為意蘊作用結構的橫軸與縱軸（圖 7.2）。

真實系統、直接意指（明示義）與含蓄意指（隱含義）這三個層次無論哪一層，都是符號具與符號義之間的意陳作用產生的連結關係，只是，不同的層次涉及不同的「事實」。而且，每一個在上的層次，都是基於下頭的層次發展出來的，若無下方層次，是無從生出上一層的意陳作用的。真實系統屬於表面的「事實」，即是以符號義為符號具做表面的說明，並指向真實的世界；直接意指，則是由上一層「表面的事實」所理解出的內在事實，是我們通常在語言中使用的表面含義；含蓄意指則是在真實系統與直接意指之外，更深層次的意義，具有隱含的性質。總之，真實系統是基本的、客觀的層次，直接意指是表面的明確含義，而含蓄意指是更深層次的隱含意義。

含蓄意指是在上一層表面含義的事實上，所看到的表面（形式面向）與內在（內容面向）特質，巴特認為「修辭」就屬這個形式表象的特質，「意識形態」則屬內在面向的特質[8]。「修辭」，對設計而言，便是各種以形式來強化內容傳

7 本書在第6章89頁同一圖示中，第三層的 Sd 註記的是「設計感」，與此圖的「意識形態」並不衝突。這個位置，適用兩者。

8 參閱巴特《寫作的零度—結構主義文學理論文選》中的符號學原理 197 頁。

達的設計手法，在 eye-bee-M 作品中，Paul Rand 在內容面的形式所使用的「雙關」手法，即屬之。「意識形態」，則與傳播的理念及設計哲理關係密切。

意蘊所從何來？

因此，總的來說，意蘊到底從何而來？

一以載道（說理），二從味道（韻味）。

光是說理，或許義理至深，但那也可能僅是作者一面的哲理，若無讀者喜於感受的味道，食之無味，則理何用哉？！而無論載道或味道，都涉及「所說之理」與「說理的方式」，自然也與上述的修辭及意識形態脫不了干係。但如果要進一步探討，這個「說理的方式」在載道與味道兩個層面又有所分別。修辭旨在創造設計作品的特別味道，但非修辭性的問題解決手法卻也是載道所必要的手段。也就是說，不論設計者是否採用何種獨特的修辭技巧，這個載道說理的部份還是需要藉由一個方法來達成，因此，可以說，設計「說理的方式」其實也就是「解決問題的方式」，而使用何種修辭手法則屬於其中的一項手段。至於所說之理，除了設計人基於自身的目的所作的創作之外，理應是為傳播主所作的發聲，因此，要怎麼說傳播主希望傳達的這個道理，是設計者面對傳播主與目標對象的需求所做的策略性安排，是銜接需求與目的雙方的關係；當然，設計者本身獨有的問題解決手法（風格與潛藏的意識形態）[9]也會揉合在裡頭，讓這個「所說之理」與「說理的方式」合作無間。

9 我們將在本書第 12 章風格與第 13 章意識形態的篇章裡進一步探討。

意蘊來自設計的載道與味道，是符號形式與內容的一次完美的越軌。

設計的意蘊
內容＋形式，一次完美的越軌行為

Paul Rand 認為，平面設計是一門關乎形式的藝術，不過，他又強調，形式與內容是不可分的[10]。這表示，雖然設計人操作的是形式，但是從符號的二元內在本質來看，不管是表達面或內容面、符號具或是符號義，都是不可分的。Paul Rand 之所以說平面設計是一門關乎形式的藝術，其實是指出了平面設計做為一門有著明顯目的性的傳播專業，從閱聽人的角度而言，形式是他們藉以理解內容的入手處，因此，設計師一切的努力將藉由符號的形式來呈現。他說明的是這樣一門專業的特性；他又補充了形式與內容是不可分之說，則是去強調這一門專業其實它的符號內在遠比看到的更多。有效的設計的形式不只是純然的形式，他還要有發人深省的內涵，當兩者統一了，便具足了意蘊。所以，意蘊可以說是符號具與符號義、內容與形式一次完美的越軌行為。說是越軌，是因為它翻了兩次牆，從翻越真實系統，進入直接意指系統之後，還不甘心地越入含蓄意指。

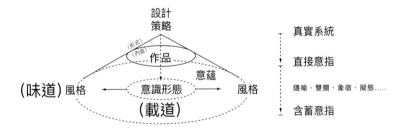

圖 7.2 設計意蘊的橫軸與縱深結構

10 參閱 Paul Rand, a designer's art, New Haven : Yale University Press, 2000.

**意蘊的縱深，
取決於心思的份
量**

意蘊平淺的作品，閱聽人的目光焦點多半集中在外在的風格，作品
內在的想像空間侷促；意蘊深遠者，則內容往往超越形式，圍出的
空間愈大，想像的空間也愈豐富。

設計作品的意蘊縱深

每一件設計作品，都有一個針對設計問題所擬定的解決策略，這是設計人準備「說理的方式」。這個設計策略是針對業主、目標閱聽人與設計者個人三方的特定現況與需求而生。設計策略必然吸納了業主與設計者的某些意識形態，這是對於設計問題所採行的特定態度，它在作品中主宰著內在理念的傳達；同樣地，不論是業主或設計者，內在意識形態的外化，多半會形成特定的風格（品牌的風格或設計師的風格），因此，以設計策略為主導的作品表現必然呈現一個縱深，在這個縱深裡（圖 7.2），你可以看到設計策略如何在符號上逐漸開展。在符號具與符號義、形式與內容交互的意陳作用中，符號如何從內在的意識形態過渡到外在的風格，而在這個形式與內容一同主導的過渡平面裡，從設計的基本需求衍生出的問題（設計主題）定義、表現，到意識形態與風格的顯露，便是意蘊由來的縱深。這個縱深也呼應了符號的意陳作用如何在真實系統的基礎上展現直接意指與表達含蓄意指。意蘊的表達，決定了縱深的深淺，愈是深長，意蘊愈是繚繞。意蘊平淺者，閱聽人的目光焦點多半集中在外在的風格，作品內在的想像空間侷促（圖 7.3）；意蘊深遠者，則形式與內容圍出的空間愈大，想像空間也愈豐富（圖 7.4），即使事實上兩者的風格同樣明顯（如圖 7.3 及 7.4 風格的圓周等寬）。

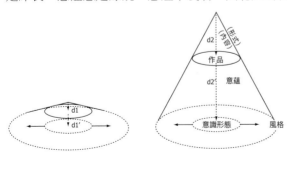

圖 7.3 意蘊平淺型　　　圖 7.4 意蘊深遠型

這樣看來，意蘊的深淺，與作品想像繚繞的空間成正比。而這個空間又可以分為兩層來看待：當設計策略所主導的設計創作，若兩者的意圖愈直接、貼近（d1），則導出的第二層意蘊深度便會跟著較淺（d1'）；同理，當設計者拉大作品表現的直接性時（第一層關係，d2），則相對地第二層意蘊空間便會大幅伸張（d2'）。Paul Rand 選擇不直接告訴閱聽人 IBM 是一個什麼樣的企業，而是以既抽象又具象的符號，透過設計修辭技巧攤在版面上讓閱聽人進行解碼遊戲，一旦譯解，便能生出溢於言表的韻味，繚繞不已。

Eye-bee-M 的意涵隱含在深富童趣的簡單形式裡，也搭載在形式之上，讓意涵添加上韻味，成就了作品的意蘊。這樣一種意蘊，在 Paul Rand 的作品裡經常可以見到、讀到。這就好像莊子的哲理，不只是在夢蝶裡才能品到，他的許多寓言，說著不同的故事，卻總也透露相似的意蘊。顯然，意蘊和個人的設計哲理不無關係，作品的意蘊會累聚，化成個人的象徵，自然也展現在風格上。

設計哲理與意識形態

設計者心懷的哲理不必然同於意識形態，但必定不能與意識形態相抵觸，一旦衝突，便會落入倫理的自我掙扎。在 Connecticut's Finest[11] 裡曾經記錄了一段 Paul Rand 與賈伯斯（Steve Jobs）的小插曲：他曾經回絕過賈伯斯的設計請託。1986 年，當離開 Apple 電腦的賈伯斯請他幫忙設計 NeXT 電腦的商標，Paul Rand 認為這跟自己的東家有市場競爭關係，回絕了，最後還是賈伯斯直接打電話給 IBM 的總裁，經過東家首肯，他才應允的。這是 Paul Rand 所秉持的設計倫理，這種倫理觀屬於價值判斷的一環，會形諸意識形態，也可能影響設計的表現。Paul Rand 雖喜愛遊戲於形式之中，卻不會視倫理為兒戲；同樣地，

11 美國康乃狄克州推廣該州文化與經濟產業的出版資訊。

意蘊的深淺，與作品想像繚繞的空間成正比。

他的設計形式所呈現的充滿原創的趣味性，卻也是對形式嚴肅而認真地對待、思考的結果，同屬價值認定的一環。這個價值觀是設計者長久以來，自己的「設計說理的方式」的基石，這個說理的方式成為一種象徵之後，便隱同於他所說之理。於是，當設計者面對業主的需求與意志時，便有意識形態的折衝與設計哲理如何來加以闡述的問題。顯然，電腦網路上的 GPT 生成式 AI 就沒有這款內在了，所以他盡可編造任何的故事，只要你有所要求。

談到這裡，設計哲理可謂設計者如何從設計的角度來看待意識形態之理：如何以個人的設計思惟來與意識形態對話，並從中找到平衡點，或者取得一個不生歧異的大融合。一旦作品裡呈現的說理的方式與意識形態兩相融洽，意蘊也就跟著來了。那麼，如果說意識形態多是屬於設計者歸順業主的價值觀的寫照，意蘊則是讓設計人在這一場自我表現的拉鋸戰之中，扳回一城的籌碼，與自我的救贖。因為這也是設計哲理戰勝意識形態的成果：設計作品透顯的意蘊讓人穿透作品的表象，看到設計者想藉由作品真正道來的用心。怪不得，GPT 生成式 AI 講的故事，總覺得缺少了些什麼？──意蘊。

eye-bee-M 的海報靜靜地守在 iMac 的電腦桌面上，看起來，彷彿 Watson[12] 才打過電話給賈伯斯：「Bee 是無害的，讓它留下來吧！」你看，意蘊雖然挾帶了某一種特定的所指，卻可以超越意識形態。設計作品就是因為這種符號形式與內容的統一、載道與味道的並陳，才讓它能超越意識形態的好惡與時間長短的限制，被保留了下來。還有，意蘊傳達的是想像，不必然關乎真相。

12 Tom Watson, 1914 至 1956 年任 IBM 總裁，1956 年過世時，被稱為當代最偉大的銷售員；Charlie Watson 則是電影「大黃蜂」劇中女主的名字。

**隱喻符號的意義，
至少有兩層**

隱喻，需要透過相似性進行聯想，亦即，至少要有兩個性質相近的符號在發生聯想，不管是外觀相似或關係相似；而且，此一聯想是超越明示義的層次，屬第二層的引申義。因此，小鬍子是加上刀子或帽子，會迥然不同。

隱喻
符號有話總不直說

和約翰‧哈特菲爾德[1] 關係最密切的朋友，大概就屬希特勒了。光手邊，這位獨裁者的肖像就五花八門、密密縫縫地堆擠在工作檯邊，大部分都是納粹刊物上出現過的。

哈特菲爾德挑選了一張希特勒面露和煦笑容的宣傳照，沿著梳整服貼的髮式、耳廓、頸部，一路到下顎，裁剪下來，沾上膠水，接在一個胸前工作圍裙染著血漬、雙手磨刀霍霍的高大身軀上。

沒有 photoshop 這種電腦軟體的強大功能，哈特菲爾德的影像蒙太奇作品反而展現了銳利的光芒，恍如影像中希特勒手持的兩把廚刀。

在希特勒這位大廚身前的，是一隻背對著他的白色公雞。哈特菲爾德找來一頂像是怪異的鋼盔又似黑色的頭罩，摜在雞冠上，讓牠警覺的身子挺立著，但渾然不知背後有大廚的存在。

哈特菲爾德又從報紙堆中找到另一張新聞照，一位身著裁剪講究的黑色西服、胸前口袋還露出三角形白色絲帕的大人物。哈特菲爾德將他安排在畫面的左手處，明顯位於希特勒這位大廚的眼神下方。他是法國的外交部長，從畫面的左側進入，只出現半邊的身軀，但是一雙關愛的眼神，側臉頷首，正好完整地進入畫面，對著公雞，有安撫的意味。

臨了，哈特菲爾德不忘把一個萬字形的圖案烙印在廚師握著刀的左手背上。

時間是 1939 年。

1 John Heartfield (1891-1968)，德國設計與藝術家，擅長影像蒙太奇的創作手法，不餘遺力地以作品撻伐希特勒以及他的納粹同路人。1933 年希特勒取得政權後離開德國，流亡海外。

法國人和德國人都見得到這幅作品，下方伴隨著一句文案，是畫面裡的外交部長說的：「別怕，希特勒是吃素的 。」

. .

亞里士多德在他的《修辭學》裡，曾經有所謂隱喻天才論，認為隱喻是具備語言天份者的表達技巧，不是一般凡夫俗子可以操作的。卡西勒在《語言與神話》中，則徹底認為隱喻是語言自然的成份，也是所有人語言行為的一環，不再為某人所專擅。[2] 事實上，隱喻的使用出現在我們每日的生活作息之中，當我們大清早不情願地起床，站在浴室的化妝鏡之前面對睡眠不足的自己，頂著兩圈「貓熊眼」，或稱「黑輪」，看，隱喻；踏出門，迎面是好「毒」的太陽；下了班，又得擠「沙丁魚」；不禁慨嘆：「人生真『是』一場悲劇」。哪一項不是隱喻？

設計作品如不操作隱喻，多半索然無味。就像「人生就『只是』人生」，沒有喜劇的欣然，也沒有悲劇的愴然。藉由隱喻的運用，設計師選擇另類的符號具來表達符號義，就如同我們選擇貓熊或黑輪來取代黑眼圈（符號具），表示睡眠不足（符號義）。所以，隱喻在約翰‧哈特菲爾德的手中，成了對抗希特勒的利器，他不直言納粹之非，而是以拐彎抹角的方式來諷刺，反而更發人深省。你看，二戰時期對納粹的指摘有多少？！哈特菲爾德的系列隱喻影像卻能一直鮮明地被流傳下來。

2 恩斯特 ‧卡西勒著，于曉等譯 ，1980，語言與神話，台北：桂冠出版，pp72。

隱喻是創作者左腦和右腦的溝通，既需要理性，又充滿感性。

隱喻是含蓄意旨的發揮

隱喻是含蓄意旨的發揮，也是設計人意在言外的表現。一項訊息如果太直接，就如同告示一樣缺乏感情，繼而無趣；閱讀者很容易略過，或者即使閱讀，也不易留下深刻印象。於是，隱喻的運用，是在誘惑閱聽人的想像，挑起個人的認知經驗，利用這種經驗上的感動，來進行深一層的溝通。

「語言和神話的理智連結點是隱喻」[3]，語言是理性結構的工具，神話則是想像的產物，在隱喻處找到了交會。隱喻不只是一種語言現象，也是一種思惟現象，它是創作者左腦和右腦的溝通，既需要理性，又充滿感性。視覺符號的選擇需要以理性來搜尋閱讀者可能理解的符碼，以創意聯想從中挑撿出與主題相關但又不直接的符號，含蓄地指出本意。於是，在閱讀者的腦中，透過符號在明示義與隱含義兩者溝壑之間的跳躍，撐開想像的大傘，安然降落在認知的平台上。

隱喻算是人類古老的智慧之一了，亞里士多德深感它當中的奧妙，原想據為天才所有，卻忽略了它其實是一種古老的溝通工具，古時臣子便常用隱喻的故事對皇帝鑒言，聖經、佛經也處處是隱喻的說法。自文化與生活經驗取材的視覺設計師當然也不會放過這種手法，善用隱喻還可以協助設計師建立個人的獨特味。哈特菲爾德便是藉由隱喻手法來發人深省，建立起個人強烈的表達風格，藉著符號的重組，讓閱讀者的想像飛越經驗的意料之外。若是組合多重的隱喻，那麼，解開作品中重重隱喻的環節，更是一種帶有解題趣味性的閱聽經驗了。

3 卡西勒，語言與神話，頁72。

我們或許相似，但結果不同

隱喻的相似性聯想類型眾多，不必獨沽一味。問號與雙腳、驚嘆號與手臂，屬外觀相似；小鬍子，有象徵關係的相似；即將耗盡的電池與獨裁者的終亡，則屬類比關係相似的聯想；兩個角色透過對比，可以引發結構關係的相似性聯想。

隱喻的符號條件

隱喻做為符號具與符號義之間意陳作用的操作，仰賴兩個基本條件：相似性和聯想。前者是一種客觀的條件，後者則為主觀，[4] 並且在精彩的作品中獲得完美的統一。

1. 符號相似性

最容易理解的，是從符號具的相似性來看，就像黑眼圈與貓熊眼的相似，是符號具：a. 黑色的，b. 眼圈。但是，如果要細究所謂的相似性，就不再局限於形式面而已了，符號的內外在面向都能促成聯想上的相似性，只不過，要讓閱聽人能看得懂這些相似性，就必須看他們是否具備了理解隱喻喻體與喻依[5]的客觀知識，腦子裡都認得這兩者以及他們的相關意涵，才能進行聯想，所以說相似性是一種客觀條件。

2. 符號聯想

如果符號具與符號義是無法分割的一張紙的兩面，那麼，從某一張紙，想到另外一張紙，便是聯想。隱喻聯想的憑藉，則是上述的相似性。從人的一雙眼睛到貓熊的一張臉，符號的相似性讓人們的想像跨越了人與獸之間的鴻溝。蒙太奇的手法之所以能夠奏效、被理解，便是聯想使然；相似性則是設計師為人們的想像畫出一個限制性的範疇來，利用符號的這些相似特性，才足以創作出具

4 丁建新、廖益清，1996，隱喻所指的符號學研究，集美航海學院學報第 15 卷，pp.61。

5 在修辭學中，喻體是指所要說明的事物主體，喻依是指用來比方說明此一主體（喻體）的另一事物。例如「你就是月亮」，你是喻體，月亮是喻依。若用公式來表示：喻依→喻體。在視覺隱喻中，則通常則只出現喻依（月亮），看到了月亮，就想到你。

備溝通效果的隱喻來，否則徒然會讓閱聽人們迷失在無限想像的空間裡。

隱喻的符號公式

隱喻的相似性與聯想之所以能夠作用，在符號學中，發生的基礎是符號的任意性與等價性。由於符號與它代表的意義並沒有絕對的關係，才讓閱聽人有想像的空間；由於符號的多義與歧義特性，才讓相似性可以遊走在符號具、符號義與符號的功能屬性之間。不說一個符號可以有多重意義，一個符號還可以有多重性質：例如三角形，做為一個抽象的記號（symbol），它還可以是一個警告的指標（index），看起來，還像一座山，具備肖像（icon）的性質。就由於這些開放的特性，讓設計人有了操作的空間。基於這樣的任意性，讓一個符號在意義的產製上，可以在本來的意義之外，延伸出另一重意義來，也就是說，如果以公式來表現隱喻，它是站在第一層意陳作用的基礎上，所行使的第二層意陳作用：

（符號具→符號義）→符號義 [6]

亦即，所有的隱喻，仍須透過表面的符號具與理解它所代表的符號義，才能進行相似性的聯想，形成新的符號義（喻體），而相似性聯想的行使，則如前述，可以仰賴符號具，也可以仰賴符號義、或兩者。

隱喻的設計操作類型

隱喻常見的符號操作手法，有外觀相似、關係相似與機能相似等，其中關係相

6 同於第 6 章的 (Sr → Sd) → Sd 這是針對其意義表達的路徑而言。若是要針對修辭格做公式化表達，則是 Sr → (Sr → Sd)，此路徑可以示意修辭格係一種符號具的操作形式。

隱喻是相似性與聯想的共同作用，在符號學中發生的基礎是符號的任意性與等價性。

似的操作又可以有幾種不同，如下：

1. 外觀相似

表現雙關的隱喻手法，多是藉由外觀相似來呈現視覺修辭的效果。除卻色彩符號具、造型符號具之外，材料質感符號具的相似性也屬之。設計人以不同的筆觸來繪製字形或圖形，便帶有質感符號具的相似性隱喻：引用水墨書法筆觸的圖案，讓人有東方的文化感受；以蠟筆繪就的圖案，讓人聯想到童稚塗鴉的天真；同樣地，上個世紀 80 年代迷幻風格的表現，讓扭曲的文字同時在質感、色彩與造型符號具上，讓人聯想到印度神祕宗教與嗑藥暝眩的心理狀態。

2. 關係相似

關係指的是符號彼此之間性質上的相關性。這種相關性多指向符號義，有時也指向符號具，又包括 a. 象徵關係、b. 類比關係和 c. 結構關係等。其中，象徵關係與類比關係較屬於符號義的相似性關係，結構關係則綜合了符號具與符號義的相似性關係。

2.1 象徵關係

是象徵符號的再運用，將原本具備象徵意義的符號具，與另一符號義並置，同時讓兩者形成相似關係，或合成兩者的關係，藉前者的象徵來隱喻後者。例如哈特菲爾德將萬字標誌烙印在屠夫的手背上，是藉由象徵符號的運用，來隱喻納粹之手，也是屠夫之手。設計的獨特手法往往可以創造出特定的作品風格，形成此類設計上的象徵，因此，設計手法，也可以做為象徵符號，透過這層關

**隱喻，將符號
的意義逼到絕
境**

設計，往往需要以絕對的手段來對待符號，若只是延續使用符號表
面的意義，只會形成八股的文告。透過隱喻操作，設計將符號義遠
遠地推離符號具的表面，在意義即將崩潰渙散的邊緣，找到一個聯
想的意義，來承繼創造想象的使命。

係的聯想形成隱喻。例如國際知名伏特加品牌 Absolute 的平面廣告素來以它有個性的瓶身做隱喻式的表現，瓶身一下子可以化成洛杉磯的泳池、畫成邁阿密的公寓，一下子又可以化身成台灣醒獅的舌頭，這個隱喻性的表現手法，由於持續性的應用，已然成為一種酒品廣告的象徵。2004 年羅馬尼亞首都交通警局推出了一則平面廣告，很巧妙地在一張車禍現場的照片上，以白線在地上畫出這支瓶身，下方同一式標題 "ABSOLUTE STUPIDITY.[7]"，形成一種象徵關係的相似性聯想。

2.2 類比關係

這裡的類比關係指的是，一種經過比較後呈現類型或概念上相似的關係。 學者 Barker 就視隱喻為以一組符號類比另一組事物、行為或關係的概念，這一種符號在相應的脈絡中與原概念具有相似的性質[8]。哈特菲爾德的作品裡，希特勒與屠夫之間的關係，透過動刀可以宰殺生命這樣的行徑（符號義），進行相似性的類比，形成隱喻，以相似的概念來讓閱聽人進行聯想，劃歸同一類型。

3.2 結構關係

結構關係著眼的是不同類屬的符號之間呈現的結構性，當眼前的這種結構性與閱聽人的知識中存在的某些結構具備相似性時，就會呈現隱喻的義涵來。結構雖然也算是一種形式，但與它所代表的關係義涵無法分割，所以才說這種關係綜合了符號具與符號義的相似性關係。夾在「磨刀霍霍的希特勒」與「甜言勸慰的法國外長」之間的「戴著頭盔的公雞」（希特勒＋外長→公雞），是待

7　意即飲酒駕車肇事，絕對是蠢事。該廣告的象徵關係表現概念可參考本書第 130 頁插圖。
8　Barker, Philip (1985). Using Metaphors in Psychotherapy. New York: Brunner / Mazel Publishers.

宰的法國士兵的隱喻，這層隱喻透過三者的結構關係「嗜血屠夫＋政客→犧牲品」被確定下來，構成一個可以做相似類比的結構關係隱喻。

3. 機能相似

這是從使用的功能上來看待相似性，具備同樣的功能者，可以用來做相似性的聯想。色盲檢查表是一種用來測試人們對哪一種顏色有色盲障礙與否的圖案工具，通常以大小不同的圓點集合在一起，裡頭部份的點是以相同的色彩來表現，並連接成數字以供辨識；這樣的形式，如果被設計師拿來運用在作品的表現中，雖然形式（外觀）能讓人聯想到色盲檢查表，但隱喻的發生，卻是從它的機能上的相似性聯想而來，讓閱聽人生出一種努力掙脫曖昧難辨之局的聯想。如果回來看哈特菲爾德為什麼會拿公雞來隱喻士兵呢？同樣是機能相似的聯想，因為都屬於為人所用卻任人宰割的角色。

隱喻的進階操作
多重隱喻與諷喻

多重隱喻的設計創作不同於單層隱喻的操作。單層隱喻只要就單一符號的相似性進行聯想上的探索，成則隱喻，不成呢？就只是看到的那個符號。到了多個符號聯想出現在一起時，就得考慮到個別隱喻與這幾個不同隱喻並置的結構關係了。也就是說，這裡至少包括兩層：各個不同的隱喻符號可以發揮敘事的功能，創造結構性關係的聯想；以及，一個符號在第一層隱喻之後，可以就周邊的隱喻為語境，做符號第二層的聯想；然後是，前述二者在結構上相遇，形成一個整體的多重結構，成為完整的隱喻概念。圖 8.1 所示，是以本文哈特菲爾

圖 8.1 多重隱喻的結構與哈特菲爾德作品分析

德的作品為例。如前述,這件作品幾乎集合了各種相似性關係的聯想,除了單一符號進行的隱喻之外,結構性關係的聯想也確立了各符號的隱喻概念,而不同喻體(如希特勒、政客)所呈現的喻依(如嗜血屠夫、政客)的關係,也會形成另一重隱喻的喻依(如政客的一副嘴臉)。而這一層隱喻,與原先第一層結構關係的隱喻,仍會交織演繹。這一重結構關係,同樣可以形成另一重隱喻。簡單來說,它可以是這兩層結構關係的結構相似性聯想(也是結構關係形成的相似性聯想),如圖所註記的「無知助長野心,讓他們成為同路人」;從複雜面來說,其實這裡的每一個單層隱喻,都是(符號具→符號義)→符號義的結構,而這個結構本身就是一種雙層的結構,因此,喻體與喻依在後幾重結構關係中都可以行使喻依的作用,成為相似性聯想的符號,於是,這個多重結構其實是整個相似性關係聯想的集合,及其聯想。

**人生是一場隱喻
的佈局？**

人生是一盤棋局（正是隱喻），你扮演什麼符號，最終會有幾種結
局，一開始就沒有多少選擇。不過，我們還是拼命地為每一步創造
影響力，試圖決定自己的意義。符號，常常耽溺、迷失於意義的大
海中，自己眼中只有如日中天的自己，在別人眼中，卻往往是十足
的諷喻。原來，我們一直忽略了，下棋的未必是自己，就像意義的
決定權，並不在符號。

而設計在多重隱喻這裡則必須扮演類似導聆人的角色，在作品中巧妙地安排符號的關係，建立起一個敘事的結構，讓喻體與喻依適時地呈現，並彼此扣緊，這樣才能讓蒙太奇在開放的架構中劃出一圈解讀的範疇，一方面讓想像馳騁，一方面又能理解成章。如果你還希望能夠進一步創造醒世的笑果，還可以在敘事結構的安排中，故做矛盾，你看：

「別怕，希特勒是吃素的。」

吃素本是隱喻不殺生，但透過磨刀霍霍的希特勒這樣一個隱喻專事殺人的符號的對照，就成了衝突式的表現，利用兩者矛盾的符號，隱喻「相反」的事實，外長不是無知就是說謊的政客，形成一個複合式的隱喻結構，透過隱喻與隱喻的矛盾聯想，形成諷喻。

**我一眼就認出
你！**

象徵是隱喻的重複操作。雖然同屬符號意陳作用的延伸意義，也具備相似性聯想的特性，但是，象徵屬於一種直接的聯想。當羽毛插在某人的頭上時，我們可以直接做出印第安人的聯想，不需其它輔助聯想的參數，這是因為羽毛與印地安人之間的關係，在影像傳播的不斷曝光下已深入記憶，相互聯結，形成象徵。

象徵

約定俗成的隱喻符號

- -

瓦青卡薩帕（Wahchinksapa，智慧的意思）把牛皮的四個角繃在手腕粗的樹枝架上，這讓他坐下來時，正好讓筆落到今年的位置上。在這張足有一人高的小牛皮上，畫著一個個上了染料的小圖像，每個圖像約有掌心般大小，從正中央開始，一個圖像接著下一個相等大小的圖像，呈渦形一圈圈地沿著順時鐘的方向排列出來，現在都已經到了第三圈的盡頭。

一個小娃靠近身來，瓦青沒有停下畫筆，一邊專注地為今年的圖案上色，一邊不回頭地問道：

「沛塔知道自己是哪一年出生的嗎？」

沛塔把手指指向第三圈裡的一個符號，那裡繪著一隻爪子由一個黑色方塊延伸向下。

「嗯，沒錯，正是火雞腳酋長（Turkey Leg）死去的那一年。」瓦青欣慰地說。

在火雞爪圖案的前面，是另一個用線條勾勒出的四個並排的簡易人形，每張臉都配置著三個空洞的小圈，便是眼和口了，看在眼裡森森然。

「你出生的前一年，好多的嬰兒和小孩都感染了不知名的疾病死了。」他接著說：「當時你母親肚子裡懷著你，我們沒有一刻不感到恐懼。還好火雞腳帶著我們渡過了那個可怖的冬天。火雞腳是一個偉大的勇者，我們也希望你跟他有一樣堅強的力量，我們要你順順利利地長大成為一位蘇族的勇士，所以在你出生的時候，我們將你取名為沛塔（Paytah），像火一樣的勇猛。」這就好比瓦青的父母將自己命名為智慧的意思一樣吧，註定要讓自己成為這孤獨犬

(Lone Dog) 部落的歷史記錄者，每年負責為族裡的冬誌（winter count）[1] 做記錄，一代接著一代傳遞下去。

他總算完成了今年這個冬天的圖案，那是一棟有黑色窗戶和煙囪的瓦房，象徵第一次有蘇族的小孩上學了。儘管只是教會學校，但也已經是不同於以往白人總統傑克森一心只想將印第安人驅逐得遠遠地。既然各部族的代表選出這樣一件事，做為今年最重要的紀事，我的孩子，這未嘗不是一件好事吧！瓦青一邊收拾顏料，一邊想。

只是他沒料到，有了學校，他這以圖示來紀事的絕活卻即將終結。

與 sign 糾纏不清的 symbol

在一般的認識中，sign 與 symbol 都稱做「符號」，原本在外語中就偶被借用或誤用，到了漢文裡，再加上個「象徵」之名來攪局，就更容易混淆了。

一般人多會把符號跟具體可見的、精簡的記號聯想在一起，於是認為所謂符號，就是商標之類或如標點、特殊記號……之屬，因此，它成了簡化或抽象化的一種表徵或客體形式，與圖像形成相對的概念（某些學者會說圖像是具象的，符號多是抽象的……云云）。不過，從符號學的角度，這種看法，大概比較接近 symbol 象徵符號這一概念吧？！你看到了，我在這「象徵」後頭加上了「符號」兩字，夠投機吧，好像，這樣一來，就不容易有人找碴了。實則，

1 美洲蘇族印第安人特有記錄歷史的方式，參見 Cheney, Roberta Carkeek, 1979, The Big Missouri Winter Count, CA: Naturegraph Publishers.

象徵可以說是符號的一個類型。這種說法顯然是來自皮爾斯針對符號與其對象之間的關係所作的性質分類[2]，不過，相對於 icon 與 index，他說的 symbol，又衍生出另一場戰局，有人稱之為象徵性符號，也有人稱之為記號類符號[3]。明明在字典裡 symbol 這字最常見的譯詞便是象徵，為什麼又跑出個記號來呢？原來象徵這個概念，在人類文化中扮演了甚為多才多藝的角色。在文學中，有隱喻與象徵是否皆為修辭格之爭，在藝術表現也有象徵主義的思潮在比試，在符號學中，象徵則是巴特在隱含義、迷思之外，另一個同一層次的意義作用類型。既是作用的類型，他就超越單純只是一個客體性質的類項，如同印地安蘇族人把沛塔（Paytah）聯想為火，這種聯想，是所謂象徵的作用類型，他與我們把「福」視為「蝙蝠」這種諧音的聯想有性質上的差異；而，沛塔這個符號，若是畫出可以辨識的樣子來的，它被皮爾斯歸類為 icon，若是以文字寫成，那很可能就屬於 symbol，不過，印第安人並無文字，因此，在他們的歷史文本—冬誌（winter count）裡，便以 icon 來取代文字，形成象徵。但這都屬於分類上客體性質的類項，無論他是屬於 icon 或 symbol，同樣都可以行使如上象徵的作用，於是這象徵來、符號去，就開始把人的腦汁攪拌在一起了。所以把客體性質的類項稱呼做記號，而非象徵，在這裡似乎可以暫時不讓腦汁混了。

從符號的通性來看，所有的符號都具備象徵的本質，因為我們都不是拿「原本」的東西來表達它[4]，是透過約定俗成的過程才形成符號具與符號義之間的連結關係。所以說所有的符號在廣義面，都是一種象徵記號。唯獨，從狹義面的意陳作用的類型來看，象徵的內涵就不能無限上綱了，否則便會失去它做獨特地

2 見本書第 4 章，頁 60。
3 見 Fiske，《傳播符號學理論》，頁 123。
4 你看到一隻狗，說：「有狗！」，這時你已經是拿語言符號來表達了。

ABSOLUTE METAPHER.

絕對不只是隱喻 象徵不只是象徵，他還可以做為隱喻的喻依符號。Absolute 的標題格式與躺在地上的瓶身已成為酒的象徵（原本是 Absolute 這個品牌的象徵），不過，這不是賣酒，因為現場事故的白色線條圍出的符號，讓上述的喻依所欲隱喻的喻體成為酒駕肇事。

操作表現的功能。那麼，究竟象徵怎麼來定義呢？

象徵的定義與特性

象徵，在過去是指將一個如錢幣或木板的物件一分為二，由兩方各自持有，以做為彼此信物的意思。在漢語體系中，「象」指形象，「徵」指徵兆，引申為意義；意即，象徵是以具體的形象來展示某種抽象的特殊意義。[5] 然而，隱喻不也是如此？都屬於言外之意，也就是表層意義之外的衍生義，那麼，兩者究竟有何不同呢？

隱喻，通常依附於文本，當作者以具體的符號來指涉它義的時候，這個它義多半在文本結構中可以找到相關聯想的線索。但是，象徵所指涉的它義，卻不必隨文本的不同而改變，它是經由社會約定俗成的共識性產物，所以我們幾乎可以不經思索地直接指出象徵的意義來。可以說，象徵是一種重複操作的隱喻，也是隱喻重複操作的結果。

我們使用象徵，通常是用小事物來暗示、代表一個遠遠超出其自身涵義的大事物，這大事物可以是具象的，更常是抽象的人類情感或觀念。而且，象徵還是小事物與大事物的統一，是具體物象與抽象情象的統一[6]。哲學家 Camus 就認為，一個象徵的產生來自於兩個平面，一個是感覺的世界，一個是觀念的世界。因此，象徵就是以具體來表達抽象，具體與抽象是一個統一體，兩者互為前提[7]。這種小與大、具體與抽象的統一，近似符號學者所認為的，所有的意義可分為表達面與內容面，面對任何符號或訊息，這兩者必然同時出現在人們

5　郭迺亮與孫爾珠，1997，象徵與比喻的關係、區別及運用，南京經濟區域廣播電視大學學報。

6　見嚴雲受與劉鋒杰，《文學象徵論》，頁3。

7　見杜文娟，《詮釋象徵—別雷象徵藝術論》，頁13。

心理。不同的是，從一般的意義傳達要進入到「象徵」，必須藉由兩個平面遠離、但是牢固的關係的結合，非一方單獨存在能成立，因此解讀象徵時，只有在這種對立概念統一時，方能完成識讀。也因此，以物來象徵物必然也會涵蓋其背後抽象概念之意。而一組完整的象徵結構也必然同時包含象徵物與被象徵物及其概念。

關於象徵所憑藉的兩個遠離、但是穩固結合的對立平面，顯然超越了一般言語的表達，涉入意圖性或所謂藝術性的操作。姚一葦認為，象徵的意義的宣洩，表現於它的抽象世界與真實世界之間的對比和比例關係；當藝術品越接近真實，它的象徵性便越稀薄[8]。象徵的意念之間，必須保持適當的距離，以免因太近而無趣，太遠而失義[9]。但是，象徵的世界是一個主觀的世界、想像的世界，與真實的世界形成一種對立的比例關係，真實的比例愈大，象徵的可能性就愈小。[10] 因此，象徵要能成功，端視在此一小事物、具體物象上選用得當、描繪合度，本身吸引人，才能引發人們去思索它所代表、暗示的另一物或另一觀念。

這種特質，自然讓象徵與藝術或創意有了近親般的關係。Cassirer 認為「美實質上而且也必然是象徵，因為……它的內在是分裂的；因為它在任何時候、任何地方都既是統一的、又是具有兩極意義的。」[11]Cassirer 認為藝術是一種符號創造的活動，實則就是一種象徵創造的活動。象徵的作用可以同時讓藝術表現別具其它的功能，例如教化醒世的作用，也可能讓嚴肅的主題產生美的愉悅。

8　見姚一葦，《藝術的奧秘》，頁 154
9　見楊鴻銘，〈象徵與短語的寫法〉，頁 31。
10 徐麗華（1999），〈論象徵與寄託〉，浙江師大學報，社會科學版，第六期。
11 見 Cassirer，《象徵問題及其在哲學體系中的地位》，頁 736-737。

象徵的內在具有以大喻
小、以具體喻抽象、對
立統一與對比操作的結
構性。

Eliot 在分析但丁的詩時，提出了更富創意的觀點，他認為但丁的詩是以象徵寓意的，並將此種寓意方式稱為「視覺的想像」（visual imagination），他是可以感覺的，外在、內在均如是。例如，但丁的《神曲》自他走進森林到最後的大光明天的玫瑰，其中每一事物無不是象徵。如他在黑森林中遇到的野獸──一隻花豹、一隻獅子，和一隻母狼，這些動物源於舊約的耶利米書，代表罪惡、羅馬和帝國[12]。攤開美洲印第安人的冬誌，上面的每一個圖案背後都有一個故事的想像，沿著渦形線的排列，又呈現了整個部落的歷史紀事聯想，裡頭有故事不曾間斷地在發展，也有族群的生命慨嘆在吟誦。Wellek 就主張，檢驗一個象徵創造是否成功，是否具備審美價值，不僅要檢視其中是否有小事物與大事物的對應統一，具象與抽象共鳴，更要看此一具象事物是否能延展意蘊，誘發讀者進行超越表面形象意涵的探索[13]。成功的象徵創作可以打開讀者想像的空間，連接上視覺意象的泉源。

可以說，象徵的內在具有以大喻小、以具體喻抽象、對立的統一與對比的操作

表 9.1 象徵的特性

內在結構特性	外在結構特性
象徵是聯想的產物	
1. 以小喻大	1. 隱喻的重複出現
2. 以具體喻抽象	2. 人類自我與社會、文化經驗上的共識
3. 對立概念的統一	3. 人類彼此之間美學與視覺想像的創造與分享
4. 對比的操作	4. 具有連結兩種不同事物的功能

12 見 Douglass, Paul, T. S. Eliot, Dante, and the Idea of Europe, 2011.
13 見 Wellek，《文學理論》，頁 204-205。

為什麼第二層總是無所不在

設計象徵可以分四個層次：記號象徵、母題象徵、意象象徵與原型象徵。母題是指重複出現的主題，像是生活中不可或缺的事物或情意，常常成為符號一再描寫的重點，不管你喜不喜歡。而不管是隱喻還是象徵，也都是在符號意陳作用的第二個層次上作用。

等的結構特性，而這個結構，是靠聯想來進行內在的溝通與外在的聯繫，結合兩種不同的事物，站在人類自我與其社會、文化經驗的共識基礎上，透過美學與視覺想像的創造進行溝通分享，而且，此一溝通須透過重複的進行，才能將個人化的隱喻轉化為大眾化的象徵。（表 9.1）

設計象徵的分類與層次

象徵有如上的特性，似乎隱隱透露了它的內在必然存在著某一特定的結構，促成它的生成與隨後的作用。要談結構，我們若將分類研究的觀點移至設計文本中進行考量[14]，設計象徵可以分為四個層次：

1. 記號的象徵

這裡出現的記號，是呼應皮爾斯的分類，亦即，文本中出現的記號類符號，是我們最常逕自進行聯想的元素，它是整體文本構件的一部份，有時扮演關鍵的角色，和母題呼應，有時它單純只是表達內容裡的枝節，有時可能扮演第三義[15]的角色，有時還不為人所注意。例如瓦青卡薩帕、火雞腳、沛塔這些名字，乃至冬誌這個文件上所有的小圖像，都是記號象徵。

2. 母題的象徵

當記號重複出現時，往往就形成母題。而母題，係指作品中重複出現的主題。

14 見王桂沰，品牌象徵體驗，頁 9-14。
15 巴特 The third meaning （鈍意義），是以符號任意性為基礎，對中心意義的挑戰，談及在影像作品中，總有些符號扮演「離義」的角色，可以豐富整體敘事意義的傳達。

Frye[16] 借用音樂中的 Motif（也就是母題）一字來說明這個層次的象徵，例如華格納音樂的經常是以「藉由真愛而得到救贖」做為母題。母題是一個完整的概念，它有時可以藉記號的單位形式出現，更常常是以集合式的概念、乃至通盤性的整體概念來呈現，在這裡所指的集合式與通盤性，也包含了動作的概念[17]。亦即，母題實則可以表現在許多面向中，包括；局部（甚至單一記號）、整體、結構與動態敘事中。例如冬誌的母題象徵向來就是「一年的大事紀」，不論是單一的記號，或是整體性質，均如是；而沛塔的出生年，並不以西元來紀，而是以哪一個圖像或發生哪一件大事的年度來紀，這便是動態敘事的象徵。

作品的母題象徵也可能符號化，將原本母題的象徵集約至當中構成母題的某一特定記號，令該符號變成象徵的代表(象徵物、喻體)。以當今市場操作為例，市面上的品牌多利用廣告活動不斷地打造價值，久而久之，品牌標誌或色彩便能化身成為集價值於一身的象徵符號。我們在時尚品牌、在村上隆的彩色而卡通的花瓣上，都看到符號化的母題象徵，本質上跟冬誌的 icon（符號化的圖示）無異[18]。

3. 意象的象徵

16 Northrop Frye (1912-1991)，加拿大頗具影響力的文學評論家與學者，主要著作包括 Fearful Symmetry (1947), Anatomy of Criticism(1957), The Educated Imagination (1963), Words with Power (1990) 等。

17 姚一葦將象徵分為「局部的象徵」與「整體的象徵」。局部的象徵只是構成象徵世界的一部分，無法脫離整體而存在，而整體的象徵在自己的世界中構成一個完整的架構，呈現一套完整的意義。所以，結構也能表現為象徵。整體的象徵所構成的象徵世界，是一個「動態」的世界，而這一動態的世界唯有透過其完整的動作才能予以把握。在此，象徵可說是虛擬動作（情節）所指涉的現實意義（代表社會上更大，而廣為人知的寓意）。見姚一葦，《藝術的奧秘》，頁 147-156。

18 它就象徵冬誌，他就象徵部落歷史。

記號、母題與意象象徵都屬「設計象徵」，它們的背後都有原型。

在設計表現中，意象的象徵包含了表現技巧與手法所延伸的象徵。因此，從空間意象的傳達，到表現技法使然的象徵意象均屬之。例如，我們往往以蕭瑟的空間感受來象徵不景氣；以華麗的景緻來象徵高貴奢華，這是空間意象的傳達。而透過影像攝取或敘事的手法，如以仰角拍攝的照片，通常會呈現崇高的意象；以倒敘的手法表現的故事，通常有回憶往事的意象；而在廣告中，不尋常地替換系譜軸元素，通常也會呈現創意的感受。這些都是表現技巧使然的象徵意象。美洲印地安人以繪製肖像性的記號來代表年度大事，對於繪製者也刻意地篩選，維繫圖像語法的同一性，以便後人能理解其構圖語法的規律，針對象徵做出正確的解讀。雖然，一個小小的圖像中，圖案元素的安排通常屬於記號的象徵，但是，透過其內在結構來傳達同一種特定語意的語法、技法，以及它呈現的特有意象，都會彰顯此一紀錄者、乃至此一部族的風格象徵。

4. 原型的象徵

象徵既是引自它義，這第二層意義聯想的取材，必然指向某一特定的源頭，它便是原型。例如，白鯨記可以從《舊約聖經》以來人們關於深海怪獸和龍的想像經驗找到原型 [19]。從原型上來看，象徵的單位不將個別符號視為單一、獨特個體的性質，而是以它隸屬於某一種類為代表性的概念來解讀。以「玫瑰」為例，讀者不會細究這是什麼形狀的、有何具體細節的玫瑰，而只需把握「玫瑰」此一概念，即可延伸出愛情的象徵意義來。而就原型象徵來看，這個愛情，與出現在葉慈的詩、金莎巧克力的廣告影片中的玫瑰無異。原型象徵須從外在來把握，它往往也是用來把握記號、母題與意象象徵的前提。唯獨，記號、母題與意象象徵常是為了因應作品內在結構所需而安排的象徵，我們可以稱之為

19 見 Frye，《批評的剖析》，頁 100-101。

**蘋果的誘惑來
自象徵**

凡象徵，都其來有自，它的源頭，稱為原型象徵。蘋果，如果做為
一個試圖打敗藍色巨人，具有人性化的品牌象徵，源自於伊甸園裡
的禁果，因為夏娃與亞當先後偷嚐了這顆禁果，於是，落入凡間，
人性因而繁衍。

「設計象徵」，它們的背後都有原型，而這些設計象徵，卻也可能透過符號化的方式形成下次被他人引用、聯想的原型。因此，設計象徵是設計者用來創造潛在原型的要素[20]，於是原型的成因必然涵蓋所有設計象徵的成因，再加上時間因素的「重複性」使然。例如，沛塔對於勇猛的理解，要從他父親繪製的冬誌裡的火雞腳酋長，找到理解的原型。對於一般人呢？如果沒有他們相同的參考來源，那可能就要往神話故事裡去找勇者的形象，做為象徵理解的原型。

象徵原型的聯想方式

象徵既然是以具體的事物透過聯想來代表一件更大的事物或抽象的情感表現，我們便可在此一雙重對立的條件下，發展出一個聯想的矩陣（圖 9.1）：象徵是以一個規模相對較小的具體符號 e (expression 表達面)，透過聯想來代表較大的 (或完整的) 事物 E，或是抽象的概念 C (content 內容面)；而這兩個具體事物 (表達面) 無論大小，均能展現抽象的代表概念 C 或 c (內容面)。

無論是直接的聯想（e → E）或間接的聯想（e → E → C），都是可能的路徑；透過反覆的使用，一旦聯想成局，便形成為一組「非感官直覺的聯想」：e →（C ←→ E）即為象徵對立統一的描述，構成一組完整的象徵。

我們若將生活中常見的象徵原型置於對立矩陣中來檢視，可以發現，象徵的聯想方式有以下三種：

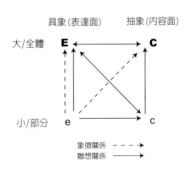

圖 9.1 象徵的對立聯想矩陣

20　每個設計師都有可能透過作品的表達與傳播，令個人的符號特色表現成為他人引用的原型象徵。

①相似性聯想：又包括諧音、肖形與情境相似性聯想。諧音與肖形顧名思義，指的是語音上與造形上的相似性，是屬於具體表達面的相似性；情境相似性則是指抽象內容面的特性所呈現的相似性。例如「蝠是福的象徵」屬於諧音聯想（圖9.2）；「水餃是元寶的象徵」屬於肖形聯想；「獅子是勇者的象徵」則為情境相似性聯想（圖9.3）。 以第三者為例，我們以獅子（e）來象徵勇者（E），究其源起，此一象徵源於象徵物與被象徵物之間特性上的相關性，此一相關可由獅子與我們對牠的心理印象——雄壯威武的動物（c）此一基礎所延伸出來的隱喻：勇氣（C）看出端倪。因此就隱喻而言，（獅子→ 雄壯威武的動物）→勇氣，一旦反覆為人們所使用，我們便會（能）直接使用獅子來喻他人而象徵勇氣；被喻者，自然是能表達勇氣形象者。象徵一旦成熟，即成為原型，亦即，不須藉由喻體的本義來延伸其義，而藉由喻體，可以聯想的本體則同時涵蓋了大結構的表達面與內容面。以本圖為例，即由 e → c →（C ←→ E）成形為 e →（C ←→ E）。

圖 9.2、蝙蝠象徵對立聯想矩陣　　圖 9.3 獅子象徵對立聯想矩陣

②典故性聯想：透過對象徵物背後有直接關聯性的典故所做的聯想，此一典故未必與象徵物之間有任何相似性，但是藉由原型故事的廣為週知，也能創造象徵的聯想。例如許多中國成語典故便具備明顯的象徵性，而由文學、歷史或神話等發展出來的故事背景所形成的原型象徵，也往往是典故性聯想取材的來源。例如「斷袖之癖」象徵同性戀，十字架

象徵基督等均屬之。

③記號性聯想：記號性符號的象徵是藉由強制共識性的約定，直接進入象徵的義涵。此類象徵不具對立物之間的相似性，也非具備廣而周之、自然發生的典故。例如象徵愛的心形符號或象徵醫院、救護的綠十字，其原型對一般人而言不易察知，只能強記聯想了。

原型象徵生成的路徑

原型象徵的內在隱喻結構雖為 e → （E ←→ C），但我們若將設計象徵中的記號、母題與意象象徵的分類，依其不同的特性，分別應用於上述幾種聯想方式中，並將實例置於對立矩陣上來觀察，會發現傳統原型象徵的聯想終歸會落在三種路徑型態上：

1. 通過喻體表面的統一：藉由喻體與本體（被象徵物）兩者表達面的相似性來形成聯想，並可進而連帶喚起本體內容面的心理概念。舉凡諧音或尚形的雙關性表現形式均為此類原型象徵。其路徑為 e → E ←→ C。

2. 通過喻體內容的統一：藉由喻體與本體兩者內容面的相似性來形成聯想，並進而可連帶喚起本體表達面的形象。此類象徵路徑最為常見，涵蓋「符號情境相似性」、「符號典故性」、「主題情境相似性」、「主題典故性」、「意象情境相似性」與「意象典故性」等。其路徑為 e → c → C ←→ E。

3. 無視喻體的強制統一：不經過喻體本身的表達面與內容面，透過不斷重複，逕行強制性的連結所產生的聯想象徵。符號記號性的象徵方式便屬此類。其路

**你總是能撫平
我的心靈**

人類欲撫平受創的心靈，總要借助具體的符號，不管是音樂，是某個人，還是甜點。但慢慢地，象徵就會被發酵出來，於是，你變得非它不可……。你可能是被設計了，因為這個象徵價值，是設計符號暗藏在象徵的內在結構裡的終點符號。

徑為 e（E ←→ C）。

設計象徵的內在結構

設計符號是設計人用來製作傳播符碼的操作元素，這些符號包括記號、母題與構築意象的元素等，只要在創作者與閱聽人之間存在著象徵原型做為界面，設計符號便有機會讓閱聽人進行符號象徵的聯想。在此同時，設計符號做為組成傳播符碼的構件，自然是閱聽人用來識別與連結設計主體的元素[21]，不管是經由圖 9.4 右下角的符號象徵，還是透過左上角的傳播符碼，都有可能貢獻於價值象徵的創造。當設計主體所欲訴求的價值象徵一旦確立，則設計符號與傳播符碼便有可能相互表徵。而某些設計符號若是不斷地重複被設計者使用，尤為如是。於是，這些設計符號便有可能從原來毫不相干的關係，進階成為設計

圖 9.4 設計象徵的聯想結構

主體傳播符碼所象徵的原型，以致設計符號終將成為設計主體的價值象徵。例如，冬誌這樣的文件，透過繪製者，將每年族內大佬選定的事件以圖像或記號設計出來，安排於既有的版面軌跡中，就單一圖像來看，「用線條勾勒出的四個並排的簡易人形，每個配上三個『空洞』的小圈，便是眼和口」、「看在眼裡有些森然」這些設計符號，象徵的是多人死亡；這個符號的繪製，是為了紀錄部族的當年大事，並與前後發生的事件被完整而有序地紀錄下來（冬誌——傳播符碼），成為蘇族珍貴的史記（價值象徵）。長久下來，這些每一個小小

21 不管設計主體是設計人還是委託設計的業主，傳播符碼都是為設計主體服務的內容，這主體可能是有關企業，也可能是有關企業的產品、服務，或活動等。

的圖案都已經成為蘇族歷史的一部份，也是蘇族的象徵。

美洲印第安人以一個小小的圖像來象徵某一年，就好像當今的商業市場上，企業以一個標誌來代表品牌，並象徵這個品牌有形加上無形的價值，同時，也是消費者對於這個品牌總體印象的表徵（representation），都是以一個簡單的視覺符號為界面，讓一個豐富的內在，與使用者（品牌、品牌持有者，也包括蘇族的孤獨犬部落）畫上直接聯想的等號關係。

設計象徵的商業操作

我們就拿當代的品牌形象設計來做象徵的操作說明（圖9.5）：品牌形象的打造仰賴行銷傳播的長期累積，各種傳播的表現，從最基本的產品/服務本身，至識別、廣告、公關、活動辦理等，均是業者使用的傳播工具。消費者在理解這些媒體訊息的傳播符號時，除卻表面意義，「象徵」解讀也是不可免的一環。無論是口語符號、視覺符號的象徵，或主題概念的象徵，乃至意象的象徵，無不影響消費者對此一品牌形象的認知與感受。品牌象徵的形成，尚須仰賴原型象徵做為解讀的語境。當符號進行意陳作用時，不為隱喻而成象徵，是因為原型在背後支撐的象徵作用。若除去此一原型象徵的語境來源，則符號或主題的延伸意涵往往只是代表個人創作情感的隱喻而已。因此，傳播設計者會選擇具備集體認知的原型象徵做為符號選擇、製作的依據，以便做為品牌象徵的隱喻基礎。意即，所有的傳播符號終將貢獻於品牌象徵的打造，問題只在整體的傳播設計策略，是否能有效地整合、使用設

圖9.5 品牌象徵的原型打造矩陣

徵的過程。

徵，是一種二度象徵的
過程；借用原型來創造
象徵，也是一種二度象
徵的過程。

由記號象徵進入母題象

計象徵，方能有效地形塑鮮明的品牌象徵。就品牌經營者而言，若品牌的產品（或服務）與其所代表的象徵價值，一旦能令消費者直接相互聯想，便有可能形成一種新的、消費文化的原型，令品牌享有聯想基礎的傳播效益。因此，品牌形象的打造，毋寧說是品牌象徵原型的打造。一旦原型象徵的角色建立，業者便可使用品牌象徵做為本身設計象徵的基礎，累進打造此一象徵形象。

品牌象徵的雙層結構

由記號象徵進入母題象徵，是一種二度象徵的過程；借用原型來創造象徵，也是一種二度象徵的過程。品牌象徵的打造可以使用形象符號直接訴諸品牌象徵，更常見的，則是透過產品、服務的利益性訴求來建構。前者像是以識別元素逕行的傳播訴求，後者則所有的銷售性、形象性廣告、代言皆屬之。但是不論何者，透過設計來打造品牌象徵，都是一種二階段象徵的路徑：一種由匯聚傳播符號象徵，進入品牌價值象徵的過程，也是由原型象徵，透過設計象徵，進入潛在原型象徵的過程。

在品牌二階段象徵路徑的雙層結構中（圖9.6），由傳播介面做為喻體所形成的象徵（傳播介面→介面象徵概念→品牌無形象徵概念←→品牌具體認知），可視為「品牌象徵」的上層結構，可稱之為「品牌意識象

圖 9.6 品牌象徵的雙層結構

品牌，因為象徵了，所以像真的

品牌，不論讓你記憶的是哪一個符號、標誌、名字、罐子、色彩、口感……，都是符號化的結果。符號化，讓象徵成形，促成消費成習。雖然消化的，不外碳水化合物，但讓你真有感覺的，卻是其他這些符號象徵，也正是品牌象徵。

徵」，而其下層，則是以設計介面為喻體所形成的傳播介面象徵（如設計介面
→介面概念→介面象徵概念←→傳播介面），此一階層的結構可稱之為「體驗
象徵」。而整個「品牌象徵」打造的過程，實則兩個階層盡括在內。因此，品
牌象徵指的是由下層結構的體驗象徵，進一步向上進行品牌意識的象徵聯想所
形成的結構。在這兩個階層所表現的象徵關係，也必然都有原型在背後支撐，
否則人們無從創造聯想。品牌象徵的第一層原型可以在「體驗象徵」的背後發
現，須利用傳播品的設計介面與介面概念來操作；品牌象徵的第二層原型則可
以在「品牌意識象徵」的背後覓得，傳播介面與其象徵概念可說是它的操作層。
這兩層原型並不一定要具備相等的關係，意即，「體驗象徵」與「品牌意識象
徵」並不需要源於同一原型象徵，才能打造出品牌的價值象徵概念，但是，做
為基礎層次的聯想性質，兩者應當具備聯想關係，才能讓不同的傳播介面所傳
達的體驗象徵，均能發生同樣的聯想──共同指向品牌的象徵，令品牌的象徵
得以集中、持續地傳達，累積最高的傳播效益。從結構上來看，「體驗象徵」
的本體，正是品牌意識象徵的喻體，兩者的原型若能具備相似的關係，將是最
有助於聯想的成形。兩階層原型的關係尤其以「體驗象徵」的原型設計操作最
為關鍵，因為它是消費者接觸品牌的主要介面，因此，「體驗象徵」的原型操
作，其實就是以「品牌意識象徵」的原型做為構思、操作對象的設計行為，意
即，設計師依「品牌意識象徵」的原型，來尋找可以做為「體驗象徵」的原型，
再依實際的品牌設計目標來定義「體驗象徵」與「體驗象徵原型」的關係，並
據以設計象徵物（設計介面），以促成「體驗象徵」的聯想及往上發展成的品
牌象徵聯想。

從上述的結構，我們也可以進一步看出「品牌」究竟所指為何：其實所謂「品

牌」，就是傳播介面（品牌名或標誌…等）加上品牌的具體認知聯想或／及象徵概念聯想的總合，包含了可做為象徵物的介面及有形與無形的價值。上述提及的各種傳播介面，品牌經營者通常透過系統設計的方法，來建立形式上的關聯性與一致性，以便統合於品牌識別之下，令出現的任何介面元素（例如象徵圖案或色彩）均能聯想至品牌名，再由此聯繫上品牌象徵。這些介面於是也形成了品牌形象／象徵的資產要素，藉由獨特性的設計手法來持續經營這些（或某些）要素，便可以累積品牌的象徵性，形成特定的形象。

因此，「設計介面」象徵的是「傳播介面」與「介面象徵概念」，進而透過「傳播介面」來象徵「品牌」，亦即「品牌的具體認知」與「品牌無形概念」，它們可以透過「通過喻體表面的統一」或「通過喻體內容的統一」來操作。不過，一旦品牌象徵被打造成為一般社會生活的原型，則所有的介面（如名稱、商標、簡介、廣告、產品等）可望轉化成為記號，形成一種記號性聯想的象徵結構，無須再透過情境或其它相似性聯想的路徑才能發揮作用，形成「無視喻體的強制統一」。因此，「品牌意識象徵」在經營打造的催化下，可望轉化為「品牌的象徵」，回過頭來，為品牌所推出的新的設計進行背書，成為體驗象徵的原型。

文化的象徵，轉身便是品牌的價值

話說品牌，已經是印第安人百年身後的事了。昔時的印第安人，非但沒有任何品牌的概念，也沒有書寫的文字，但並不妨礙他們做歷史的紀錄與文化的積累。因為，能擔負訊息溝通任務的象徵記號，並不定於一式。不過，若要做為精確的概念溝通工具，還得約束象徵記號的任意性，否則，蘇族人就不需要刻

品牌一旦被打造成為象徵，則所有的介面可望轉化為記號，成為新的原型。

意選擇冬誌的紀錄者，也不會對送自己族內的小孩去上學感到欣慰了。象徵記號一旦語言系統化，任意性便會因為規則的制定而降低，紛爭也可望緩和了。現在，紀錄著與白人征戰往事的印地安冬誌，可以在密蘇里的文化商店中找到復刻本。歷史脫離了原型，進入設計的創意中，成為原民文化的品牌價值象徵。

請盡情享用這些 雙關

雙關多非天成,而是設計師符號操作的結果。符號肖似的雙關是最常見的一種設計手法:選擇兩個形式上頗有相似的符號,組織成一個符號,就能形成雙義並陳的聯想效果。在上圖,你看到了侍者為夢露精心安排了多少雙關?桌巾、花瓶、飲品、毛巾......

雙關
符號同體共生

在畫室裡，達利坐在大工作桌前做最後的完稿工作，他讓 Vogue 的藝術總監卡傑瑞 (Jocelyn Kargere)[1] 在一旁觀看。

已經接近 1971 的年尾，他受邀為法國《時尚》雜誌設計聖誕節特刊。

達利把一張頭像照片放在封面的右側偏下的地方，那是瑪麗蓮夢露的一張臉──五官加上鮮豔欲滴的唇、還有邊上的痣，長在蓄著毛澤東前額光禿的髮式之下，頸子上仍是一式毛裝的硬領。背後，達利用前寬後窄的線條延伸出透視的空間來，在地平線的那一端連接著超現實的藍天流雲。達利畫了一組用正圓和直線構成的 VOGUE 字體，準備放在版面的最上方，他刻意把 V 的頂端開口也封閉上一個半圓弧，再把 V 的下端尖點一直下拉，剛好可以與地平線上透視線條的消失點接在一起。

「真令人驚奇，好像他永遠知道自己落筆後會發生什麼事，就像日本的書法。我相信他腦子裡已經存了這些想法好多年了，就在動筆的每一刻開花結果。」卡傑瑞在一旁想。

卡拉 (Gala) 現身在門口，達利突然就直起背來，不過沒有放下手邊的筆。卡傑瑞只捕捉到她的背影。那背影經常出現在達利的畫中，最清晰的是那幅 1944 年的作品，但也最虛幻，署名卡拉的實體與虛像。畫面中，卡拉細膩寫實的裸背佔據了整個畫面的中央位置，右側則複製了另一個同一髮式的卡拉，不過裸背的部份化身為神殿式建築，在遠方靜靜地坐著。

卡傑瑞早就聽說過，這位瘋狂的天才第一次跟卡拉約會時，本來想利用象徵性

1 當時法國《時尚》雜誌的藝術總監，和達利（Salvador Dalí, 1904-1989）相處三個月準備這期特刊，兩人熟識後，達利允許他駐足看畫室看他工作。

來吸引她的注意，於是把衣服撕破剪碎；脖子上掛珍珠項鍊，耳朵後插上天竺葵花；刮腋毛時，他把皮膚劃破，然後用血塗在身上，再抹上混合了魚膠、羊屎和油的液體。不過，聽說他遠遠一見到卡拉的裸背，就像遭到電擊一樣，立刻決定了終止這個瘋狂的約會。

「真是個瘋子啊！」卡傑瑞心想。一邊望向達利，想起他說過的：「我和瘋子唯一的不同是，我沒有瘋。」[2]

「親愛的卡傑瑞，留下來用餐吧！」這是卡拉傳來的一句邀請。

「噢不，夫人，晚上有個化裝舞會，我得走了。」

「要不要我借你蒙娜麗莎的鬍子？！」達利吹口氣，兩撇委拉斯奎茲式的鬍子顫了顫：「你一個人可以當三個人用！」

- -

雙關是一種隱喻的實踐

當設計師希望用儉省的符號來精確地表達多重意義時，「雙關」常常是第一個選項。它讓閱讀者同時看到兩個在經驗中不曾合體的符號具，被置放在同一個符號組合具中，於是，彷彿同時看到兩幅像，卻只有一組圖。

雙關與符號的選擇與組織這兩種行為的關係特別緊密，我們有必要再來回顧一下。在符號學中，這兩種行為被冠以系譜軸與毗鄰軸的概念來解釋：人們從一個或若干個系譜軸中選擇符號出來，組織在一起，成為毗鄰軸。倘若，設計

2 改編自何政廣編，1996，達利：超現實主義大師，藝術家出版社。

師在一個我們習以為常的圖像中，抽掉一個系譜軸的符號，並且找來一個在意義上截然不同、但是在某些特質上（如造型、色彩……）相仿的資料庫（系譜軸），從中挑選符號加入原先的毗鄰軸中，就會形成出乎閱讀者意料之外的視覺經驗，看到的是一幅熟悉又新鮮的視覺印象，同時看到兩層寓意，這便是雙關，一種經過刻意的符號替換設計，創造出語意加成的新鮮趣味性來。

在語言文字的系統中，諧音字詞便是最常見的雙關手法(雙關語)，於我們的生活周遭比比皆是。每到新春，便是一籮筐的生肖賀歲雙關語：牛轉乾坤、羊羊得意……，都是從相同發音的系譜軸中尋找另字取代的結果。同樣地，視覺雙關 (visual puns) 在設計師的眾多作品中也是屢見不鮮。在達利為 VOGUE 設計的特刊封面上，瑪麗蓮夢露與毛澤東的頭像合體是雙關；他以妻子為名的畫作中，裸背與神殿式建築的化身，也是雙關；甚至，委拉奎茲式的鬍子，他也可以拿來做雙關操作。

兩個符號義共用一個符號具，讓此一符號具倍感隱諱。它的隱諱，代表它必然不屬直接意指 (denotation)，即便是表面的意義，也至少不是單一的所指，還有另一個所指；既然有兩組所指，就必有弦外之音，絕不單純。作者透過雙關的手法，無非是借用慣例與非慣例的對立經驗來製作符號訊息。雙關借用的本義符號是為了喚起慣例經驗，置換的新符號則是藉由非慣例的閱聽經驗來誘發隱喻的解讀。

除了訊息內涵的隱喻性，雙關這樣一種手法本身也是一種隱喻，告訴閱聽人這訊息內有蹊蹺，或此人頗為機巧。所以說雙關是一種隱喻的實踐，而且是雙重隱喻。攝影師哈爾斯曼 [3] 為了詮釋達利，將他的臉移植到蒙娜麗莎的嘴上，當

3 Philippe Halsman, 1906-1979, 美國攝影家，是作品被刊登做為《生活》雜誌封面最多的攝影家。

誰說我倆不能共產一個符號

安迪沃荷的普普角色，曾經在達利的手中成為超現實的素材。東西方不同的角色，拋開彼此的象徵，結合為一個雙關的符號，原有的象徵真的拋開了嗎？沒有，有的只是歷史與意識形態的包袱，兩個象徵反而共產出新的隱喻來。

然，兩撇翹鬍子最是顯眼，這事杜象[4]也做過，都是在這經典藝術的畫作之上做起雙關的表現，作品既是隱喻蒙娜麗莎經典之美的可被通俗化，從原有畫作與替換的成份兩者的符號性象徵並置在一起來看，諧擬（派樂地）式的隱喻[5]，又指向這些天才藝術家的離經叛道。

視覺雙關的類型

語言文學的雙關修辭有字音雙關、詞義雙關、句義雙關等，視覺雙關雖然都是系譜軸非慣例性的取材組合，但是仍有幾種不同的創造手法：

1. 符號跨類雙關

雙關除了在符號類型相同的層面發生，也可以在跨類符號中生產。語言系統中的雙關語，屬於前者，以文字的替換來展現巧思，最為常見；視覺設計者則經常利用文字語意所指稱的圖像來做局部的替換表現，就形成了跨類符號的雙關。例如，Heart 這個字，五個字母當中的三個字母 ear，恰是耳朵的意思，設計人便可能會選擇一隻耳朵的圖像來置換這三個字母，於是形成一組含有文字與圖像的作品組合，乍看是一隻耳朵夾在兩個字母 H, t 之間，細究之下，又會發現，其實它講的是英文的心（Heart）這個字，於是，可能可以生出「真心，需要傾聽」這種隱喻性的理解。

還有，另一種是直接以語言符號的語意進行視覺符號的表達，尤其是不合常理的視覺符號表現，則會形成視覺的雙關，例如，在一張回顧展的海報上，將插

4 Marcel Duchamp（1887-1968）。

5 可參閱第 11 章擬態。

圖裡的人物角色的頭部做 180 度的迴轉，這個回顧，挺出人意表的，便是語意與圖像符號的雙關。

2. 符號構件雙關

意指符號的再行拆解，形成大的符號中又見小的完整符號。一如前述的例子，如果設計師不打算使用圖像來表達 ear，而直接選擇差異性的色彩來區分 H, t 與 ear，於是無論 Heart 或 ear 都會出現在閱聽人的視覺解讀中，同樣能表達雙關的設計效果。如果你的做法不是使用顏色來區分局部與整體，那你還可以使用取消或對調等校對符號來形成新的字與舊有的字並存，也是雙關。你看，如果將 Heart 的 r 用筆圈起來拉出轉幾圈取消掉，就是一顆炙熱 (Heat) 的心 (Heart) 了。

如果設計者選擇使用的符號不是文字，而是圖像的話，同樣可行。試想，一個八分音符（♪），如果你以色彩分開上下部，圓點以上的部份不就像是一支旗子，整個來看，你可以解讀成音樂營這樣的雙關語義。這樣的表現手法，也近似下一個類型：以肖似的符號具進行取代。

3. 符號肖似雙關

意指符號具的肖似，乃至相互取代。視覺藝術家或設計者多半擅長於圖像的描繪，不論是肖像性符號或者抽象的記號，當他們仔細觀察造型的特徵，並可以在兩個以上的符號造型中找到肖似的部份時，往往可以利用這種相關性，進行符號的取代，於是形成變種的符號具組合（毗鄰軸），看似熟悉，卻又另有

圖地反轉，是雙關的手法之一，利用符號具的部份肖似，進行符號具毗鄰組合的虛有化。

新意。達利在 VOGUE 封面置入的肖像，是他在兩張五官正常的臉上看到了共性，在一個開闊的額頭下，換了個五官之後，如果同時間還能呈現兩個人的特色，就曖昧有趣了。在他手下，毛澤東的髮型加上夢露招牌的眼神與痣，共同存在於一具肖像中，展現東西合璧的新潮雙關。

通常，以肖似的符號具來相互取代，這些符號多具備象徵的特性，因此當替換過後能直接傳達其義涵，不至混淆組合後的圖像，形成張冠李戴的誤解。不過，在符號具的相似性操作下，雙關，也可以是一個惡意性的設計策略：君不見許多仿冒品使用的近似商標，不論是圖案或文字標章，之所以能魚目混珠，正是符號具的相似性造成的雙關性錯覺在作祟，不仔細辨識，往往亂真。

4. 符號會意雙關

意指取符號義相近的符號具進行替換。不僅是符號具的肖似可以操作雙關，符號義相近也可以成為雙關取材的基點。 美國曾經有一則廣告裡，畫面中一位裸身的金髮女郎右手執著玻璃杯貼在傲人的胸前，左手高舉著一桶兩品脫的牛奶倒入胸前右手的杯中，是隱喻，也是雙關——可比生鮮的牛乳。它的雙關不是透過符號具的相似性，而是藉由符號義的相似性聯想而來。

5. 符號虛實雙關

意指符號具的部份肖似，進而符號具毗鄰組合的虛有化。視覺設計者常用的圖地反轉，也是創造雙關的手法之一。藉由兩個（或兩個以上的）符號，利用它們符號具接鄰部份的相似性，亦即當兩個符號具共用一個造型邊緣時，可以將原本存在的符號虛有化，將原有的圖變成了地。視覺心理學中經典的圖案魯賓

**雙關的世界，與
時間也有關**

在達利的畫作中，時間是扭曲的，因為，超現實讓符號的形式與意義
都脫離現世的語境，這也正是雙關設計的特質之一，將兩個原屬不同
語境的符號，藉著相似性的聯想，並置融合於一個符號具中，令雙義
同顯。這張圖裡，有象徵（委拉斯奎茲式的鬍子、時鐘），有隱喻（眼
鏡），也有擬態（簾幕間的夢露），都發生在雙關的基礎上。還有，
那是一元一條的普普領帶嗎？

花瓶[6]，以圖地反轉的錯視效果而聞名，它是利用瓶身單側輪廓與一張人的側臉剪影的肖似關係，在共享一個邊際線的製圖原理下，繪成的雙關圖案。只是雙關的兩個符號具是各據一方，分佔虛實，互為圖地。這種圖地反轉的錯視，也是能表現出二而一的圖案效果，即便是每次只能專注於一個圖形的辨識上，卻不能否認兩者同時存在的雙關性。許多標誌設計均利用這種方式來精簡圖案──在毗鄰軸的組織中，讓符號具做部份重疊、或讓一個符號具虛有化，簡化圖案。當然，除了簡化的效果，以視覺錯視的趣味性來增加閱聽人的印象，則是此番作為的目的所在。

6. 符號多重雙關

設計者的作品裡面並非只能使用一個雙關的手法，他可以運用多種雙關符號來製造符號義內外交疊的趣味性，讓作品恍如一座迷幻花園，糾纏著複雜的符號情節。雙關除了能形成雙義之外，還能形成兩個以上多義的效果，端賴設計者處心積慮的程度。而這種多義性，如果加上多重符碼在背後的作用，便能讓雙關的設計表現手法具有複合的結構。再回到達利的時尚雜誌聖誕封面，毛澤東與夢露的合體影像，不只是兩人的雙關寓意，還有他們做為安迪沃荷的普普藝術的象徵雙關性的隱喻在，於是這也讓封面的趣味性從肖像性質延伸至普普與超現實（背景的配置）的合體關係，讓時尚（VOGUE）的解讀更富於藝術性與流行性、爭議性。

達利想方設法要以驚世駭俗的打扮來讓他心目中的女神留下第一印象時，便是在創造雙關的奇想──就我這張本來的面目，換上一幅全新的外觀，讓妳看到

6 或稱魯賓杯，丹麥心理學家愛德嘉·魯賓（Edgar Rubin，1886~1951）的案例。

意想不到的達利。只是，沒想到最終是這位天生異稟的藝術家被自己的想像駭到。卡拉的裸背，單純而不帶裝飾的一幕，在他的超現實想像中，是卡拉的實體還是虛幻？

「我和瘋子唯一的不同是，我沒有瘋！」一個追逐在有關與無關之間的雙關。

擬態
符號如何作態

望過去，一排電線桿筆直地立在烏亮的馬路邊，從眼前最高的一根，一路往前矮縮下去。小土狗嗅著嗅著便到了腳邊，嗅著嗅著，不客氣地腿就抬將起來，撒了下去。濕濕、熱熱、癢癢的⋯⋯。

地上重重的一聲頓足，小土狗悚然一驚，顧不得未竟之儀就跳到一邊，夾著尾巴，悻悻地看著失了準頭的⋯⋯。一個小學生得意地訕笑，兩手插在口袋裡繞過電線桿腳邊的濕濕溺溺。

他想，這電線桿怎都不會生氣，難道都是靠這些野狗澆水施肥才長得這麼高？冷不防又回頭舉起腳來在電線桿身上蹩了幾腳，抬頭，似乎想看看有沒有反應。

電線桿其實很焦躁，連在頭上的電線顫呀顫呀的，彷彿一面也在連絡下一支桿，小心這些傢伙啊！成群的麻雀在平行的電線上上下下，走了又來。

小學生無趣地往馬路繼續下去，再回頭，已經分不清剛剛是哪根電線桿了。管它，他想。又往身邊的電線桿蹩了一腳，然後，有一滴帶著溫度的淚水落到了頭上，他抬頭，望到小麻雀也望著他。

人們習慣使用一些符號來延伸人性與本能，賦予周邊的事物像人一樣的反應能力，好與自己對話、互動，尤其是當沒有另外的人在場的時候，或者是，當自己不樂意和真正的人互動時。伊索用動物來為寓言說故事，迪士尼讓卡通角色都有了生命，莊子也可以讓影子跟它的影子發生口角[1]，這些都是擬人，也是

1 參見《莊子・齊物論》中關於影子與魍魎的對話。

**我不彎腰，而且
也沒穿褲子**

擬態並非擬人，而是以設計的合理性做為過程來支撐模擬的結果。
濱田廣界說，童話中的電線桿不能彎腰。彎腰了就成為十足的擬人，
那他還有什麼不能做的？如果，你讓一條花內褲晾在電線桿前，就
開始可以交代了。

修辭學裡的一種表現手法。平面設計師同樣可以利用擬人的方式來創作，像是迪士尼卡通般，為企業或活動創造吉祥物，塑造出一個更超人的代言角色。但無論是擬人，或者是超人，總脫離了人們實際的生活體驗，進入到一個虛幻不實的童話或神話空間，不管是給孩童，或者是存著赤子之心的成人，它畢竟屬於一個無想像範疇界限的空間，與人們的真實世界截然有別，故事結束，人兒便回歸冰冷的現實。如果說當擬人的成份能進入到現實的世界，讓它與我們的生活經驗相結合呢？它似乎是讓童話經驗成真了，或者說，讓生活更增添了想像的色彩，卻不會有墜回到現實的失落。有這麼一種手法，叫做擬態，在童話寫作裡也有，設計人使用得更廣。

不同於擬人的擬態

擬態與擬人不同，擬人全然地打開人與非人的界限，賦予非人之物所有的人性，與人的行為習慣，等於是將人們符號化的成份，全然轉嫁適用到擬人的事物身上，賦予兩著相同的想像——非人是另一類人；擬態，則把這個「全然」遮斷，它必須在「合理性」的基礎下出手，先承認人與非人的差異，然後確立這個非人的個體它本身的物性本質，也是所謂符號的價值[2]，然後再尋求在此一物身上建立它與人性行為的某些共通性，完成特定狀態的模擬。電線桿腳邊「濕濕、熱熱、癢癢的……」，是電線桿的感覺嗎？若是，那是擬人的寫法；它也可能是小學生內心的想法，或者是身為第三人稱的作者的描述，這就進入擬態書寫了。「電線桿其實很焦躁」看似擬人的寫法，但是上下跳躍的麻雀和顫動的電線，卻填補、解釋了擬態的成份。同樣地，電線桿終於落下了眼淚了嗎？還是，它其實只是哪一隻小麻雀一根腸子通到底（失禁了）的結果。你看，

2 參見第 1 章 11 頁。

擬態非但沒有限制了擬人童話的夢想，反而大開了閱讀的想像空間，讓童話世界與真實世界有了橋接。

擬態是布希亞擬像[3]的反向現象。如果布希亞描述的擬像世界，是人們以模擬虛擬的存在來運作的世界，擬態便是人們詮釋與模擬此一擬像的存在，回歸人性的世界。

擬態概念之有趣，一如本書第 5 章符號虛實相生的策略所言，在於它在自設的條件限制下奉行自我設限的規律，來做出虛設模擬人類社會生活的某些意象。亦即，這個「自行設限的規律」便是這個擬態物件的表現法則。它代表的是，為了凸顯某一現象而做的預先規範與就規範來決定如何行事。在設計人身上，這就等同於針對設計問題進行設計限制的定義，再於此定義中尋求問題解決的基本原理。因此，擬態的應用，格外容易讓人覺得有設計感。

設計擬態的定義

擬態 (mimicry) 一詞原為生態學用語，指一個物種藉模擬另一物種的形態、行為等，來嚇阻天敵，防衛自己；在語言學中也有所謂相對於擬聲的擬態語，如閃亮亮、軟綿綿等用法。在設計裡使用的擬態，可以將它定義為以符號的肖像性來模擬自然或物理狀態的設計表現；而另有一種敘事性的設計擬態，則是再加上符號的合理安排來解開擬態的懸念。這種擬態的設計讓閱聽人初以為進入到某一個熟悉或預想的情境中，待符號完全解開，卻發現原來背後是精心的一場設計，原先所見只是自己便於理解所設想出的模擬的狀態，實則它有自己的敘事理路，一點也不違背自然法則。

3 他認為這是一個事實退場、靠模擬虛假來創造價值的時代。

擬態是布希亞擬像的反向現象，是人們詮釋與模擬此一擬像的存在，回歸人性的世界。

設計擬態之用

設計擬態的目的係於合理性的表達範圍內，放大作品的戲劇張力，提升閱聽人的注目。它屬於強化設計效果的手法之一。

擬態不只是模擬人的心理與行為表現，還可以模擬所有的物理狀態。想像一下，當你側身躺在鬆軟的床墊上時，隨著身體的曲線，身下的床墊也被往下壓沈，形成一道起伏優美的弧線。擅於文字排版的平面設計師或許便會將方才的文字排版，轉化為視覺形式。同樣是使用文字，它可以選擇將原本水平走文的字，沿著身體的曲線，調整為有起有伏的弧線形排列，文字換行之後，同樣地如法炮製，形成一個連續起伏的縱剖面，只是，愈往下走，曲線弧度愈小──模擬出承載重力的物理狀態。於是，文字除了記號性的符號釋義之外，還可以透過它比擬「點」的符號具形式，來連接成線，集合成面，總的來看，形成一個肖像性符號。這種用文字來擬態的平面設計表現手法，不乏其例：秋天一到，文字像枯葉飄落；勁風一吹，文字散亂飛颺；使勁一摋，文字碎裂……。

這些模擬物理狀態的合理性並不會因為它不是真的床墊、不是落葉而不成立。這些凹陷、飄落的現象都屬人類經驗中合理的物理經驗，並非創作者自己無端賦予了文字任何生命。也因為是站在合理的物理狀態的基礎上抽調符號具，將床墊換成文字段落，將落葉換成文字，破壞了符號組合的慣例，才打開了想像的空間。

其實，光文字的字體 (typeface) 設計，便多少含有擬態的成份在裡頭。有不少字型，原本只是被當做一種清晰呈現語言代碼功能的工具元素，在字體設計師為它附加上了形式的特色之後，便讓原本記號性質的符號具，附加上了肖像性

我其實是有心的 如果布希亞描述的擬像世界，是人們以模擬虛擬的存在來運作的世界，擬態，便是人們詮釋與模擬此一擬像的存在，回歸人性的世界。當書包上無心的文字，巧遇地面有心時，這其實還是設計者的有心為之。

的符號功能（如 Comic, Christmas, Graffiti......）。 Helvetica 這個無襯線字體，最為國際主義時期的設計師鍾愛，原因之一，在於它簡潔而不帶任何肖像指涉的形式痕跡，不致形成特定的文化認同，妨礙國際傳播。相較之下，當代開發的許多字體，比如說恐怖的 **Liquidism** ，火熱的 **CHAR**，它們強烈的個性化形式，便是擬態的結果。不過，話說回來，如果我們的眼光回到 Helvetica 的字族 (type family)，則粗、細字體的設計關係，卻也算擬態的結果。

基於這樣的理解，可以發現設計擬態其實是人類模擬仿效自然進行藝術創作中，理性化的一面的結果。這個理性化，便是體現在它自我設限的規律上，因為自我設限，所以字體設計模仿自然之外，仍要兼顧造字規則與建立在此一規則之上的文字使用性與實用性；因為是規律，所以擬態的設計在襯線與無襯線字體、在拉丁字母或是漢字、在文字或者是圖案創作上，都存在相同的可行性與原理的適用性。一般而言，英文文字體經過肖像性的設計後，多具備擬態的效果；中文象形字若以擬態的手法來進行設計，則會因為加入另一層圖像寓意，在擬態之外，附加雙關的效果。例如，我們拿某一漢字字體（比如說「文鼎竹子體」），來列印象形字（如「魚」），就可以看到兩個原本無關的形象同時出現，而就字體設計來說，原本是無關字義的，模擬竹子屬於擬態，一旦應用在單字上，就具備了雙關的效果。尤其當象形字的特性愈強時，雙關效果也就

表 10.1 字體設計加入擬態形成的效果

	字體原型的 符號類型	字體設計擬態後的 符號類型附加與手法效果
英文記號性符號	記號	記號/肖像（擬態）
漢字肖像性符號（或圖像）	肖像	肖像/肖像（雙關）

愈明顯。（表 10.1）

設計擬態的技巧

擬態的技巧也有層次之分，這個層次便是使用符號的形式與內質相關性的複合程度。

如果使用文字做為設計元素，有技巧的擬態，並不會只是將字符比擬為「點」，像代針筆畫一樣，去描繪出某個圖案。如果是這樣，那字符本身既有的形式特性便被壓抑了，亦即，設計者只要使用點也能編排出類似的效果。不過，讀者可能會說，就是因為它是字，不是點，所以才有趣。但是，深入一點觀察，用來取代點的字，幾乎任何字都可行，並無特定關聯上的必要性。這種情形，代表的是符號的形式與內質的分離，就設計而言，至少考慮得不夠周詳。這就好比，我們選擇一個漢字「春」[4] 來做聖誕樹的擬態，前面的技巧可以說是沿著聖誕樹的輪廓，排列滿滿的、小小的春字，其實如果換成「夏」字，它還是形成聖誕樹。如果你使用的擬態技巧，是源於春這個字的筆畫結構，拆解一部份它的部件，來做關聯性的表現，讓春字一層一層彷若聖誕樹的成長般，往上縮小寬幅，這棵聖誕樹就並非夏字，或者其它任何字可以取代了（見下一章首頁圖）。它代表的是，不僅用到了做為文字的工具形式，還使用到了這個字（春）本身獨有的結構形式。對於設計人而言，以字當作點描形的技巧是一種人人可以仿效的通用模式，但以字的結構來擬態的做法卻是不易抄襲的個人式創意方案，因為它透露了設計師對於一個符號具的造型結構，所做的觀察與探索的深入程度，也展現了設計師在符號具與符號義組織上同步的巧思。

4　聖誕節形同華人社會的春節，日期也與春節相近。

擬態是以雙關為基礎，
但並非兩個符號並陳，
而是選用符號在其形式
與意義上遠遠壓制被替
代的符號義。

擬態設計的操作方式

擬態通常可以在作品本身或作品所在的情境上操作。另外，也可以挪用派樂地
的藝術行徑，逕行諧擬：

1. 作品擬態

作品本身自成一個使用情境

在作品自身完成以元素外觀的相似性來模擬自然或物理狀態的設計表現。它是
在自己本來的符號（A）特性的基礎上去借用另一個符號（B）的形式，引伸
出閱聽人對這 B 符號的意義解讀，形成雙關性的聯想——既是 A 也是 B，只
不過，它的解讀意象的重點在 A，形成一個具備以 B 形式為主的內質，加上 A
符號內質的訊息傳達。也就是說，在擬態的表達中，A 的形式是被壓抑，被壓
抑得遠遠不如 B 符號的形式之受矚目，因此它也不同於我們在前一章探討的
雙關，雙關是兩者的符號形式並陳，並沒有哪一個符號較弱勢的問題。作品擬
態是較常被使用的擬態設計手法，例如有這麼一則針對宿醉的消費者訴求的漢
堡平面廣告，在一個狹長的、彷彿玻璃水杯的版面中，裡頭下沉著一顆漢堡包，
麵包上的白芝麻往上竄，像是密密的細水泡一樣，完全一副阿斯匹林發泡錠被
丟入水杯中的情景。具皆合理，自圓其說，雖然並未出現阿斯匹林這個符號，
卻借用了阿斯匹林的經驗寓意，傳達給閱聽人的是，目標產品遠遠超過止饑的
效用與想像。

2. 情境擬態

將作品置於一個使用者親身經歷的情境中

當擬態的設計被用來做為作品與使用情境的中介時，可以強化使用情境的特殊性或趣味性，並深化使用者的情境參與，形成一種超現實的經歷。這款擬態，須將受眾的預期使用歷程也設計在內，意即讓受眾成為這整個設計毗鄰軸中符號的一員，少了此一當事人，這個設計與訊息就不完整。例如，DHL 曾推出一則雜誌跨頁廣告稿，當中還夾著一張透明的頁面，跨頁廣告左右頁分別印著寄件人與收件人出手遞件與收件的姿態影像，中間的透明頁面上則印著快遞員遞出包裹的影像，當讀者翻閱時，很自然地便讓這張透明頁在兩造之間做出隨收隨到的服務訊息來，形成情境的擬態。

3. 擬態的異數：諧擬
挪用與解構

如果你是在自己的作品中直接挪用他人作品的符號，並且進行揶揄，也能形成新的寓意，不過另有一稱，名為諧擬（Parody）[5]。諧擬與一般擬態不同的是他並非針對自己以外的自然或物理狀態進行模擬，而是直接模擬另一作品。它並非「再現」，而是以被模仿、挪用的客體為原型，進行符號義的解構。

在比較性的廣告上，這是一種常見的表現手法，例如屬於美國金頂電池的粉紅兔子，經常被對手勁量電池拿到廣告中惡整：以兔子做為品牌的符號象徵，針對後勁不足的兔子，作擬態式的揶揄。所以 Parody 是作者借用已然符號化的物件或事件，挪用它的形式，進行解構性的隱喻表達。此一表達往往挾帶著戲謔、諷刺的成份，因此，從原有符號的立場來看，就常被視為是一種針對原型的惡搞。諧擬算是擬態設計行為中的異數，由於可能涉及著作權或專利的問

5　也有音譯為「派樂地」者。

諧擬的挪用並非「再現」，而是以被模仿的客體為原型，進行符號義的解構。

題，在商用市場上法律爭議並不罕見。

電線桿會不會互通聲息？說會，是因為它的確可以互傳電流；說不會，是因為它只是個載體，甚至連載體都不是，它只是被用來支撐真正做為載體的電纜，在電纜多半已經地下化的今天，它就更無用了。但是，你看，做為一個實質功能不大的物體，比起電纜卻是一個更常被人引用的符號，而且還絕對是一個能傳達訊息的符號，它整個侵佔了原本電纜的角色功能，集於一身，只因為「小學生」一路的想像都以它為中心，其實也代表的是人們對這綜合印象的符號化，而小學生也只是被代表眾人的作者投射出這樣一種看待的替身，一如電線桿。這兩造，卻也說明了擬態的本質，一種符號化的對象投射：小學生、小狗和小麻雀，所有的想像都交集在電線桿的身上，它是答案的化身，原本電線桿可以擬人的，但是，一旦擬人，小學生就不必產生狐疑，也不必出腳踹它；狗兒也大概不敢在它身邊撒尿了。故事就因為擬態，才得以展開，然後所有的角色舉止，都有意義上的連結了。

我看到符號裡似曾相識的騷動

春字的筆畫結構與外形，讓設計者看到做為一棵聖誕樹的可能性，於是，解構春字，讓樹能層層增長，這是以擬態來強化表現效果的做法。下方的窗內，彷彿有關不住的春光，這是風格議論的所在。

風格
和設計似曾相識的符號

1991 年八月的紐約，街頭燠熱，行人猶仍穿梭，連牆上的塗鴉都泛著汗味。

在第五大道轉 56 街的那棟老派建築的牆面，一張巨幅的廣告板上，黑色衣著的教士和白衣修女輕輕吻著，兩位年輕的日本女性背包族雀躍地在街上喬位置，試著各種仰角把四個人都框進畫面裡。

同一時刻，聳立在倫敦市區艦隊街上的泰晤士報大樓，人聲鼎沸。生活版編輯對著已經被班尼頓廣告佔據一半的版面，思索著今天該如何落版，一旁的傳真機卻怒氣沖沖地吐出一頁文稿，眼尖的他馬上瞥見發自梵諦岡教廷的署名，「喔喔，看來老大不爽了……」

這已經不是托斯卡尼（Oliviero Toscani）第一次惹出爭議了。他和班尼頓攜手打造的廣告攝影，幾乎每回都在挑戰禁忌：1988 年，廣告裡白人嬰兒吸吮黑人女子的乳房；1989 年，廣告裡手銬銬住了一個黑人和一個白人；1992年是游擊隊員手執著人骨，還有，一張以臨終的愛滋病人做為主角的廣告；1999 年，廣告裡是署名的美國死刑犯的特寫。每一張稿子都喚來不同的抵制，但是，雖然遊走在道德倫理邊緣，倒也不失廣告效益，一件低成本的平面廣告，卻能屢屢在媒體上被輿論消費。班尼頓的風格，銳不可擋。

兩位日本背包女孩還是很 Hi，剛剛才攝入鏡頭的女孩，轉身對著廣告，拿手在胸前上下左右各點了一下……不知道是對著 Sister[1] 還是 Benetton，然後刻意踩著小碎步繼續他們的探索之旅。

1 修女、姊妹的意思。

風格是藝術的課題，自從德國藝術歷史學家海因里希・沃爾夫林（Heinrich Wölfflin）捨棄以藝術家個人做為藝術史的研究焦點，改以不同形式的分類著眼，就讓風格成為一種符號化的特有形式，讓藝術家們創造的各種不同的形式得以被標示出異同源流，時至今日，又能完美地與時尚圈子合流，共譜一首具有某種美學價值象徵的曲調。

設計，是一種形式的創作，自然也與風格難分難捨。一方面，設計師為了解決業主的問題，竭力隱藏自身的慣有形式，為業主量身打造獨有的形式；一方面，藝術或設計評論者、史家卻又以個人的形式來認識設計師，至為弔詭。當然，也造就出一批致力於個人風格炒作、以成名為務的當代設計師。風格，儼然從創作的衍生符號躍居為一種生產「工具」。

風格的符號特性

「風格」這種工具有什麼特性呢？可以從幾方面來談：

1. 風格是一種符號的可識認性，可脫離文本的語境，進行符號化的象徵聯想

我們拿塗鴉 (Graffiti) 來做個例子。這種與嬉皮同流、源於反叛的藝術表現，經過長期發展，出現了簽名塗鴉（Tag）、快速塗鴉（Throw-Up）、巨幅塗鴉（Piece）、模板塗鴉（Stencil）、貼紙（Sticker）等各種型式 [2]。其中快速塗鴉的泡泡字風格，鮮明獨特的程度，跟其他藝術的表現手法已有明顯的差異，讓

2　參閱莊景和〈藝術？犯罪？另類的城市地景——塗鴉轟炸〉，放映週報 http://www.funscreen.com.tw/head. asp?H_No=159&period=124。2007/09 查閱。

風格，是創作衍生的符號，卻也常被設計師視為一種生產工具，進行符號化的操作。

此一符號化的形式可以在一般人眼中直覺地象徵塗鴉表現，不必再依存於他原先所存在、反叛的環境空間。相形之下，模板式風格卻較未脫離對於空間語境的依附，一旦被抽離實體的公共空間，挪用在藝術或設計的版面上，就失去了反叛的對象，而圖案本身的技法形式，與許多模板噴漆的效果無異，因此風格的辨識度就急遽降低，看不出塗鴉何來之有；反而，拋擲式的塗鴉早已脫離既有的時空環境，成為一般人眼中經典的樣式。因此，風格之謂，必然與形式有關，而形式與其原有的理念文化也有必然的聯繫，只是一旦反覆傳播之後，此一形式已經儼然可以獨立於原初的理念性內涵指涉之上，直接躍為一種為了指涉文化象徵，所挪用的符號形式，反而令符號的隱含義退居二線，甚至遮斷，而直指表面意義，讓形式的質感成為差異化的符號具。這也是為什麼風格的追尋與潮流的模仿，終將流於膚淺：它往往只是形式質感的不斷挪用。這裡講的質感，是一種綜合意識，也是視覺符號形、色、質交雜共感的形式認知，讓觀者當下無視於內質，只著眼於表面。

2. 風格是作者獨特的編碼形式

風格若以一種符號的質感視之，涉及符號具的層面最大，但也並非全然無視於符號義。古典畫派細膩的筆觸與構成主義畫派幾何塊狀的形式，有明顯的質感差異，但是與超現實主義畫派，在質感上卻又經常近似。顯然，除了質感符號具，還有其他的因素在影響風格的成型與判讀。所有的創作一如語言，均涉及符號的選擇與組織。質感如果只是符號組織的一種成果，那麼，符號的選擇，也應該可以有風格塑造的功能。依照一個完整的系統概念來選擇符號與組織符號，便是個人編碼的行為。

風華因風格而生，
風格拜符號而死
追逐風格，讓符號享有短暫的風華；但是，一旦符號化之後，即使風華正茂，也標誌著它走向定型化、制約化的窮途。設計人唯有不斷地挑戰自我的風格，才不致被自己引領的風潮所吞噬。風格，往往會讓你看不到新的出路。

編碼形式意味著四件事:

(1) 符號的選擇

班尼頓選擇托斯卡尼做為廣告表現的舵手,是著眼於他獨特的攝影風格,而攝影影像此一媒材,就成了班尼頓風格的第一選項。托斯卡尼呢?他總是選擇挑戰禁忌的題材來進行表現:愛滋病人入鏡、斑斑血漬的野戰服,無不是他為班尼頓特別選擇的素材;或者應該說,那是他將個人的風格一貫地提供給班尼頓,無怪乎 2007 年他為服裝品牌諾莉塔 (Nolita) 拍攝的「拒絕厭食症」裸女平面廣告,同樣引發爭議,全然只是他風格的再現。無論媒材或是主題、素材,都屬符號的選擇。

(2) 符號具的編排

符號具體的形式在畫面、版面上的位置安排,一方面我們看到的是特定的構成模式;另一方面,如果我們不做原則性的歸納,大體觀之,就是形式質感的呈現。後者實則是前者的實踐結果。通常,班尼頓廣告畫面上只出現兩個元素:一大幅出血的主題影像,和做為簽章的班尼頓綠色商標。影像焦點集中,創造最大的視覺震撼力;在形式上,跟我們認識的國際主義視覺風格近似 ,這是同一形式質感的識認,與去中心式的後現代平面設計大相逕庭。

(3) 符號所依止的修辭技巧

修辭是一種強化表達效果的技巧。斯卡尼擅長的爭議性表現,借用的其實都只

是攝影鏡頭，但是他捕捉、呈現出的影像之所以能出現爭議，是他對語境的大膽擺弄，讓在醫學雜誌上或可被接受的病人影像、臍帶未剪的嬰兒……搬移到暴露在社會大眾眼前的商業媒體上。這是一種主題符號與存在語境之間的關係的操作，在主題符號與其原先存在的特定語境的分割尚未全然成熟的狀況下，刻意進行分割、抽離，然後置於另一個格格不入的媒體語境中（通常是資本主義的商業媒體上），立即形成一種不適應、反叛慣性的視覺經驗。符號的任意性，令其意義的解讀離不開語境的參照，一旦作者抽換符號語境，意義的產出便會出現戲劇性的變化，作者以此來重塑主題概念，反覆同一手法的操作，風格於焉成形。

(4) 符號義系統的意識形態

作者採取特定的編碼形式，必然有背後支撐的想法。面對質疑拍攝美國死刑犯特寫的廣告，托斯卡尼曾堅稱自己並非譁眾取寵，他與班尼頓都是反對死刑的擁護者：「只因為部份消費者不認同我們的廣告就改變方向是愚蠢的，我們還是會繼續誠懇地奉行我們的方式。」在他的作品裡，你可以說看得見一種態度和一份堅持。

設計者在創作上堅持與主流不同的態度，想必是要與觀點接近的特定對象進行對話。對話的內容不在於符號的表面意義或隱含義（如同托斯卡尼不是為了將死刑犯示眾公懲、或明星化才拍攝），而是依托於這些符號義之上的價值主張：意識形態。無論意識形態屬於作者自身的價值觀或僅只是為了解決問題一時借用的受眾觀點，它都是風格背後的那隻黑手，期待著藉由設計師獨特的手段來設定議題、表達自我。所以，風格是符號化的結果。風格的挪用，是作者試圖

風格，可說是一種個人意識形態的修辭美學。

做某種象徵的表達，移用既有的風格的符號象徵，加諸於自己的作品，希望讓自己被理解為該文化的一份子，因此，也伴隨著滲出某種意識形態。

可以說，風格，是一種個人意識形態的修辭美學。

3. 風格展現設計者以符號解決問題的過程

風格是指在藝術區別系統中，由獨特的內容與形式相統一，藝術家的主觀方面特點與藝術的客觀特徵相統一而構成的動力結構[3]。此一動力結構，設計更勝於藝術。做為解決問題的一門專業，設計風格不只是一組完工後凝結於作品的證據，它被品頭論足的還包括設計過程的回溯，也就是解決問題的過程。設計者一貫的解決問題的手法，往往在風格中表露無遺。托斯卡尼在議題的設定、符號的編碼與批評的回應，有一套自我主張的完整系統，充分反映在我們對他的認識上。這也讓設計風格的評論，處於一種動態的結構中，在作品之內，也在其外，必須與作者、社會、時代的符碼系統相參照。

設計人該如何看待風格？

風格兼涉表達面與內容面。風格除屬某種特定的形式讓人得以辨識，也涉及內容的描繪，甚至進一步對於此一風格屬性的指涉，於是，符碼之為用便於此際滲入風格之中；除個人特色、師承之外，時代特質或社會文化象徵等也都成為解讀風格的參考項，這正是設計人面對風格應有的正面認知，也是設法不為前人所限應當採取的態度。讓風格成為一種操作性的象徵時，設計者便能優游於偌多的設計風格中，採擷選用、揮灑自如。麥克魯漢曾說，「沒有哪一群社會

3 參閱李謹佚著《探尋設計風格中的文化心理》，2009。

好的設計師，腦和手沒有距離

一位好的設計師，風格的操作，不在於刻意維繫某一形式，它著眼的是，由個人解決問題的經驗累積出的手法。設計師的手，做為設計思維的實踐者，兩者同步，沒有落差。如此，才能令個人風格，成為服務與辨識價值的一種象徵。

學家在搜集和加工可資利用的社會素材時，能跟廣告行業這一群人比的。」[4]，就是基於廣告業強烈的解決市場問題導向的特質，讓他們無法汲汲營營於個人的風格，反能視風格為設計的符號資源，取之不盡。不過，當設計師解決問題的手法漸趨純熟老練，往往設計的成果也會展現某種特定的氣質，於是形式便追隨著機能的手法而生，足以識別出自何人之手。西方許多現代主義的設計大師，諸如 Massimo Vignalli 等人的設計，跨越兩個世紀而不墜，這是為何？！

路透社在 2010 年 1 月 24 日發了一則標題為 For God's sake, blog!（看在上帝的份上，寫部落格吧！）的郵電稿，原來是教宗希望神職人員都要會能用部落格來與人們溝通。梵蒂岡的作風，隨著世情在開放；班尼頓廣告見多了，也就不再覺得那麼驚世駭俗了。風格，做為時代符碼的一員，讓文化積累了更豐富的符號資產，見證著時代的更迭。風格，做為大熔爐裡用來辨識價值的一種象徵，在紐約的街頭，或者教宗的全球網站[5]上同樣都看得到，只是，編碼的形式不同，個人隨自己的意識形態來做賞析，所為為何？不勞他人費心，就像對著廣告畫十字致意的女孩。

4 參閱麥克盧漢《理解媒介》，商務印書館 2000 年版。
5 教宗的網址 http://www.pope2you.net。

**你愈 hi，
它扣得愈緊**

意識形態是一組集體認同的符號，但巧妙地將價值判斷隱藏其間。
一個包裝精美的品牌文化，往往具備極高的信仰渲染能力。消費者
一旦養成忠誠度，不但變成此一信仰的擁護者，還連帶地讓價值觀
不自覺地緊緊上身，無意間流露的，都是品牌的訊息。

意識形態
讓你 get high 的符號

週末，Jerry 約了幾個朋友到市區新開的 Nike Town，走進這家 Nike 的專門店，一大片橙色的牆，亮眼地擋在右側，挑高的牆上是 NFL 球星卡普尼克（Colin Kaepernick）的代言："Believe in something, even if it means sacrificing everything."（捍衛信念，即便犧牲一切）背景，混合著節奏亢奮的金屬樂與饒舌。

May 從側邊的展示間轉出來，一頭褐黃的長髮，濃濃的藍色眼影，低胸緊身的熱褲洋裝，襯著曬成古銅的肌膚色，簡直就是小一號的碧昂絲。

轉過一扇入口，進入一個更寬敞的房間，數百雙的全白球鞋吊掛在賣場中央上方，彷彿一道無名的石流，只有一束聚光燈投射向壁面上超大的勾鉤。

「酷，看我找到什麼了！」Shaw 出現了，手上拎著一支紅白搭配的半筒球鞋。「第一代的喬登鞋。天啊！找好久了。」

Jerry 接過來，看到鞋幫上有一個顯眼的「插翅籃球」的標誌。

「就是這個，第三代以後就變成飛人標誌了，現在根本就找不到這個長了翅膀的標誌。這支還不是 1994 年版的喔，是 1985 年的。你知道嗎？ 1985 年的第一版欸。」

May 不像 Jerry 一樣捧場，「有了翅膀就真能 high 起來了？」

「妳說對了！每個人都在找讓自己 get high 的方式。我找到囉！」

意識形態源於符號的價值系統

意識形態屬於「符號的價值系統」的一環。意識形態和審美都涉及價值判斷，不同的是，審美屬於自主性的判斷，意識形態卻依附於既存的共識，屬於社會性的判斷。意識形態是一組集體認同的符號，但它不同於文化符碼，或是榮格說的集體潛意識。文化符碼是用來賦予文化象徵它背後原型意義的符號體系；集體潛意識可視為一種人類共通的理解；而意識形態呢？卻有一種信仰在裡頭，這種信仰，構成價值判斷上的基礎。很多時候，意識形態隱含著一種過度偏執的指控[1]。

當我們對某些現象的符號解讀，傾向於在表面意義之外，延伸出附帶著價值判斷的引申意義時，此一引申意義通常也可以在相同價值觀的他人 / 群體身上找到意義的共識。卡普尼克[2]在NIKE廣告中不斷重複的「捍衛信念，即便犧牲一切」，回應的是對有色人種所受到的不平等對待，表明要與社會弱勢者待在一起，也隱喻了即便如他這樣的體壇英雄人物，握有權力、但懷有歧視的意識形態者仍能任意踐踏。卡普尼克的這種對抗意識，也正是另一種意識形態的反映。

卡普尼克，或者應該說是NIKE利用卡普尼克，運用意識形態做為一種象徵聯想的隱喻形式，一旦使用這種形式，便讓意識形態本身形成一種工具，這種形式讓對立的意識彼此宣戰，戰場會從媒體版面中延伸到社會公眾面上，於是，

1 Thompson 在 Ideology and Modern Culture 中也提到類似的觀點，p.5。他還提及，意識形態是一種象徵形式所調動的意義，而且是一種服務於權力的意義。

2 Colin Kaepernick，2016 年於美式足球賽開場前的美國國歌演奏中，以單膝下跪的方式抗議美國總統川普的種族歧視舉措。當時引發川普飆罵，並要球隊老闆開除所有響應的球員。而 Kaepernick 的起心則是為抗議多位黑人被警無理槍殺而跪。

意識形態是一組集體認同的符號，有一種信仰在裡頭。這種信仰，構成價值判斷上的基礎。

話題自然圍繞在價值的爭端上，不論擁護何種意識形態，至少都喚起了注目。意識形態原本是服務於政治與社會權力的，但在這裡，他其實是服務於企業的，是企業為了商業經營而有的舉措，只不過藉著意識形態的社會關懷這樣一種隱喻做為包裝，於是，彷彿企業提供了寶貴的媒體版面在行社會公益，而這一公益內涵，又連結上企業的聯想，讓社會大眾誤以為此一企業便是對抗某類意識形態的正義象徵，從而建立或強化企業的形象。

意識形態在我們的生活當中，其實是比我們的認知更為常見的。每個社會都存在著各種意識形態，它們透過共識成為大眾想法的基礎。許多意識形態被刻意塑造成一種「中立」的姿態出現，於是，其他與這個價值標準不同的意識形態，不論客觀性何在，都常常被視為極端，背負負面的指控。例如品牌當家的這個商業時代，無印良品之類以反過度品牌化為訴求的業者出現，它們的主張便立即將一般品牌業者打入鼓勵過度消費的極端；其實，無論是 logo 或者 no logo[3]，乃至 pro logo[4] 都是不同的意識形態的擁護者，標榜自己的理念時，不免要以貶抑它者來凸顯自己的價值觀。

意識形態在設計中扮演的角色

在設計作品中，意識形態扮演著什麼角色？

1. 引導閱聽人進行評價作用

3　Klein, Naomi. No Logo: Taking Aim at the Brand Bullies. New York: St. Martin's Press, 1999.
4　針對 "no logo"，兩位出身哈佛商學院的學者 Michel Chevalier 和 Gerald Mazzalovo 寫了一本 "Pro Logo"，倡言品牌存在的必要性。

享受被綁架的生活情調

意識形態藉由符號來卸下讀者的心防，設計者往往藉由符號隱喻的手法和讀者的生活經驗邂逅，呼應或撼動讀者的價值觀，並過渡到讀者的判斷裡。旁觀者，認為意識形態綁架了你；你卻說，它只是在 branding a way of life 。

評價的並非作品的優劣，而是作品主導的議題。這些議題可能散置在各種符號中，它們一方面扮演表面意義的傳遞角色，一方面則是匯歸意識形態的象徵符號，像是卡普尼克在 NIKE TOWN 壁面留下的標語，像是展示間牆上的勾鉤，像是在空間裡追逐的 RAP 音樂，也像 Shaw 手中球鞋上長了翅膀的標章，各自忠實地扮演自己的部份角色：它告訴你一段經驗、標示著這個展示間裡的產品出自誰之手、它催動每個人迎向同一個節奏、它顯示不同年份的註記，同一時間，它讓閱聽人不自覺地選邊站：

像卡普尼克這樣的英雄都不免受到歧視，種族歧視呀！／卡普尼克算什麼？！……；

這勾鉤象徵運動時尚！／這勾鉤真會搶錢！；

抑揚頓挫的饒舌讓我想要及時行樂／不、不、反抗、別被利用、別被利用

絕版品格外有收藏的價值，還會增值！／有需要買一雙不去穿的球鞋嗎？！

這些勾起價值判斷的符號同時被隱藏在一個空間裡，如果你稍加分析，會發現，它其實早已被精心地設計過，不像肥皂箱上疾言厲色的激進人士，或者街頭大聲疾呼的叫賣人士，而是以不露痕跡的方式組織起來的，形成了這個品牌的文化。

Thompson 把文化分析界定為：對象徵形式的意義構成及社會背景性的研究[5]。那麼，意識形態的探索，便是對這些文化象徵符號的價值剖析與背景探索。

2. 理念認同，願不願都上鉤

意識形態是一種價值觀的潛移默化與形塑，透過符號化的方式，設計作品可以

5　Thompson, J. B. 著，2005，高戈等譯，意識形態與現代文化，南京：譯林出版社，p.150。

讓閱聽大眾與訊息的宿主站在同一陣線。

意識形態藉由符號來卸下讀者的心防，設計者往往藉由符號隱喻的手法和讀者的生活經驗邂逅，呼應或撼動讀者的價值觀，並過渡到讀者的判斷裡。N Town 在設計中有意地顛倒第一者與第三者的角色位置，利用事實上的第三者（卡普尼克、喬登、rap 歌手、收藏各代球鞋的人……）來與第二者（你／妳）對話，把自己（第一者，勾鉤）塑造成客觀的角色（第三者，還是勾鉤，這下成了公眾品牌了），形成一種類似第三人稱的敘事方式，這些第三者（不是上一句所指，是最前面所指）各有自己符號化的價值象徵，如果從運動的角度來看待社會的關係結構，他們分別代表一個社會結構裡努力超越以上流社會為優的二元價值的角色。或許從單一符號象徵來看，它似乎站在價值的中立線上，但是，當幾個符號同時出現時，它們就成了為彼此做價值背書的符號，明顯地將第二者拉向中線外的一方，最後一起掛在一個勾鉤上，於是哪個是第一者、哪個是第三者（已經沒必要去辨識是前後哪一句所指了），理也理不清了。這麼看來，branding a way of life 便是一種意識形態的運用。

3. 意識形態和風格都是一種象徵系統，風格主外，意識形態主內

意識形態若凝結為設計的形式，主宰形式的表達系統，便會形成設計風格。亦即，就風格而言，不管是形式本身，還是它所呈現的內容，必然與它們的價值追求相互呼應，互為表裡，只是或隱或顯的問題而已，無關傳播主、設計主題或是設計人。

設計者雖然只能算整個訊息傳播過程中的一個中介角色，像一位專業的仲介人

意識形態若凝結為設計的形式，主宰形式的表達系統，便會形成設計風格。

員，將傳播主交付的訊息忠實地傳達給目標閱聽人，卻永遠不可能絕對地客觀、中立。意識形態是一隻隱身在設計思維背後的手，或多或少總要影響設計師對符號的抉擇。重者，會讓設計師形成案件選擇的偏好，輕者，則表現在個人解決設計問題的手法上。

意識形態也往往包含著倫理觀的價值選擇與堅持在裡頭，而這種倫理性的價值主張，通常又會超越自己、業主與目標對象三者之外，涉入設計師做為一個公眾角色的心理關照。在設計中談到倫理觀，多半觸及的是社會責任的問題——先不說你在進行社會改造的工作[6]，至少，你該考慮作品在社會上會造成什麼影響：是不是美化了隱藏在背後的醜陋？是不是扭曲了事實？是不是鼓勵了資源浪費？……做為一位設計者，不獨是產品的美化者，也可以是美好生活品質的提升者，甚或積極的社會改革者。因為你／妳可能自覺只是被動地被委以媒體設計的任務，但手握的卻是符號選擇與組織的權利，透過許多技巧都足以或隱或顯地將改革或責任的意識加諸訊息之中。

意識形態的設計操作

設計者如何應用意識形態進行創作？

1. 議題的設定導入

側重意識形態的作品，係以價值觀的傳達做為主要的訴求手段或目的，這裡用「或」，是因為多半作品雖然以意識形態做為操作的工具，目的卻是指向與此一意識形態無直接關係的目標，如 NIKE TOWN 出現的卡普尼克的悍言；也有

6　西方有些設計師是偏好、或以社會議題海報創作為務的。

這次，你準備換哪一張臉？

意識形態是符號隱含義之上的含蓄意指，設計者往往從象徵符號的系統裡去挑選符號，再依此形式的聯想行使轉喻的功能，這最能喚起直接的聯想。象徵符號的面具一旦更換，符號隱藏的價值判斷，理論上也會連帶褪去，不過，事實上代之而起的，往往是另一張面具，卻是相同指涉。

比例較少的作品則逕以意識所傳達的價值訴求為傳播目的，直接做議題的展現（如關注 SDGs 的各種宣傳……）。不論何者，透過設計，意識形態都藉由議題來提出價值主張。

2. 象徵符碼的選擇、形式的創造，與符號轉喻的行使

意識形態是符號的價值系統，且為符號的含蓄意指。表示它仍是透過符號的意陳作用，在隱含義上進行操作，才能進一步顯現出它價值內涵的一面。於是，尋求符號做引申意義的表現便是必然的基礎，而從象徵符號的系統裡去挑選符號，最能喚起直接的聯想，再依此形式的聯想行使轉喻的功能。轉喻是以部份來代表整體的一種修辭手法：從卡普尼克對抗美國愛國主義者這樣的小事件裡，可以推想非裔族群們仍然陷於被任意輕賤的環境裡；同樣地，從對第一代喬登鞋的挖掘，也可以看到年輕人對於追求原型象徵價值的心理迷思（從個人行為舉措，轉喻至大眾迷思）。

3. 符號虛向的策略操作

意識形態屬於某一群體共同認定的價值觀，卻非價值判斷的絕對指標，當此一意識遇到更高的考量時，還是可能讓位。譬如說對種族偏好的意識形態，或許讓一個人排斥「非我族類」的另一個人，但是當兩種人同時面臨生死交關的情境時，往往人性的高度會凌駕意識形態，讓他們相互扶持。要以意識形態做為設計的策略，卻也是一種以議題或表現的高度來凌駕閱聽人意識形態，令其附和作者訴求的價值觀的做法。而往往這個訴求手法，一層層剝開來之後，我們會發現，其實它也只是設計者將另一層意識形態以更高一層的價值觀，加

以包裝引導而已，這便是以意識形態為訴求（非目的）的設計操作。

卡普尼克的一段話出自本身遭遇的現實，NIKE 引用這段文字，卻是站在人性的高度（生而平等），撻伐的是置人性於不顧的種族歧視：

表 12.1 卡普尼克標語的符號操作概念

品牌原理	品牌形象	→	品牌象徵的價值
	↓		↓
設計符號的 虛向操作	品牌象徵符號的反操作 (不去訴求卡普尼克的英雄事蹟， 而是專注於他的被打壓)	→	與英雄、與人性站在一起

□Sr→Sr　　　→　　　Sd　　　→　　　Sd
卡普尼克：「……」→ 只問膚色的意識形態 → 意識形態是公眾的敵人
（人性被意識形態壓抑 → 意識形態是公眾的敵人→ 讓我們與英雄、與人性站在一起）

透過卡普尼克做為一位公眾的英雄角色→而英雄卻不敵意識形態→意識形態是公眾的敵人→大家一起來對抗意識形態→選擇人性的這一邊→支持卡普尼克→選擇卡普尼克所代表的 NIKE。

意識形態多以隱身的形式在作品之後影響閱聽人的價值觀，透過認知失諧[7]的原理，廣告或設計可以操作價值判斷，讓傳播主成為贏家。NIKE 最終的目的仍在促進品牌形象與行銷，這個形象是站在反意識形態的立場制定出來的，當然，也就是本書第 5 章談的符號虛向的操作。

7 Festinger 提出的認知失諧理論 (theory of cognitive dissonance)，認為當個人面對的兩件資訊互相矛盾時，便會形成心理失諧的狀態。Kiesler 後續其研究，提出人們一旦做出選擇，就會將自己之選擇加以美化與合理化。

意識形態多以隱身的形式在作品之後影響閱聽人的價值觀；透過認知失諧的原理，設計者可以操作價值判斷，讓傳播主成為贏家。

符號因為有任意性，所以意義的決定得仰賴語境，從上下文或周邊的符號、結構，才能了知這裡的意義；符號的價值判定也不離結構，它往往伴隨著命題語境，人們在有前提、參酌的結構的思考下進行判斷。意識形態是被夾帶於符號結構中的意指類型，對它所潛藏的價值觀買單的閱聽人，便有可能讓這價值觀駐進心裡，形成個人將來的經驗語境，加入成為同一意識形態族群的一員，一旦有機會再被觸動其中任何一條可以傳輸此一價值觀的神經，就會驅策閱聽人追求滿足認同的心理，好像「每個人都在找讓自己 get high 的方式。」可以是喬登鞋，但也未必然要喬登鞋[8]。

8　也可以從符號的「等價性」來理解。可回頭參考第 1 章。

**莎士比亞其實也
是設計師**

莎士比亞說故事，不僅是種娛樂，他還用戲劇來撻伐當權者，拿故事來隱喻說理。哈姆雷特不只是失國的王子，還是失去摯友的莎士比亞，交織在故事裡與故事背後含蓄的張力，是設計的成果，成功地傳達了戲劇的內蘊，也造就了作者不朽的名聲。莎士比亞不愧是個偉大的設計師，一個策動符號進行敘事設計的王者。

敘事

莎士比亞的符號策略

「兒啊！我是被謀殺的。是克勞地斯從我的耳朵裡灌進毒藥把我害死的。」哈姆雷特驚恐地望著，舞台邊驀地浮現了一張蒼白怨毒的幽靈面孔。藏在角色裡的是莎士比亞，內心有一股悲憤，此刻心裡想到的是不久前被英國當權者絞死的好朋友。

但是，舞台上的哈姆雷特不能決定自己眼前的鬼魂究竟真的是父王，還是化做他的樣子來拖自己下地獄的魔鬼。

莎士比亞早就鐵了心，一定要傾自己的全力，為兩個好朋友復仇，藉哈姆雷特之名。強烈的恨意，讓他決定自己粉墨登場，化身在幽靈的角色裡。

時間在十二世紀末和 1599 年之間跳躍。

當哈姆雷特決定和已經改嫁給克勞地斯國王的母后攤牌時，莎士比亞又像幽靈般出現了。他決定讓哈姆雷特安排一齣隱喻劇，影射拭兄奪位、棄貞改嫁的情節，試探新王與母后。果然，一試中的。是莎士比亞？是父王的幽靈？還是哈姆雷特在對命定質疑？

舞台上，獨自的哈姆雷特，仰著臉望向眼前的深處，充滿悲傷、矛盾與無奈："To be, or not to be..." 仍然立在後台的莎士比亞卻不曾懷疑，自己的選擇從來就是 to be，不管是寫作悲劇，或是讓自己成為一齣人文主義者的世代悲劇。

設計人也說故事？

敘事，就是說故事。

設計人的本業，像是在說故事。就像多數民族都有的說書人，把耳聞的鄉野軼事，以生動的語氣道來，彷彿正是他的親身經歷。設計人從不吝惜把接受轉達的訊息融入在個人豐富的閱歷或想像中，只是，用來說故事的，除了語言，還有圖像，以及一切可以強化臨場感受的視覺或聽覺元素，就像說書人的摺扇、醒木，還加上肢體動作。

說故事牽涉到「說什麼？」和「怎麼說？」。如果你是研究這「說故事」這門藝術、學問，那還得再加上研究「誰在說？」「對誰說？」。總括這幾項，讓故事變成一種「語言競賽的策略」[1]，一心要讓聽故事的人服服貼貼。

設計人也應該是擅長說故事的。因為設計人和說書人有一個共通點：透過傳達來寓意。故事是隱喻的媒介，說書人把流傳久遠的故事，透過生動的演繹，讓聽眾彷彿認為此人身歷其境；而故事說完了，隱喻會慢慢發酵，就像設計作品，除了依附於形式的內容，還有意蘊。設計人消化傳播主委託的訊息，透過自己的手法、運用擅長的形式來述說一遍，仍是為了打動自己圈定了的閱聽群眾，就像莎士比亞利用戲劇來撻伐當權者，拿故事來表達心聲。不同的是，設計人說故事的行為，還是一種策略性的產物，較諸說書人只是透過語言掌握的優勢來確立敘事的權力，設計人還要藉由敘事來影響閱聽人做出某些行動決策來，是一種敘事原理的應用，彷如敘事治療般，更重視它的工具性目的。

設計人時常透過敘事的方式來做設計：拿「封面」來說內容最扣人心弦的一幕、

1　李歐塔（Lyotard, J., 1984）援引維根斯坦語言遊戲的觀點。

設計的敘事，不是為了說故事而說故事，是將主旨放在言外之意，它涉及了策略、形式和內容三面。

拿「廣告」來說品牌的故事、拿「包裝」來說心情的故事、拿「櫥窗」來展示時尚生活的一段光景、拿「環境」來引導參觀者進入設計人安排的敘事情境。成功的敘事性設計，誘使閱聽人沈浸在故事的氛圍裡，信賴設計人猶如信服說書人一般。

設計的敘事，從來就不會只是為了說故事而說故事，反而是將主旨放在言外之意（隱喻說理），這樣一來就涉及了策略、形式和內容三面。例如，書籍的封面設計，通常是內容的縮影，但單薄的一張封面，如何盡括書內的故事內容？往往頂多只是其中的一幕或驚鴻一瞥。表面圖像上它同樣有敘事的功能，但是，它做為書名的插圖，必然表達的是符碼化的那一層面，隱喻之義。不管如何，設計人準備選擇哪一份理或取哪一幕景來說理，是策略問題；如何表現這一幕，是形式的問題（那年紀、那裝扮、那眼神，和那風格技巧）；不管是未符碼化或已符碼化的意義部份，則屬敘事內容的安排。

唯獨，敘事設計和一般性設計不同的是，敘事須進行故事的鋪陳，否則就不必另稱敘事；而一旦提出故事，便須表現出故事內在的衝突，否則便與一般資訊性設計無異（只是告知某些客觀訊息），於是「符號矩陣」就派上了用場。它讓設計者將所欲述說之理放在矩陣中剖析內在可能的衝突結構，然後再尋覓視覺元素來表達這些內在情境，創造情節的想像。

符號矩陣──敘事分析工具

法國敘事符號學者格雷馬斯自亞里士多德邏輯學中命題與反命題的概念，將二元對立擴充為二元次方，推演出兩個二元對立組的符號矩陣（Semiotic

相對不等於相反　符號矩陣是在原本二元「對立」的關係裡，再分出「相對」與「相反」兩種，便形成彼此交錯的關係。例如同屬榮耀，桂冠可象徵和平，而王冠則象徵權力，彼此相對；非桂冠或非王冠，則是與前者相反的概念，屬矛盾關係，彼此絕不統屬，而非桂冠與王冠則屬蘊含關係，亦即，王冠可包含在非桂冠的選項裡。

Square），於是敘事分析就有了可以操作的結構性。這個符号矩陣是將原本二元「對立」的關係概念，再分出「相對」與「相反」兩種，如圖 14.1 是以一個符號 S1 為起點（例如黑），先可以在二元對立的概念裡找到與它相對立的符號：S2（例如白），繼而，不管是 S1 或 S2 這兩個對立項，也都可以分別找到與它們相反的符號：-S2 或 -S1，它們與原先的符號相反（也可稱為矛盾）

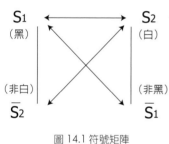

圖 14.1 符號矩陣

但不一定對立，例如白的相對是黑，相反是非白，但非白未必是黑。

關於這一點，我們不妨拿皮爾斯的三個現象學範疇的理論來做一點類比說明[2]：第一性如果沒有分出第二性（第一之外的其它任何項），便無對立出現，也就呈單一靜止狀態（如陰陽未分的混沌一體，不會發生劇情的動態來）；當情境中不再只是存在單一的第一性，便自然有與之對立（排除一以外的都可算）的所謂第二性出現，同時也存在這第一與第二的關係：第三性。這也是符號矩陣中我們看到的 S1 與 S2 的對立形態，接著，這樣的對立同樣會膠著不進，永遠對峙著，因此，欲令情節發展，便須在第一性或第二性的陣營裡出現阻力（反第一性，-S1）與助力（反第二性，-S2），讓狀態不平衡，如此才能令局勢流動、有所消長。不管最終是相對的哪一方成功，最終還是歸位為一，消弭對立（故事的老套）。

如果拿這個矩陣來分析故事，立時可以找到四種交錯的內在關係，亦即 S1、S2、-S2 與 -S1 之間的關係。這些關係分別代表故事裡從核心敘事要素（ S1）

2　相關理論參見第 3 章 60 頁。

找到它的基本存在情境。這個情境由相對與相反的元素概念交錯鋪陳出來，形成一個相互緊扣在一起的劇情結構。讀者可以在元素與元素之間的關係上找到故事裡的角色，分別代表這種相互關係的產物，如圖 14.2。我們拿哈姆雷特這個故事[3]來看看："To be, or not to be..." 這個代表性的台詞，之所以被經常引用，無疑有其象徵性，代表了這個故事關鍵的心理現象，也可說是這個故事透顯的核心議題[4]。我們將之置於故事中，若以「為」與「不為」來做解釋，放在符號矩陣中來看，剛好佔據 S1 與 S2 的相對位置。分別都代表一種果斷的性格，不管是因為強烈的企圖心或野心而讓自己無所不為（「為」），或是因強烈的感性抑或理性影響而不願為（「不為」）；於是，若不歸於這兩類的意

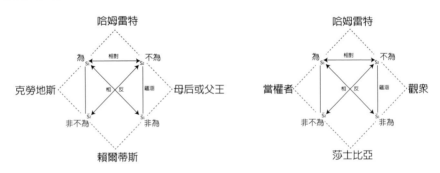

圖 14.2 哈姆雷特劇情敘事分析圖　　　圖 14.3 莎翁創作哈姆雷特背景分析

3　故事大要為：丹麥國王駕崩，王弟克勞地斯繼位，遺后跟著下嫁新王。某夜，先王顯靈，告知王子哈姆雷特
　　自己如何遭到謀害，囑王子報仇。哈姆雷特驚疑之下，安排上演寓意其叔謀害親兄的戲劇，刺探國王，並伺
　　機一擊，唯王子之後卻誤殺了於幕後窺探的愛人奧菲里阿之父波婁尼阿斯。國王遂而遣王子赴英，並請英王
　　將之處決，未果。奧菲里阿之兄賴爾蒂斯自法返國後，欲報父仇於國王，然王告以殺父者為哈姆雷特，二人
　　乃聯手設計謀害甫自英返國的王子。於是，國王安排哈姆雷特與賴比劍，賴以一把餵有劇毒的利劍刺傷王子，
　　王子旋即奪劍刺傷對手，賴臨死前坦言國王陰謀，哈姆雷特終而奮起刺殺國王，然後死去。
4　即第九章提及的「母題象徵」。

志，必然就存在著與這兩個相對的概念剛好相反的行為，便是「非不為」與「非為」，亦即是「並非不去做，但不選擇去做什麼」與「並非去做，但不選擇什麼也不做」。於是，整個故事探討的是人性的掙扎，對於當做與不做的猶疑，同時也是對於接受命運擺佈與否的質疑與掙扎。在這樣的劇情張力結構下，主人翁哈姆雷特無疑便落在「為」（S1）與「不為」（S2）這樣一層糾結掙扎關係的正中，代表一種優柔寡斷、瞻前顧後的性格，落入人性試煉的兩難情境中；而在「為」與「非不為」的性格蘊涵之間，我們看到克勞地斯這樣一個野心勃勃、毫無顧忌的角色，對於阻擋個人的對象，都毫不猶疑的要去之而後快；相對於此，是哈姆雷特的母親與父王，面對情境都只能選擇順從或無從正面對抗的悲哀；而在「非不為」與「非為」之間，我們看到賴爾蒂斯，這個被愚弄的貴族青年，他正好與哈姆雷特相反，毫不猶豫地相信克勞地斯的搬弄（「非不為」），挑戰哈姆雷特，臨終時卻也願意誠實面對個人的錯誤。原來，莎翁的佈局與自己面對的人生際遇也可以在這樣一個敘事結構中找到關係（圖14.3）：面對執政當權者基於政治反對而撲殺其友，自己無法選擇直接的對抗，只能化身在哈姆雷特的角色與劇作裡表達譴責，期待引起觀眾、社會的共鳴。

符號矩陣的根本寓意，可以說是針對故事發掘衝突的根源所在與尋求解決之道——先有對立的出現，才有波折，擺脫平淡；面對對立，往往又有晉一層各自的矛盾存在，這才能讓對立的衝突得有化解的機會。

如果把眼光移到視覺設計的作品，我們可以拿上個世紀包浩斯年代李西斯基[5]著名的抽象革命海報〈用紅色楔子打擊白軍〉[6]來看（可參看 p210 左上角海

5 El Lissitzky, 1890-1941.
6 Beat the Whites with the Red Wedge, 1919，參見 Meggs, Philip B., A History of Graphic Design, P.272.

**這美好的仗，
我已經打過**

葛雷馬斯的行動位模型分為傳播軸與慾望軸，傳播軸裡有「施者」
與「受者」，「受者」好比市場行銷裡的主要消費群；而慾望軸裡
有「主體」與「客體」，「主體」做為主角，就如同這些消費群（受
者）象徵托付的角色，代表「受者」追求慾望軸裡的「客體」，冀
求達成使命。

報）。作者使用紅色三角形（本處因印刷關係，以黃色圖示）來代表新的革命力量，對固有傳統的思想有所突破、攻擊。這是敘事性的表現，從元素的擬態呈現來看，凝結在一瞬間的畫面，似乎是一連串敘事過程的表徵，透過這個表徵，讀者可以還原出敘事的過程，這個過程在符號矩陣的分析下（圖14.4），可以看到作者使用不同元素的表現概念。

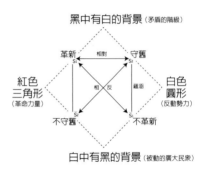

圖 14.4 李西斯基革命海報敘事分析圖

作者使用白色來代表克倫斯基的反動勢力，用紅色三角楔子形來代表布爾什維克的革命力量，於是在這兩者之間，還有廣大的白中有黑與黑中有白的背景，分別代表被動的廣大民眾與矛盾的階級，可能是阻力或是助力。

從這裡也可以清楚看到， 格雷馬斯在對立面的一組符號外，再加上一組相反的符號概念，其實是彌補了原先二元對立兩極化、過於簡化的缺憾，讓分析討論的空間也把處於兩極之間、不管是偏任何一極的灰色地帶都涵蓋進去。

視覺設計怎麼說故事？

做設計不一定要說故事，但說故事卻有它獨特的效果，就好像莎士比亞可以選擇為他死去的好友發聲的形式很多，它選擇的卻是說故事的方式，他或許也未預期這故事一說，竟就流傳百世。當然，未必所有的設計問題或設計專案都合適以說故事的方式來執行，但是，敘事畢竟是一種更貼近人性與生活化的手

法，何況我們可以從實體面，也可以從心理面來看敘事。實體面若指的是敘事的形式，心理面便是敘事的概念——同樣具備敘事的功能，卻未必具備同樣的形式。也就是說，只要能喚起心理同樣的故事性效果，也可以稱為敘事的設計。原本設計就無法如同語言系統一般，進行故事的完整描繪，但卻兼備藝術的符號化性質，可以勝任語言所不能完成的任務，表現人類情感生活另一面向：蘇珊朗格所謂的「一種充滿了情感、生命和富有個性的意象」[7]。因此，敘事設計格外容易促成形式與內容的統一。

其實，論及視覺設計，除了廣告影片或圖文書籍之類具備時間閱讀性的表現媒體之外，無論是平面媒體或視覺環境（environmental graphics），都未必提供如電影或文學敘事那般的環境能做時間性與空間流動性發揮的故事述說，但是，影像或符號擬態的蒙太奇、拼貼、並置，都可以促成敘事的效果，何況若再加上文字元素，敘事性的視覺設計就絕非罕見了。

視覺設計的敘事策略

如果設計師決定選擇用說故事的方式來傳達訊息，需要考慮的策略層面有哪些？

無論策略為何，都涉及形式（表達面）與內容（內容面）兩方面，在設計裡，這兩方面不只是二而一的整

圖 14.5 視覺設計的四個敘事策略面向

7 蘇珊‧朗格，1983，藝術問題，中國社會科學出版社。

體，同時也各自有它們屬於表達面與內容面的面向[8]，因此，一個敘事的設計策略，至少可以分為四個內在面向（圖14.5），而且，還可以視為是一個能夠不斷交錯、向外審視、操作的策略繁衍模組。（圖14.6）

文本策略

設計的敘事文本，涉及如何進行故事的鋪陳，及如何選擇與組織用來表達故事的視覺設計符號。亦即，要面對兩個策略單元：在內容面上先確認故事的「主題」，再進行表達面上視覺「元素」的決策（圖14.7）；然而這兩者其實是互為表裡的，因此，在主題面實則仍有主題元素的選擇與組織，即主題與其下各種子題的訂定與組合，及在視覺元素面也有應選用哪些符號來構做元素的問題（表14.1）。我們可以拿李西斯基的革命海報為例簡單說明：主題是勢不可擋的紅色革命，裡頭的子題，包括布爾

圖14.6 符號矩陣與形式內容二次二元論的結合

圖14.7 視覺設計的敘事策略結構

8 葉爾姆斯列夫以形式、內質來稱，本處為便於對「二元二次」的說明與應用，皆以「表達」與「內容」來做圖示說明。相關論述參見第3章及第7章。

什維克的革命力量的動員、反動勢力的被突破與零星抗拒等；而元素則有幾何圖案與色彩的象徵性符號及其配置，並且在各個代表性角色上，分別輔以文字來固定抽象符號所象徵的意義。

心理策略

與文本策略相反的，是心理策略，涉及以什麼樣的心理訴求、加上什麼樣能強化效果的修辭手法來與閱聽人互動（圖14.7）。不論是在故事的內容上，使用感性訴求、理性訴求、幽默訴求、恐嚇訴求或是煽情的訴求，故事的表達鋪陳，也會考慮在元素的操作上，以何種修辭技巧來強化訴求的效果。是以誇張的形式、擬態、譬喻還是引用、反覆等，目的均在加重故事的表達效果。同樣地，心理策略裡的兩個操作單元，也有互為表裡的內在結構：在訴求上，另有「故事內容的性質如何選用」一議，例如是誌怪、警世、言情、英雄，還是歷史故事等；在修辭上，另外是「敘事類型的選用」，作者可以選擇紀錄、寫實、傳奇、神話……各種不同虛實成份及其組合的

表 14.1 敘事設計的策略操作面向與內涵

策略面向	策略單元	操作內涵	概念/類項
文本策略	主題	故事主題的選用	專案主題轉化為故事主題
		主題元素的選擇與組織	子題＋子題→主題
	元素	視覺元素的選用	圖案、影像、文字、色彩...
		元素的符號選擇與組織	(符號＋符號＝圖)＋(符號＋符號＝字)＝主題＋子題
心理策略	訴求	心理訴求類型的選用	感性、理性、幽默、恐嚇、煽情訴求...
		故事內容的性質選用	志怪、警世、言情、英雄、歷史...
	修辭	修辭手法的選用	誇張、擬態、譬喻、引用、反覆...
		敘事類型的選用	紀錄、寫實、傳奇、神話...
風格策略	元素	視覺元素的選用	圖案、影像、文字、色彩...
		行動位元素的類型的選用	主體、客體、發者、受者、阻力、助力...
	修辭	修辭手法的選用	誇張、擬態、譬喻、引用、反覆...
		構成技巧的選用	蒙太奇、拼貼、資訊層次、各種時代風格...
意識形態策略	主題	故事主題的選用	專案主題轉化為故事主題
		主題蘊涵的義理的選用	故事主題與子題的寓意
	訴求	心理訴求類型的選用	感性、理性、幽默、恐嚇、煽情訴求...
		價值訴求面向的選用	文化的、社會的、宗教的、商業的、政治的...

敘事類型（表 14.1）。以李西斯基的革命海報來看，理性的訴求手法，使作品的表現讓我們循主題名稱的標示與元素的象徵配置，得以理解其義；在訴求上，作者並以彰顯英雄的故事性質來激勵人心。在修辭的技巧上，以隱喻與轉化的手法直接以幾何圖形來代表角色，並以擬態與映襯的手法來呈現局勢的張力；而在敘事類型上，則選用帶有寫實成份的敘事來提高宣傳上的藝術渲染強度。

風格策略

說故事也有風格的考量，雖然從閱聽人來看，似乎為附屬層次的意義，但是對於創作者而言，卻是強化意義聯想的策略議題。無論是「元素」構成與版面安排，或「修辭」手法的傳播效果，設計者透過這雙重單元（圖 14.7），讓故事的陳述更有力道，或散發別具一格的魅力。

風格策略裡的兩個操作單元，在衍生的結構上，兩組新增的內涵為（表14.1）：在元素上，是「行動位元素的類型的選用」。從格雷馬斯提出的行動位模型的六個成份，主體、客體、發者、受者、阻力、助力[9]，設計者可以安排元素與它的組成符號在故事裡所扮演的角色；在修辭上，是「構成技巧的選用」，不論是蒙太奇、拼貼、有次第地安排資訊層次，或者是挪用各種時代性的風格，都有助於敘事的表達或強化。

從李西斯基的革命海報來看，風格策略裡的兩個新增內涵是：在元素上，黑白夾雜的背景分別有助力與阻力的角色概念存在，主體與客體關係分別代表人和

9 Greimas, A. J, 1966, Semantique Structurale, Larousse, p181. 行動位模型是格雷馬斯為了分析和描述故事及敘述結構而開發。它幫助我們理解故事中不同角色之間的相互作用和動作，以及這些動作如何推進情節。「主體」追求的目標即為「客體」；「發者」是推動或阻礙主體追求「客體」的力量，「受者」為「發者」發送力量的對象，或是核心目標完成後的結果；「阻力」與「助力」則為阻礙及協助主體完成核心目標的力量。

圖 14.8 行動位模型及紅色楔子海報的分析應用

無產階級社會,發者與受者則分別是布爾什維克的革命力量和克倫斯基的反動
勢力,也都透過紅色、楔子、白色、幾何形等表達出來;亦即,透過紅色革命
的力量,還給人民一個無產階級的社會。在修辭上,李西斯基的構成主義接受
了立體派的貼裱的技法,以純粹的幾何形來構成版面,並以文字並置的手法製
作版面,擺脫蘇俄革命前 [10] 的圖像傳統,呼應新社會的到來。

意識形態策略

意識形態策略涉及在敘事主題、故事內容裡,挾帶著什麼特定的價值觀點,並
以何種訴求手法來吸引、強化,或轉化閱聽人的認同(圖 14.7)。

意識形態策略裡的兩個操作單元,在衍生的結構上,兩組新增的內涵為(表
14.1):在主題上,是「主題蘊涵的義理的選用」,亦即不管是主題或故事內
的子題,都可能會有在表層敘事之外的寓意,從而在文化上、政治上或人生態
度上……呼應某些閱聽人的價值觀;在訴求上,是「訴求關係面向的選用」,

10 1917 年俄國革命,讓蘇俄成為共產主義國家。

即是故事寓意所訴求的價值面向，可以是文化的、社會的、宗教的、商業的、政治的……，可以視為主題蘊涵義理的價值訴求的分類選用。

從李西斯基的革命海報來看，意識形態策略裡的兩個新增內涵是：在主題上，〈用紅色楔子打擊白軍〉這樣一個敘事性的主題，背後的義涵是，藝術家要與大眾生活在一起，要一起界定出新的社會與政治秩序，也就是說將藝術放置於「服務、構成」一個新社會的位置。在訴求上，這是一個全新的社會走向，訴求的，其實是藉由社會運動來確立新的藝術文化主張。

設計人說故事考慮的面向真多，雖然說是講故事，卻往往意有所指，一指就指向了特定的目標，這目標因為不好（或不容易）直接訴諸對象，只好說上一段故事，避免對象視而不見、聽而不聞，於是，敘事設計從故事的四面八方操作了各自獨立又互為表裡的策略，目的無非就是讓故事能被真的看 / 聽到、看 / 聽完、看 / 聽懂，之後，還要能確定在腦中留下故事訴求的價值。To be, or not to be? 要留下，還是消失？敘事一直都在努力協助設計，走向前者，就看你是要自己站出來，選擇在閱聽對象正面廣而告知，還是隱身在敘事之後，沿著設計曲徑，讓故事為你表演。

世界因為符號
的簡單化，
而複雜化

藉著符號化，大量的複雜概念被簡化傳佈，讓人類的社會成為一個符號消費的體系；因著符號的可操作性，人類的文明得以大量地累積；而設計，正是加速符號化的推手，忙著為業者打造象徵，試圖轉化為不可一世的消費價值。紐約喜歡用第五大道來提高自己的身價，LV、川普，甚至第八大道上的唐人街，何嘗不是？！符號化之後，意義變簡單了，但是社會卻更複雜了。

符號化
符號的生命週期

鏡頭回到紐約。

第五大道上，一間間氣派華麗的旗艦店毗鄰而立。轉角的 LV 四層樓高的店牆，依舊鋪滿他百年不衰的商標圖紋，圖紋背景是從一樓角柱往上炸開的五彩渲染，像是哪個五分衛從遠遠的對街擲來了一桶漆，漂亮達陣，瞬間在市中心的三角窗就爆出一片不在預期之外的塗鴉。過了 46 街，小麒遊走的目光被華麗的玻璃櫥窗前的地攤攔下，"Dump Trump"（扔掉川普）、以川普照片為底的 "You are fired." 的胸章別針撒滿一地。小麒嘴角不禁上揚，他想起了《誰是接班人》裏，老是重複著 You are fired 的那個男人，也記起他在推特上氣急敗壞地要 NFL 告訴卡普尼克（Kaepernick）"YOU ARE FIRED."。終於，"What you say is what you get.[1]"。小麒其實上一刻，都還陷在一股略微低沉的心緒裡，昨日第八大道唐人街漫遊，讓他有一種「不辨是他鄉」的錯覺。

「略微？」「哈，自己騙自己。」他在心裡自問自答。「是，很。」

第八大道那一區，骯髒的街道上走的、蹲的、躺的、擺攤的，都是華人，招牌上盡是漢字，商家多數幽暗枯敗，似曾相識，不，活脫脫地讓人覺得是走在故鄉貧里的街巷裡。讓他疑惑的，是什麼驅使他們要離鄉背井，到一個人家過著優渥、現代、乾淨、舒適的日子，而自己，卻一定要隨著另一群有志一同（？）的人，來到這裡卻是複製了老家被自己鄙夷的命運。雖然換了個夢想的國度，卻還是被自動地隔離了開來。

是我想太多了嗎？小麒自問。What you think is what you get？這些人並沒有就過上白人雲端上的日子。

1 出自聖經 MARK 11:23 NKJ 23。經常被引為它用，原意指相信就會成真，這裡所講的要多一點。

現在，57 街往下走，正是紐約一些超高豪宅的所在。正對著廣袤的中央公園的窗景，會是一幕怎樣的神仙景象呢？「貧窮真是限制人類的想像力」小麒感嘆到，然後，突然又開解了，或許這就是第八大道唐人街存在的理由。

小麒不知漫遊了多久，目前在哪條街上。前方，一個黑皮膚戴著瑪麗蓮夢露頭套的小伙子，拉高了嗓子：「一元、一元！……一元領帶」，在原來的長袖衫外，他套了一件寬鬆的粉紅色 T 恤，上面印著 "#Me Too"。

空氣中瀰漫著一股似曾相識的味道，符號的味道。

. .

什麼是符號化
象徵成形的過程與現象

符號是人類傳播意念的工具，也是產物；文化，則可以說是各種符號積累的成果。這樣的成果，有些積澱在文化的底層，成為歷史軼事，有些再被挖掘出來，成為人們津津樂道的典故，有些則是刻意被塑造出來，發揮它積極的傳播力、影響力。不論是復刻，或者是新塑，它都透過一個過程來凝結背後的意義、聯結這個符號意義與使用對象之間的象徵關係，這個過程就是符號化[2]。 因此，符號化牽涉到兩項主要的成份：過程與這個過程所蘊化的內涵。它不同於象

2 符號化是人類為一抽象的概念尋找理解與傳達途徑的一種行為，有兩個外語同時被用來指涉它：一是 semiosis，一是 symbolization。Semiosis 語出皮爾斯，也有人譯為符號闡釋過程，可說是「符號化」的廣義用語，如果就此來談，所有人類使用符號來表達概念意義的行為都屬之，形同回過頭來談整個符號學的原理，因此，本文選擇 symbolization 做為探討的焦點。

徵，象徵是一種符號化的結果，符號化還將過程納為重要的內涵，總括為一種現象。符號化代表一種象徵概念凌駕客體（喻體），並且取代客體成為價值所在的現象。

當客體事物被文字或圖案等符號所代表，呈現一種凝縮作用時，即呈符號化；當複雜的現象被簡單的概念所取代，也呈符號化。

美國被稱為文化的大熔爐，紐約更是他的縮影，這是他自我塑造的價值，或者說，是在他的移民政策及經濟、文化的吸引之下，逐漸招徠、換得的名聲。於是，價值象徵的符號，也從早期的愛麗斯島、自由女神，逐漸轉進市區，落在第五大道上，也在進駐其間的各品牌上，這些莫不是符號化的結果。這些符號指涉的內涵或許同樣在日益更新，但過程總在持續，影響力始終發酵。在這些強大的象徵之外的符號，自然被屏除在外。第八大道與第五大道在紐約的地圖的距離上不遠，在符號的認同上卻難以企及。川普早早看到了符號化的利基，1995 年在第五大道買下大樓後，就將之命名為川普大樓，更想方設法讓紐約市地標保護委員會認定為紐約的地標（1998 年）。這與紐約做為文化熔爐的象徵無關，只與符號化的商業價值難分，否則，他不會輕易被貼上種族歧視的標籤。其實，他似乎也不在意這個標籤，如果這個標籤對他的競選或獲利有益時：已經符號化的象徵，正好可以讓意識形態合理化。一般人們多半只能是符號的接受者，但是對於他而言，一轉身就成了符號的駕馭者，甚至，符號化的推手。你看，他將川普這個品牌的一則活動標語 "You are fired." 發揮在卡普尼克的身上時，確是奏效了。

符號化怎麼來精簡地定義呢？——象徵成形的過程與現象。一種包含著過程的

You are fired　You are fired　I WANT YOU

Who's the boss?

同樣是要催熟愛國主義，美國經典海報上，山姆大叔指著你說："I Want You." 的這句口號，如果被換成 "You are Fired."，那紐約還會是一個象徵文化熔爐之都嗎？從結構到後結構，符號的話語權，誰決定了算，看明白了嗎？經典在褪色，無須緬懷，它只是告訴你符號走到了生命週期的某個階段罷了。

現象，但是它的過程卻也是一種簡單化、定型化的過程。這種過程讓意義群凝縮在一個或一些簡單的符號中，讓它得以遂行象徵的效果。在符號化的結果下，許多游離的意義都被抹去、刻意忽略掉，一方面限制了許多解構性詮釋的可能性，一方面又將所有可能的想像收攏在符號義的象徵範疇之中，就像第八大道的唐人街區，雖然都已在紐約落地生根，卻像化外之民居住的原鄉；雖未能過上第五大道超高樓的美式生活，但或許擁有「住在紐約」這個符號化的象徵標籤，也可以權當價值的證明。

符號化的設計特性

符號化既是設計（廣告）操作的過程、標的，也是成果，這個成果還可以用來做為下一次設計操作的起點，讓符號衍生出新的象徵，成就另一段符號化的過程與成果。從這樣的一段操作敘述，我們可以窺見一些符號化的設計特性：

1. 過程的可操作性

　　符號化是一段展現符號可操作性的過程

藉著符號化，大量的複雜概念被簡化傳佈，讓人類的社會成為一個符號消費的體系；因著符號的可操作性，人類的文明才得以大量地累積，即便產出的屬「功能失調的系統」[3]。布希亞就認為符號指涉真實，會歷經四個階段：(1) 符號指涉真實的客體，(2) 符號凌駕符號所指涉的真實客體，(3) 符號掩護真實客體的不在場，(4) 真實客體的消亡，只剩下純然的擬像[4]。符號既可歷經這些不同指涉的過程，正反映出人類在社會發展過程中，在操作符號的技巧上的演進。

3 布希亞《物體系》所提包括無意義的小發明等。

4 第四個階段的擬像，是模擬非真實存在的虛有物。參閱 Baudrillard, simulation and simulacra, 1988, pp170.

比如「紐約」，這個符號指的是美東第一大城這樣的真實客體。「第五大道」這個符號，則已經凌駕做為一條市區街道這樣的真實客體，成為奢華品牌的秀場象徵。第五大道的「時尚紐約」相對於第八大道唐人街區景況，則是符號掩飾真實的不在場證明。而川普要 NFL 跟卡普尼克們説 "You are fired.", 背後愛國主義[5]的催化，就開始步入「真實客體的消亡，只剩下純然的擬像」了。

2. 創造凌駕客體的心理價值

符號化的標的，是創造一種凌駕客體的心理價值

布希亞的符號化的四種過程，除了第一階段屬廣義的符號化過程[6]，其後各階段都可以看到符號凌駕指涉的現象，在設計上來看，這也是符號化的標的，創造一種凌駕客體的心理價值。如果我們拿一個當代的生活實例來看，當我們想吃豆腐的時候，便會想到深坑去；當想喝本土咖啡時，會想到古坑……，台灣過去四處推動的形象商圈，都是符號化的設計成果，有這麼個術語稱為符號社區（semiotic community），其它諸如都會區的傢具街、古董街……等，也都屬之。

3. 內涵的簡單化

若屬惡意，便成了標籤化

符號化意味著抑制其任意性，縮減歧義的空間，將符號意義鎖定於某一特定的聯想上，形成象徵關係。於是，諸多本有的自由想像或個人經驗聯想的空間，會因為象徵關係的制約，而被壓制，進而略去。某種程度上，等於被剝奪了上

5 誰說愛國主義者的故事，就一定是真實發生的故事，不是好萊塢的劇作？
6 近乎前面所說的 semiosis。

下文語境脈絡的協助解碼作用，不容你去做什麼解讀思考與判斷，其他的可能性盡被抹去。這也是政客為了謀取個人聲量，刻意挑起仇恨對立，最常見的手段，彷彿一台台廉價貼標機，卻總能讓符號目盲的群眾急著分流、跟著復誦。

4. 合理化的洗腦

符號化幫助你卸下人們的心防，
意味著符號操作結果的合理化

符號化隱含著對於結果的合理化。這樣的合理化未必需要強烈的邏輯說服，它憑藉的，反而是一種傳播洗腦而已。愛國主義這種符號義，可以由各種符號具被傳達出來：國旗、國歌......乃至「美國隊長」，經過長時間的學校、社會教育催化，成就其儼然不容質疑的象徵。但是，"Dump Trump" 也不可小覷，這個印在胸針上的文字口號，並非長時教化的產物，而是在川普名字的拼音符號上，刻意找了同樣字尾的字符，兩個押韻的文字，不斷重複，就彷彿洗腦般。這種純粹揀現成的符號來進行組織，以對偶的形式強烈地傳遞訊息的方式，儼然是在告訴你，天意如此，就像有心人在辛普森影集裡找出川普當選美國總統的預言，都是符號尋求合理化的行為。

5. 符號有生命週期

符號化如同產品、品牌，也有生命的週期

品牌就是一種符號化的成果，將一個客體（產品、機構，甚至個人）有形、無形的價值都凝縮在一個符號裡，這也意味著，符號化的成果如同品牌一樣，需要維護，似乎有生命週期，歷經萌芽、成長、成熟與衰退。符號的意義與文

符號，可以回收、再生，不只能出名15分鐘

設計，站在符號化的背後，不必然促成、但絕對可以促進符號化現象的加深，鞏固其價值體系。所有的符號都是設計人可以嬉遊運用的材料，可以回收，可以再生，因為你或妳，都可以是符號生命週期再生的推手。符號化，讓每個符號不只能出名15分鐘！

化所在有不可分割的關係，一旦文化變遷，符號意義經常就跟著改變。就拿色彩符號來看，單一一個色彩在不同的文化時期，都可能因流行或普遍情結的聯繫，而有它不同的外在聯想意義。同樣地，符號化的成果，不論是從文化箱底翻出來的符號象徵，或者是自然演化出的符號現象，抑或是在這個時代裡刻意塑造的符號表徵，一旦使用頻繁、認識者眾，這樣的符號化影響便會普遍；一旦過了時機，被引用的價值降低，也就逐漸步入衰退期。除非有志者，認定此一符號化的現象有其再利用的潛力，便會如同品牌的重新定位一般，重新賦予符號化的使用生機，促成它另一段的生命週期。例如當紅的文化創意產業，它的內涵所指並非是引用過去的符號於當代的語境中再現，而應該是說，是在重複利用過去符號化的成果，置於當代市場中去促成它另一段的生命週期，因此，這一段生命週期必然不能同於昔日，否則如何不重蹈衰退的覆轍？！不過，重點並不在它的設計產出為何，而是符號化的心理價值在這個設計品上是否得到重塑。川普被拿來在辛普森影集中消遣，算是川普這個品牌符號的魅力，不管正面或負面。他當選美國總統，則是這個魅力象徵的更新，是面對他早已過氣的符號意義的重新定位，於是又有了新的符號價值。雖然 "What you say is what you get."，一個任期後，還是讓他嚐到了 "You are fired." 的滋味，但是，符號的生命未必終止，只是在週期當中。

符號化的創造

符號化可以是在較自然的狀態下形成的，也可以是人為的，當然，也必然有介於兩者之間，難以劃分其人為程度的類型，其中，設計人可以刻意創造的方式包括：

1. 記號性聯想的象徵製造

係指在編碼工程的需求下，採取的記號化製作行為，如工程圖裡的符號系統製作，及一般社會上所製作的各類型象徵標誌如關懷愛滋、反戰標誌......，甚至企業機關的商標，均屬符號化的創造行為，用一個抽象或簡約的圖形，以教育或不斷傳播曝光的方式來做象徵的連結。LV 的經典圖紋是這樣的設計產物，"#Me too[7]" 也是這樣的例子。

2. 典故性聯想的象徵製造

係指藉既有的文化資源，做象徵性的符號連結，如我們在貝聿銘設計的蘇州博物館、在現代雲門舞集的舞作中、在故宮眾多的文創商品中，都可以見到許多中國文化符號化的印象。這些文化的符號化出自作者對中國文化哲理的關心，並形諸於外，乃至閱聽人得以由造型與肢體等符號來感受文化的點滴。流行文化、社會文化的符號化的運用，也是如此。將符號表現超脫於個人的情感世界之上，讓閱聽人感受到的物體符號變成一種思惟的符號，貸出文化的典故聯想。第五大道上出現戴著夢露頭套的小販身影，讓人聯想到六十年代曾經站在離這裡不遠的來辛頓大道地鐵通風口上方，那個裙裾飛揚、一波未平一波又起的女子的身姿，小販賣的是領帶，拼貼著美國流行文化的典故，如果再算上 #Me too，是在為夢露平反，還是在消費典故象徵，就見仁見智了。

7 社會運動人士塔拉納·伯克起頭，女演員艾莉莎·米蘭諾持續推播，並於 2017 年哈維·韋恩斯坦性騷擾事件後在社交媒體上廣泛傳播的一個主題標籤，用於譴責性侵犯與性騷擾行為。

符號化的旅程，如果是社會約定俗成的，會形成文化資產，如果是人為刻意操作的，可以成為商業資產。

3. 引導性聯想的象徵製造

係指利用大量的訊息傳播和印象累積，來引導象徵的成形。在商業市場上，品牌透過強力的廣告放送，夾帶的所指，匯聚在品牌的名稱符號或商標符號上，逐漸鞏固其象徵性的聯想，便屬之。於是，「符號化」在商業市場上有了自己的名字：「品牌化」。如果是在政治市場上，基於意識形態，在連續的新聞報導上刻意編輯出某一結果的傾向，也是如此的操作，名為「標籤化」。我們常看到總統選舉時，候選政客們無不努力地在塑造出一種新的價值體系，在這個體系裡，每個符號都是縮影，不管是自我吹擂，或是送給對手的標籤，都是刻意引導，讓符號成為意識形態御用工具的套路。

4. 從結構關係中開發價值象徵

人類社會充斥著符號化的現象，這些現象都承屬於結構的關係，大自社會結構的關係，小至一句口號、一件商品的流行現象：例如所謂的權力，是將人與人的關係符號化，從它所坐的位置、致詞的先後……可以創造、可以窺見；金錢，則是將物與物的關係（甚至球員與球員之間的關係）符號化，成為可以相互比價交易的價值系統；一句廣告金言，則是讓商品的價值脫離原來的功能，變成一種全然的口惠，更是一種符號消費的結構關係。當然，這些符號化的現象，也只能在被認同的符號體系中運作，一旦脫出這樣的體系，這些抽象的概念就離開了原有的價值定義，即使有權力之名，卻未必能行使壓制的實力。然而就因為有聚焦同一價值體系的限制，才劃出了設計專業發揮的空間。川普縱其經商、從政的生涯，不都是在將他的價值加以符號化，做極大化的延伸，試圖創造一個以自身為尊的帝國。

設計，以符號化的方式才容易讓閱聽人、消費者對號入座，否則面對市場龐雜的資訊，或者差異無幾的認識經驗、使用經驗，都難以令消費者輕易上鉤。設計，站在符號化的背後，不必然促成、但絕對可以促進符號化現象的加深，也正是價值體系的鞏固。在這樣的一個符號化的社會，對於設計這一個專業而言，不正是一個最能盡情發揮、暢所欲言的場域？！遭川普唾棄的卡普尼克，被 NIKE 回收，成了不畏犧牲的象徵符號[8]；一句 "You are fired." 同樣可以先後成為兩人適用的符號象徵。這種似曾相似的味道，正是符號的味道。

8　更詳盡的事件描述見第 13 章「意識形態」。

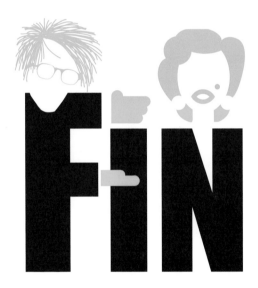

"To read, to go on reading, is to remain awake while continuing to dream."

-----Roland Barthes

「你想看懂,一直看著,想要看清,卻始終迷離。」———羅蘭·巴特(後結構粉絲譯)

參考書目

- 丁建新、廖益清 (1996)。隱喻所指的符號學研究。集美航海學院學報，15，61。

- 王桂沅（2007）。品牌象徵體驗。台北：六合出版社。

- 冉永平（2006）。語用學：現象與分析。北京大學出版社。

- 安迪‧沃荷（2006）。安迪‧沃荷的普普人生（盧慈穎譯）。台北：三言社。

- 安娜‧埃諾（2005）。符號學簡史（懷宇譯）。中國：百花文藝出版社。

- 杜文娟（2006）。詮釋象徵—別雷象徵藝術論。中国传媒大学出版社。

- 李幼蒸（2007）。理論符號學簡導論。中國人民大學出版社。

- 李謹佚（2009）。探尋設計風格中的文化心理。藝術生活。

- 何政廣（1996）。達利：超現實主義大師。藝術家出版社。

- 尚‧布希亞（1998）。擬仿物與擬像（徐詩思譯）。台北：時報出版。

- 邵琦等編著 (2009)。中國古代設計思潮史略。上海書店。

- 姚一葦（1973）。藝術的奧秘。台灣開明書店。

- 烏伯特‧艾柯等（1998）。結構主義和符號學—電影文集（李幼蒸選編）。台北：桂冠圖書。

- 亞理斯多德（2016）。亞理斯多德《詩學》《修辭學》。上海人民出版社。

- 恩斯特‧卡西勒（1997）。人論—人類文化哲學導引（甘陽譯）。台北：桂冠圖書。

- 恩斯特‧卡西勒（2002）。語言與神話（于曉譯）。台北：桂冠出版社。

- 徐麗華（1999）。論象徵與寄託。浙江師大學報，社會科學版，6。

- 格雷馬斯（2004）。論意義—符號學論文集（吳泓緲、馮學俊譯）。天津：百花文藝出版社。

- 梁紹壬（1884）。兩般秋雨庵隨筆。 錢塘許氏吉華室重刊本。

- 麥克盧漢（2000）。理解媒介（何道寬譯）。北京：商務印書館。

- 郭迺亮與孫爾珠（1997）。象徵與比喻的關係、區別及運用。南京經濟區域廣播電視大學學報。

- 賀昌盛（2002）。象徵：符號與隱喻。華中科技大學學報（社科版），1。

- 雷可夫‧詹森著（2006）。我們賴以生存的譬喻（周世箴譯）。台北：聯經出版。

- 楊鴻銘（2002）。象徵與短語的寫法。中國語文，541。

- 齊隆壬（1993）。電影符號學（二版）。台北：書林出版社。

- 謝冬冰（2008）。表現性的符號形式—"卡西爾—朗格美學"的一種解讀。上海：學林出版社。

- 濱田廣介（1924）。廣介童話讀本。日本：文教書院。

- 羅蘭‧巴特著（1998）。流行體系—符號學與服飾符碼（敖軍譯）。台北：桂冠圖書。

• 羅蘭‧巴特（1998）。寫作的零度─結構主義文學理論文選（李幼蒸譯）。台北：桂冠圖書。

• 羅蘭‧巴特（2000）。 S/Z（屠友祥譯）。上海：人民出版社。

• 羅蘭‧巴特（2008）。符號的想像：羅蘭‧巴特評論集二（陳志敏譯）。台北：國立編譯館。

• 羅蘭‧巴特（2010）。戀人絮語（汪耀進、劉俐譯）。台北：商周出版。

• 饒宗頤，陳鼓應，蔣麗梅（2012）。莊子。中華出版社。

• 嚴雲受、劉鋒杰 (1995)。文學象徵論。合肥市 : 安徽教育出版社。

• 蘇珊 . 朗格（1983）。藝術問題。中國社會科學出版社。

• Alan and Livingston, Isabella (1992). Graphic Design+Designers. London: Thames and Hudson.

• Barker, Philip (1985). Using Metaphors in Psychotherapy. New York: Brunner/Mazel Publishers.

• Barthes, Roland (1977). Image Music Text. NY: Hill and Wang.

• Baudrillard, J. (1988). simulation and simulacra. Selected Writings, ed. Mark Poster. Stanford: Stanford University Press. 166-184.

• Baudrillard, J. (1997)。物體系（林志明譯）。台北：時報文化。

- Baudrillard, J. (2003)。波灣戰爭不曾發生（邱德亮，黃建宏譯）。台北：麥田。

- Bierut, M., Drenttel, W., Heller, S. and Holland, DK (edt.) (1994). Looking Closer: Critical Writings on Graphic Design. NY: Allworth Press.

- Cheney, Roberta Carkeek (1979). The Big Missouri Winter Count. CA: Naturegraph Publishers.

- Chevalier, Michel and Mazzalovo, Gerald (2004). Pro Logo. Palgrave macmillan.

- Douglass, Paul (2011). T. S. Eliot, Dante, and the Idea of Europe. Cambridge Scholars Publishing.

- Droste, Magdalena (1990). Bauhaus 1919-1933. Second Ed. Taschen America Llc.

- Festinger, L. (1957). A theory of cognitive dissonance. Stanford University Press.

- Fiske, John (1995)。傳播符號學理論（張錦華等譯）。台北：遠流出版社。

- Foucault, Michel (1990)。性意識史：第一卷導論（尚衡譯）。台北：桂冠。

- Frye, N. (1990). Words with Power. Viking.

- Frye, N. (2021)。批評的剖析。北京大學出版社。

- Gilbert, K.E. (1989)。美學史上下卷（夏乾豐譯）。上海：譯文出版社。

- Greimas, A. J. (1966). Semantique Structurale. Larousse.

- Klein, Naomi. (1999). No Logo: Taking Aim at the Brand Bullies. New York: St. Martin's Press.

- Kress, Gunther, and Leeuwen, Theo Van (1996). Reading images-the grammar of visual design. UK: Redwood Books.

- Lawes, Rachel (2002). Demystifying semiotics: some key questions answered. Internal Journal of Market Research, 44 (3).

- Locke, John (1975). An Essay concerning Human Understanding. Oxford: Oxford University Press.

- Lyotard, J. (1984). The Postmodern Condition. Minneapolis: University of Minnesota Press.

- McLuhan, Marshall (2005). The Medium is the Massage. Gingko Press.

- Meggs, Philip B. (1998). A History of Graphic Design (3 edition). NY: Wiley.

- Mirzoeff, Nicholas(edt.) (2002). The Visual Culture Reader. UK: Routledge.

- Rand, Paul (2000). A designer's art. New Haven : Yale University Press.

- Rene and Wellek (1991)。文學理論。水牛出版社。

- Saussure, F. de (1983)。普通語言學教程（高名凱譯）。北京：商務印書館。

- Silverman, Hugh(ed.) (1998). Cultural Semiosis: Tracing the Signifier. UK: Routledge.

- Simon, Josef (1995). Philosophy of the Sign. NY: State University of New York.

- Thompson, John B. (1990). Ideology and Modern Culture. UK: Polity Press.

- Waal, Cornelis de (2003)。皮爾斯。北京：中華書局。

- Whitehead, A.N. (1927). Symbolism: Its Meaning and Effect. Barbour-Page Lectures. University of Virginia.

創意地球 01

符號愛設計

設計人的視覺符號理論與書寫

文、圖：王桂沰
封面設計：王桂沰
編排設計：王桂沰
發行人：龔玲慧
責任編輯：彭婉甄
執行編輯：莊慕嫻
執行美編：張育甄

出版：覺性地球文化事業有限公司
大量購書專線：(02)2913-2199　傳真：(02)2913-3693
發行專線：(02)2219-0898
匯款帳號：3199717004240 合作金庫銀行大坪林分行
戶名：全佛文化事業有限公司
http://www.buddhall.com
門市：新北市新店區民權路 88-3 號 8 樓
門市專線：(02)2219-8189

行銷代理：紅螞蟻圖書有限公司
台北市內湖區舊宗路二段 121 巷 19 號
電話：(02)2795-3656
傳真：(02)2795-4100

初版：2023 年 12 月
定價：新台幣 420 元（平裝）
ISBN：978-626-90236-9-6

國家圖書館出版品預行編目 (CIP) 資料

符號愛設計：設計人的視覺符號理論與書寫 / 王桂
沰作 . -- 初版 . -- 新北市：覺性地球文化事業有
限公司 , 2023.12　面；　公分 . --（創意地球；1)
ISBN 978-986-90236-9-6(平裝)

1.CST: 符號學 2.CST: 符號設計
964　　　　　　　　　　　　　　　112019126